這 位 導 演 ， 讓 我 想 起 我 爸 媽

《歸鄉》的

親子關係
與俄羅斯文化

————————————— 吳孟樵・著

當時不能明白

文／王友輝（臺東大學兒童文學研究所副教授、資深劇場工作者）

有些事，當時不能明白，來日方知。

《《歸鄉》的親子關係與俄羅斯文化：這位導演，讓我想起我爸媽》這本書，從電影閱讀的理性解析主文起始，終結於散文書寫的感性抒情附錄，一頁頁閱讀下來，卻可以發現不同文體之間，前後印證、相輔呼應，彷彿可以窺見作者在生命的某些歷程中，那些記憶、那些夢境、那些情感、那些思維、那些體悟，點滴俱在觀影的閱讀與書寫之中，於字裡行間翻騰沉浮，而以如此的方式，與電影作者安德烈·薩金塞夫相逢對話。或許，此時重讀舊章併初閱新文，才能稍稍明白，為何她敢於找我指導她的碩士論文，為何如此肯定地是薩金塞夫的《歸鄉》。

她，是我的學生，是在臺東大學兒童文學研究所臺北班的碩士論文指導學生，當初她們這一屆，尚不能以創作畢業，而她說，她不會寫論文，或許這便是一種奇妙的因緣，否則我們如今便無法閱讀到這樣一本書了。

她，是我的學生，但當初，我並不明白她為何找我指導，因我專長於劇場，熟稔於戲劇創作，對於電影，雖不免也有自己的觀點想法，但大多時候只是遠觀，極少近看，雖然少時也曾試寫過極少量的電影劇本和所謂影評，但比起後來半百量的舞臺劇本和百篇以上的劇評，說是電影的門外漢也不為過，更現實的是我從未指導過關於電影的論文。

她，是我的學生，上過我兩門課，卻未必與我相熟，事實上，一如我與朋友，通常相對較為慢熟，更何況，在學生們的耳語中，我是個嚴肅、嚴謹、嚴格甚至嚴厲的老師，給分數不甜、想畢業很慢，要求似乎也很多。但她既然敢於找我，就試試看吧！或許真的對她的論文會有幫助，也或許沒多久，她就會知難而退、默默消失，至少我當時真的是這麼想的，或者，其實她也只是摸著石頭過河，且走且看吧！

開始時，她說要研究電影，而且竟然是俄國當代導演，我曾質疑！（她應該後悔了吧？）她說她回去想想，給一個說服我的理由。然後，還是電影，還是薩金塞夫！我也質疑，很簡單的理由：我沒看過。

她說要研究這位導演的首部作品《歸鄉》，

（此時她應該更後悔了吧？）但，她給了我《歸鄉》的光碟，然後，《歸鄉》就是不歸路了！

當時我並不知道，她老早就長期在報章雜誌上撰寫與電影相關的文章，以及其它的散文甚至小說篇章，在她的領域中，肯定是此我多有名氣的仙氣女作家。但當時我確實不知，否則我一定會婉拒的！也幸好我的孤陋寡聞以及並未讀過她的文章，才能一心一意地在她後來書寫的字裡行間品味屬於她個人的文句語彙，以及屬於她個人的獨特觀點。事實上，我一度懷疑她哪裡抄來文筆相似的片片段段、卻又言之成理且有興味的文章，卻沒想到她的確是「抄」來的，只不過那是抄引自她自己歲月累積的成果！也幸虧當時不知，所以得以持平地檢視、客觀地建議，並且扭轉她過於信手捻來、在傳統論文爬梳鑽研的架構下，可能過度出格踰矩的危機。

另一方面，對於我的學生的她，隔行如隔山，我當時哪裡知道，她年紀並不比我長，名氣卻絕對在我之上。而此時，我不免好奇當初她是如何起心動念來到兒文所？而且完全出乎意料地，以飛快的速度成為他們班第一位口試通過的碩士生，而她的碩士論文，正是這本書的正文主體，在口試時得到專業的電影學者，以及專業的兒童文學教授的高度評價，使得我這看起來是不太專業的指導老師，在一旁傻笑地倍感驚喜與榮光。

回頭再看一次論文，回憶起與她工作論文期間，突圍盲點之後，她寫得很快，我看得也

很快，我回應的問題不少，而她修改的地方，永遠比她增添新寫的部分還少！

我仍然記憶深刻地，論文書寫開始時，架構修改了幾次，但其實只是前後挪移而仍在她既有的思考範圍中。一個段落一個篇章逐漸落筆後，論文指導的我，指出的不再是方向，更不是紅綠燈的停與走，更多的是黃燈的閃爍靈光；導引的不只是道路，而是顛簸前行中偶爾剎車的痕跡，更多的是她不斷問我：「真的可以這樣寫嗎？」、「真的可以加這個嗎？」，真的可以嗎？其實我也沒太有把握，因為我喜歡（儘管還是擔心）她書寫中的破格，我私心以為，多一點「不像」傳統論文的書寫，就多一點創意創意的可能，同時也不免驚艷（同時還是擔心）她橫空出世般的聯想巧思，因我本以創作起家，即使是論文撰寫，創意巧思已是無法抹去的書寫心法，特別在《歸鄉》這樣動人的電影的閱讀之中，如何回溯創作歷程中作者的思緒暗流，鑽進導演在影片中留下的縫隙，以及大視角下的歷史與人文？恐怕才是觀影進而解讀的樂趣所在，而她，朝著如此的目標前行已久，我不過是這一次書寫行旅中的陪伴、鼓勵與提醒者而已，這一如我近幾年在【劇本農場】創作計劃中的自我定位一般。或許，我更加相信，廿一世紀的此刻，傳統所謂師者的「傳道、授業、解惑」必然有所改變，更何況她是風象的雙子座，而我是土象的處女座，如若不是當初誤打誤撞的師生緣份，又豈能讓我們讀到這樣一本好看的書？

所以，只是當時不能明白啊！

讓我們回到電影本身的觀看，最直接地便可發現電影中有許多場景與畫面是前後呼應的，例如：前面是伊凡和哥哥安德烈及男孩們玩耍，在高塔上遲疑猶豫而不敢跳下，後面則是伊凡為了安德烈與父親激烈衝突後，因憤怒爬上高塔，拒絕與父親溝通，最後導致父親在攀爬高塔時，意外墜落死亡；例如：兩個孩子窺看父親返家第一晚的睡姿，不但像是圖片上的耶穌，更是最後父親墜塔死亡」後，被兩個孩子安置在船上的姿態；例如：以父親的「歸鄉」開啟了電影的故事，最終以父親死亡的「歸鄉」，更以安德烈與伊凡兩個孩子在電影中未被陳述過程的「歸鄉」收尾。事實上，電影的主要情節發展，便是夾在不同意義的「歸鄉」之中，父親帶著兩個兒子、未知目的離家旅行的一段歷程，其間，不斷在「你是誰？」的探問中，舖陳父子之間的衝突與愛，更是兩個孩子在短時間內被迫成長的旅程。然而，這本書對於《歸鄉》的解讀面向更為豐富而飽滿，再舉一個例子來說，除了上述親情與成長的主題之外，我以為論述中最引人興味的，更是電影中政治寓言的詮釋，一方面從導演的生平及其後所有的作品切入，另一方面，同時爬梳俄國的歷史和政治的脈絡，將電影文本與俄國國家歷史及政治更迭緊緊扣合且反覆印證，這樣的解讀方式，讓人聯想對應到同是俄國劇作家契訶夫的舞臺作品《櫻桃園》的解讀，將電影的詮釋拉開視角，帶來更為寬闊的可能性。

其餘的精彩，還是讓讀者從閱讀中愉悅品味吧！

二○一九・十二・四 完成於臺東

《歸鄉》與歡喜回家

文／孫小英（兒童文學工作者）

曾看到一隻黃色的狗，被牠身後的女主人責罵而難過得趴在地上，頭隨之低下，兩顆有如畫著眼線的大眼睛慢慢闔上，我心不忍，立刻蹲下來，額頭輕撫牠的額頭，正想親吻安慰這條可憐的狗狗，便醒過來，才知是夢，漆黑的夜盡是我滿溢胸口的哀憐。後來講給孟樵聽，靈慧善感的她肯定且十足把握的對我說：「放心，或許牠將在另一個夢裡接收到妳的好意。」頓時好感謝也好高興，更訝異更折服這般解夢。過沒多久，就在家附近騎樓下，居然遇見一位妝扮時尚的小姐，滿臉不悅的邊牽著狗由對面走過來，邊數落著已縮在一旁的小黃狗，我愣在原地，憐愛的看著小狗，心裡默念著：「孟樵說：你會在夢裡獲得愛，祝你今晚有個好夢。」

有夢真好，我如此慶幸著。心思敏銳而細膩的孟樵，出入於白日書寫、閱讀，黑夜入夢、出夢之間；又經常在影院裡進出，賞析著一部部如夢似幻、似假還真的生命故事，而真實的人生，比電影還戲劇性，較之文學小說，更加複雜糾結。幸好有夢，夢裡的孟樵，梳理著親情，更紓解心情，無論哀傷、驚恐、欣喜、思念……。自然而真摯的筆調，擺盪於兒時童年、少年成長後的萬般得與失、變和異的愁緒裡；迴旋交錯在現實的情景，及超現實的夢幻中。彷彿一尾張著嘴，卻說不出話的魚；魚，在夢裡無法言語；；人，翻個身，魚化為人，仍難開口。

也幸好有童年與青少年時期得自父親所贈的日記本，習慣記錄日常；慢慢長大，筆記簿裡逐漸書寫著夢，那夢不只畫面影像，還有隱藏的聲音表情，一字一句，如同珠玉，細心珍藏在寶盒裡，留下了永遠的刻痕。對深愛的雙親該說的、想說的，未曾道出口的、心心念念的，盡在其中；讓天上的父母安心、放心，更轉化也解放了自己內心的痛，學習如何溫潤待己，勇敢微笑以對。

於是，走過星月的夜，轉而面向陽光，咀嚼浸淫多年的觀影經驗，和始終熱愛編織的青少年小說之後，一頭又栽進兒童文學研究所，再窺更深遠的堂奧，牽起了電影及文學的手，探究俄羅斯文化與父子議題，而從前的失落、無奈、無形中，也一起建構、完成孟樵不再把自己搬出去的家，一切一切都於此獲得安頓……電影、文學對應於堅強的

生命，夢境、書寫則殷勤縫補生命的缺口，從此「歡喜回家」——一隻名為歡喜的狗，想回到自己的家，孟樵創作這本兒童繪本，既道出了歡喜要回家，也終於在鋪展完成《《歸鄉》的親子關係與俄羅斯文化：這位導演，讓我想起我爸媽》後，歡喜得回家了。祝福妳，孟樵。

一本讓我們開悟的書

文／隱地（作家、爾雅出版社發行人）

不快樂的童年，像揮之不去的陰影，吳孟樵生長在一個父親不常在家，母親重男輕女的家庭中，養成了她敏感躍動的心魂，幸虧後來她愛閱讀寫作，讓她不安的一顆心得到沉靜，之後，又迷上電影，從無數的電影中得到啟發，讓少女時代經常作著千奇百怪夢境透視自己的靈魂，有了安放所在；特別是當吳孟樵看了俄國導演安德烈‧薩金塞夫所執導的父子衝突電影《歸鄉》，她彷彿整個靈魂被衝撞到了，於是她展開本書的書寫，將電影和自己的生命銜接，由於全情投入，我們讀到一本令人感動無比的書，生命充滿遺憾，人人都有困境，在閱讀過程中，我們和吳孟樵一樣，療癒了自己的悲傷，也得到了生命的啟示；愛看電影的吳孟樵，寫過電影書籍《不落幕的文學愛情電影》和

《愛看電影的人》，十數年鑽研電影，如今她本身已成為一本電影百科全書，我若有關電影上的疑問，均撥電話求救於她；所以，我樂向大家推薦這本讓我們開悟的好書。

專家一致好評

一個隱匿多年的才女，終於破繭而出，把她的生命經驗與智識成就出版成書，展現出美麗通透的結晶。

——卜大中（時勢評論人、作家）

這本文辭優雅的小書，與其說是專業電影人的評述，不如說是文學愛好者的感懷，引讀者同遊生命之旅！

——杜明城（臺東大學兒童文學研究所教授）

細讀孟樵的文章，架構紮實，骨幹中卻見細微血絲，有時轉個勾又直指重心；讀後，心中有種巨大的溫柔⋯⋯

——宋銘（佛光大學傳播系助理教授、廣播金鐘獎最佳主持人）

深刻的電影有種魔力，讓人感應現實、開展想像、重新整理自己的人生。作家吳孟樵為我們示範，如何從薩金塞夫的經典作品《歸鄉》啟程，一路暢快漫遊。她細密地從電影中的兒童視角探索父子張力，從影像上的木箱連結俄國的祕密警察制度，在配樂中聽到了歷史的浪濤，更反思自己糾結的家庭故事。深刻的電影真是豐富視野與活化生命的酵母。本書堪稱作者私房的發酵大全。

——吳嘉苓（臺灣大學社會系教授）

這是一部結合深度影評、藝文之旅與內在解惑的電影文學；富涵精闢的文學論述與揮之不去的濃密親情，可讀性甚高。

——邱各容（前中華民國兒童文學學會理事長、靜宜大學閱讀書寫創意研發中心兼任助理教授）

015　｜ 推薦語 ｜ 專家一致好評 ｜

本書已經不只是一本電影書，而是關於整個俄國的文化與藝術綜覽。CP值很高。

——陳儒修（政治大學傳播學院教授）

吳孟樵穿著文字的溜冰鞋，俏麗的在理性與感性之間滑行，騰空迴身，輕盈落地旋轉，是那麼的行雲流水。

——路寒袖（詩人）

父子議題是自蘇聯解體後，俄羅斯當代社會最重要的新興議題之一，更是俄羅斯文化重要組成。這部作品以電影與文學角度去探討如此深度的議題，甚至與俄羅斯當前重要走向趨勢緊密結合，在臺灣難能可貴，強烈推薦！

——魯斯濱（俄國人、就讀臺灣大學政治學系國際關係組）

說說故事畫畫劇情

——命定送回給自己的星星

感受風的氣息，駐足觀看路樹、雲、月⋯⋯，甚至是光影的飄飛捲動，成為可以揣思編織的故事。喜歡從——眼神、手指、腿、背影——想像人（或動物）的心情，而「聲音」可以誘發多種想像力。曾無意間聽到以俄國詩人葉謝寧（Сергей Александрович Есенин）的詩所編製的音樂，我反覆聆聽，感受到那股平靜與不平靜的低喟，再查看他的照片，果然有雙憂鬱的眼神，自殺命終，他有首詩是〈情人的手像一對天鵝〉。阿赫馬托娃（Анна Ахматова）的詩〈深色面紗下我緊握雙手〉，意象與風緊緊結合，我每每被這首詩帶入一種我可以創造的畫面裡。那麼，「手」，會是我這本書裡必要描述的情境之一。

俄國導演塔可夫斯基（Андрей Арсеньевич Тарковский）認為藝術家運用個人語言，竭盡所能傳達自身所能感受到的世界。藝術家尋找新手法不是為了愉悅的美學感受，而

是必須在磨難中，表達作者對待現實的態度。

所謂的語言，自然是多種形式的表達與建構。身在磨難中，真實呈現這狀態且具有超乎情境的獨特觀，絕對與美感經驗有關。小朝曾找我為他的朋友們演講，主題是「談美」，這議題很大，綜合來說，**我認為：美，不代表不受摧殘；美，必須帶給人珍惜的剔透感，淬煉出與他人可以產生共有的情緒。**

天真、真誠、冷情、執拗、任性、飄忽、變與不變，幾乎綜合了我既意外又不意外的人生。該唸書的時段不唸書、該留心的事不留心，幾乎日日恍神，最常見的狀態是：放空發呆、大量喝咖啡、長時間睡覺或不太睡覺、做夢與觀看夢境、看書看電影，以及我放在心上的「對於愛的責任」。這些形成我書寫的源頭，嘗試以不同的文體創作，不刻意積累什麼，而是與自己的內心對話，形成風或水的流動，飄（漂）流到哪就是哪，繼續啟航。

從夢境啟航

美國心理學家希爾曼（James Hillman）認為：睡眠是死亡的象徵性對立現象。對於我來說，生活幾乎日日有清晰的夢，睡覺時做的夢更代表我「活著」，我觀看一幕幕劇情，現實或超現實，出入於各種建築物之間。不得不想到塔可夫斯基的作品非常重視「夢境」，

我的惡夢或有趣的夢太多，本只是當作「看見」，直到有幾個夢境呼應醒轉的契機：

夢之一：

一群人（包括我）被一外國男子脅迫靠在一面牆，這人以手槍抵住我的肩膀，接著是把手槍移到左後腦下方，第一次感受到夢裡的我除了極度恐懼（現實生活裡，我很少感到恐懼），最主要的情緒是哀傷，分秒間，我喃喃低語，幽緩又清晰地對旁邊的人說了句：**「不要傷心」**。這四個字的「聲音」如此清楚，讓我從夢裡醒過來。必然是我不希望有人為我哀傷，更是提點自己不要再陷入傷感。

夢之二：

幾個人被刑求，我被逼問：「為何自殺？」我在被困住的座椅上奮力掙脫，用力拔除被困住的物件，然而，這掙脫比不掙脫更難受，但我還是使盡氣力，堅毅地表達，大聲喊出：**「我沒有自殺」**。

夢之三：

有很多人跟我聊天，其中一人問我：「妳媽呢？」我回答：**「她死了。」**。我從沒

有在夢境說過這樣直截了當的話，甚至常忘記媽媽已過世。寫這段文字時，早晨夢到媽媽還活著與我對話哩。

被迫離開蘇聯，移居到美國後，在一九八七年獲得諾貝爾文學獎的布羅茨基（Иосиф Александрович Бродский）認為殘缺、離散、失落，是人生常見的荒謬，他以書寫對抗這些荒謬。那麼，我們要怎麼抵抗或看待人生的離散？托爾斯泰（Лев Николаевич Толстой）語錄裡有句「愛與被愛是人生唯一的真實」。在冷漠、疏離的情狀裡學習愛，以及透過勇氣，學著表達無論是以什麼樣的「形狀」去填充或是因應不得不流失的歷程。夢境可以超越凡俗，也可以找到解決問題的方法；然而，神祕，的確是心理學家說的，需要靠體驗。

任性或是隨興，偶然或是命定地選擇以電影、以親子議題寫此專論（輯一是自我的論文抽取改寫）。日常生活中本就充滿電影，信手捻來具是話題。游珮芸老師的動畫課，解析起來，還真不容易，是很有意義的課程。很感謝黃雅淳老師最早建議我以自己的作品連結生命書寫。當初，完全沒想到把自己的作品或內在情感透露於這樣的專文裡。但是呀，書寫，總有個人的「靈」悄悄展現，逃避不掉。

發現之旅

選定的為何是俄國導演薩金塞夫（Андрей Петрович Звягинцев）的劇情片？書中自有詳細說明。而俄國的神祕、強勢、歷史變化，以及引人議論或不解之處，是不是該回歸到專心看待他們的電影，從中嘗試去了解俄國文化所產生的不同情感的表達方式！

想起一位專精中文的俄國教授，他是國際學者，在世界多所國家的大學任教過。曾很疑惑，卻又能理解地問我：「你們的文化好像很平和。」雖他知道我們這文化深受老莊的影響，但是，言下之意是我們很不同於他們俄國的性格。如今，他還不知我竟然以俄國的背景，研究這麼生硬又藝術性的內容。在此創作期間，我正受到幾種波濤，

其一，是外在的波濤，不理解電影或俄國文化者，偏執地誤會本片父對子的「態度」，而沒看到此片的「愛」與藝術情境。完成此專論後，在一機緣下與俄國人確認過部分歷史，例如：俄國農奴制在一八六一年就被廢除、美國是一八六五年、冰島在一八九四年才廢除。冰島比俄國晚了三十多年。西歐在十八世紀才實行啟蒙時代。若說俄羅斯皇權制度等於是東方專制，是太粗糙的說法。以前俄羅斯的經濟體制是農業社會，一九〇七年才開始在工業上卓越發展。法蘭西第二共和國是在一八四八年才有男性普選權，並廢除奴隸制度。也在書上看過：蘇聯曾在二十世紀初完成世界上首次最大的性別平等實

驗，賦予女性權利，但實踐得如何，我們可以再進行考證，不在本書的書寫範圍。

其二，是內心的波濤，在擬定大綱後，猛然驚覺「十二」是命定的數字吧。薩金塞夫作品裡的孩童多是十二歲，更別說塔可夫斯基幾部作品裡，就是少年，就是十二歲，甚至是自傳性色彩濃厚。而我的十二歲，是一家團圓的難得年分，除了我有很不錯的友伴（他是隔壁鄰居，也是隔壁班同學，更是全校的風雲人物），保護著我日日上下學與幾乎每堂課來問候，那可以算是青梅竹馬的情誼，只是我當年不懂被如此愛護著而已。最重要的是那年，必然是媽媽最幸福的時光。我終究沒以「母女」為議題，也許是深藏的痛與愛太深，更是「迷惑」吧。

如同片中的伊凡總是質疑爸爸「你是誰」？我從不懷疑我爸爸是誰，卻長年懷疑我媽媽是誰。急著長大，想看到身分證，證實自己不是媽媽親生。拿到身分證後，覺得好像不是我預期的「結果」。那麼，我是媽媽生的囉。很難想像在媽媽生前最後的兩個月裡，妹妹和醫護人員對我說：「妳媽三個小孩裡，她最喜歡看到妳。」怎會只是我們的長相、喜好與脾氣不同，我就懷疑我是別的「媽」所生？這太蠢了！我又怎麼那麼早熟，在大約九歲起就勸媽媽離婚。小小年紀，即已驅動著女王之姿，卻沒想過媽媽的內心是怎麼因為爸爸風流倜儻，我就懷疑她？怎會因為她的愛有偏執，我就懷疑她？怎會想，或是幫她解憂。因此，才會又在另個夢境裡告訴媽媽：「我會讓妳每天都感受到幸

福」。

正因為花了太多年質疑自己是誰，或是生性太調皮，以及因為自己總記不住人的姓名與長相，更是因為滿足自己的觀察力、想像力、創造力，從小很喜歡為比較不熟識的人暗地裡取綽號，也為自己在不同的場合遇到不同的人，隨時可以把自己變出不同的名字，更曾與好友及家人交換只有稱呼對方與自己時使用的專屬祕密名字。這種遊戲與變化身分，「理所當然」也運用到我寫作上。不同的屬性，我可以用不同的名字切換。不同的場合，我就是不同的人。

重生之旅

電影可以是很專業很艱深，也可以是很有意義很有趣的延展。之前，即使沒見過王友輝老師，已從他的照片「讀出」他極具劇場人忠孝節義的特質，尤其他更是創作家、演員、編劇、導演樣樣專精，看過他執導的一些戲劇不僅有帶淚的幽默感，更是飽含歷史與人情，幕前幕後疊合得精湛，那已是藝術層面了。感性中有其條理分明的敘事張力。見了他為我寫的推薦序，我不僅感動，也頻頻「笑場」，原來有這麼多「內心戲」。我的個性既堅持又固執，也容易因氣餒而放棄。幸好能說服友輝老師、幸好友輝老師果然是創作中的性情俠義之士，讓我得以寫得很愉快，越寫越揮灑。看來，我曾在

機場巧遇友輝老師，就是天註定由他來指導。二〇一九年看到老師的作品《安平追想曲》，更是大為讚佩他的才華，很榮幸他是我老師。

杜明城老師最愛俄國文學也愛神話，說起故事很動聽。他曾告訴我，把妳想研究的這部電影多看幾次，就會找到該怎麼寫的方向。的確是每看一次，每有更深的發掘。即使是至今，我仍舊可依此延展出更多相關議題，或是同一議題更深入地探究，陷入偵探情節，一層層的解鎖解密。原來，研究可以是這麼豐富有趣。我的個性是大事不懂緊張，小事愛亂焦慮。口考時，竟然不緊張，杜老師說：「妳對妳研究的議題非常清楚。」我隱約知道，那就是「自信」囉！

陳儒修老師專業於電影以及嚴謹的學術架構，我能夠一一陳述清楚？猶記得他很犀利很中肯地評析，我的腦開了不同的光。清楚知道我的走向與學術不同，幸好是老師們稱讚流暢優美的文筆，以及對於研究文本所延伸論述的歷史能掌握，經他嚴格的提問與說法以外，畢竟也肯定了我的作品能夠旁徵博引，還與我幾度說起我未來的可行之路。他是第一個提議可以出版成書的老師，也理解出版市場不容易，當然也就更為這本書感到喜悅與祝賀。

隱地老師是我寫作路程上最大的提攜者，敢於讓從沒寫過小說的我寫小說，且為我出版過兩本影評集這樣的小眾書籍。他的大器與正義感是對於文學、對於生活的熱愛，

常帶給我很多的學習熱力。他曾在聊天時說過：「努力遠離牛鬼蛇神」，成為我視之為亮點的人生哲學。此回是他第一次為我寫序，好珍賞呀！感謝林貴真老師主持的爾雅書房，讓好書有溫馨的聚所。

前幼獅文化總編輯孫小英老師熱愛讀書與編輯，專注於兒童文學出版與寫作。正因為是這樣的文化氣質，讓每個人都可以感受到她溫和待人的誠懇。且她真心喜歡我的青少年小說與繪本，讓我點點滴滴記在心上。感謝她與她的先生王詠雲教授，總會很知性體貼地與我分享生活趣聞。

很愛看電影的媒體政論名家卜大中老師，為我的影評書寫過序與書評。記得他很多年前與我聊到東正教文化，當時，哪能料到日後我會接觸到這些看來與我有距離的國際政治呢？；名氣響噹噹的詩人路寒袖老師，詩的意境美得讓人見到畫面，更以他獨特的音質朗誦台語詩，且多首詩成為歌曲，獲得多項的音樂獎，他能為我寫短言，真是墨寶；專研兒童文學史的邱各容老師是第一個分享我兒文史料書籍的老師，更是在主持的兒文雜誌裡，給我最好的版面書寫，感謝他的大方支持；魯斯濱是傑出優秀的年輕學子，我從觀看與收聽他的國際政治分析，感受到他不凡的才華，能有他這位俄國人親自為此書推薦，感覺更真實。

為人體貼又像溫煦陽光的有兩位：多才多藝的宋銘老師曾在他主持的廣播節目，

以寶貴的暑假檔期，整整兩個月多集中介紹我的影評散文書，也邀我幾次到他任教的大學演講或參加營隊；很驚喜獲得治學嚴謹，專業於醫療社會學與性別研究的吳嘉苓老師推薦，與她相處會帶給人百倍的活力，她在生活中熱愛電影與運動，是理性與感性都很平衡的學者。

另外，要以最恭謹的心謝謝研讀期間，所上每一位任教的老師，每堂課都有所獲。而能完成有史以來我最美好的就學經驗，無非就是班上（也是line裡最重要的群組）每一位同學的互相關心與惕勵，他們在研讀與工作的認真態度、各方面的長才，以及真誠美善的心，至今都溫潤著我的心。當我發生驚險的事，是陳錦忠老師以及同學「開心」與每一位在現場的同學即時地救助，才能讓我如今這麼地健康安好，才能完成我想做的每一件事，感恩的心，比以前任何時段更扎實。

能夠與爸爸在相隔十七年後，有再見面的機會，首要感謝人間福報的邀約，他們並不知道我的故事，卻在某一次的行程裡促成這父女情，感謝報社，感謝為人溫暖體貼的張慧心主任引薦我寫專欄，還有妙暢法師與我談多項文藝、杜晴惠主編生動的電影版面，以及讓我在專欄寫散文寫得很愉快很療癒，得以抒發情懷的副刊主編覺函法師。

能有這本書，不能不提到隱地老師所形容的：「妳是遇到貴人呀！」他是影視界與現代文學史的跨界名家蔡登山老師，製作也編劇過文壇與影壇不能不看的紀錄片《作家

身影》系列，他自己寫的書更是多本，是兩岸的文壇名人。具有敏銳與識才的眼光與胸懷，向出版社強烈推薦這本論著。至於，會碰到蔡登山老師，又不能不提到演講家與暢銷書作家吳娟瑜老師，以及專精研究《紅樓夢》，毅力讓人驚佩的徐少知老師邀約的新書發表會後遇見蔡登山老師，才有這本書的機緣。

原本是六萬多字的專論讓出版社審核出版，我卻臨機想以此紀念爸媽，於是才分列為「輯一」與「輯二」。一是理性分析電影，附錄原本想收錄多篇我寫過與父子父女、母子母女相關議題的親子影評，考量此書會太厚而作罷，希望日後有機會另行出版；另一以感性甚至是帶淚的心寫爸媽。看似不同屬性的文章，**期以文學組合，再以文字建構畫面，讓情感似水長流，也隨風展現最好的姿態。**無論是這本書，或是安排演講、上節目，過去每本書的產出，以及關鍵時刻給予建議，要感謝的人非常非常非常多，有安排工作的單位、提供劇照的電影公司，常邀我演講並提供多部影片參考的張煦東導演，還有作家吳鈞堯，允晨文化發行人廖志峰，詩人江文瑜、李進文、李長青，蕭雄淋律師，曾來臺陪我上過課的Sophie，經常幫助我的馬克與吳賢德，甘明又、Jang、蔡季延等多位老師，待我如家人的兩位阿姨，以及小朝與小朝的朋友們的祝禱，當然還有些絕對知道我將你們放在心底的親友們，謝謝你們給予我信心。

能夠完成這本書，至為感謝秀威的行政部門與編輯群的多方支持，這段時間，責

任編輯陳慈容小姐的專業、細心，以及有條不紊的專注力幫助我很多，願意接受我加入「輯二」的想法。書稿進行到一校還沒完成時，換上接手的責任編輯尹懷君小姐，她對電影有獨到的研究，才知命運多巧呀，她是陳儒修老師的學生。那麼，這本書，必然具有獨特的品味。

書裡埋了些線索，是我感謝與銘記的人。當然也得謝謝自己每一次的努力。書稿基本上是現成的，出版社審稿後，我卻拖了許久才交出定稿，是因為每一次校閱書稿，每一次得進行很長時間的傷感，陷落在「輯二」每一篇的情境裡想念爸媽。回想爸爸對我的信任、回想媽媽的憂心。本只是揣摩出「輯一」薩金塞夫四歲時的心情，某回在咖啡店裡看著看著書稿，薩金塞夫的四歲，猛烈竄出我大約三、四歲時的畫面，那是媽媽下車後往前狂奔，我穿的是很漂亮的小童鞋，看著媽媽怎能穿著細跟高跟鞋奔跑，我怕追不上會搞丟？這畫面，本就記得，且我的記憶可以往一歲起，記得某些事件與畫面。

卻不懂童年起，多年來為何幾乎夜夜是奔跑的惡夢，大喊大叫。此時，懂了、了解了夢境。以及怎會誤以為媽媽「不是我媽媽，而是女鬼」的背後因素。而「輯二」《跳樓驚魂》，媽媽的躺姿與《歸鄉》爸爸墜樓後的躺姿一模一樣。夢比我日後看到的這部電影早了一年多發生。而今的書寫，冥冥中註定是撞回給自己的「啟示」。在此不著墨於奔跑的緣由與惡夢的情境，期待日後寫本「夢之書」。

井中觀天亮閃閃

塔可夫斯基的電影《伊凡的少年時代》，少年伊凡與媽媽一同觀看一口井，媽媽對他說：「**在一口深井裡，即使在最耀眼的白晝，也能看到星星。**」想起一位朋友以火箭比喻，希望讓我一飛沖天。我像是處在深井裡掘探地底又仰望天空者，無論是無知或是深度覺察，我都只想成為我自己，並且讓自己一天比一天好，以書寫感謝：

Спасибо за то, что дай мне шанс верить в любовь жизни.

　｜作者序・敘｜　說說故事畫畫劇情　▌

目次

輯一
你是誰？──英雄之路

這是以電影與文學交織的父子雲梯

以俄羅斯導演安德烈‧薩金塞夫的首部電影作品《歸鄉》為例

延伸探究父子議題與俄羅斯文化

他被喻為塔可夫斯基電影的繼承人

孟樵企圖縱走橫躍，輔以文學的階梯鋪陳論述

期許的

不僅是作為一部深度影評

自許為藝文之旅

也為內在困惑

解鎖

I 開場白

父權不僅在家裡，也在政治層面上

「爸爸」的上頭被龐大的國家機器運作著

「家」不再是個可以避難與溫飽的場所

而是得靠戰爭與機運去拚搏

於是

離散的場域，形成疏離的人心

即使回到家，不需扛起槍到戰場

卻是得力抗一股不可知的內心潮流

也於是

餐桌形成小型的戰場，氣氛僵滯

床

成為不見得能休息的安棲之所

再於是

流浪到孤島成為內在的自我保護屏障

他們

能安然返家嗎

在家離家返家

有一天，我在大街上遇到一個男人，他長得很像爸爸。我跟在他的後面，走了很久。**我沒有見到他死去的樣子……**[1] 這是蘇聯時期，在戰爭中失去爸爸，多年後回顧終生「沒有機會再看到」爸爸。於此，我想研討的是相反的例子。因蘇聯解體，離家多年後的爸爸返家，旋即將孩子帶到荒島，意外地，讓孩子「目睹」了爸爸死亡的過程。孩子可以在沒有「大人」（爸爸）的照護下，安全返家？

在家、離家、返家是許多文學作品裡的終極標竿，更是兒童文學裡常見的過程，一個人的歷險透過試煉、追尋、冒險、付出，轉化生命而重返屬於自己的生命園地。這些環繞著家的主題與西方文學的源頭同樣古老。荷馬史詩《奧德賽》（羅馬人稱為《尤里西斯》）的主題就是返鄉（希臘語做 nostos），此有別於《伊利亞德》的主題：名譽（kleos）。如果是後者，讀者或觀眾舉目所見的盡是英雄的行動，那是距離現代遙不可及的古代世界與男人戰場。而在前者，我們很快就可以認出相當「現代人」[2] 的東

1 斯維拉娜・亞歷塞維奇（Святлана Аляксандраўна Алексіевіч），《我還是想你，媽媽：101個失去童年的孩子》，晴朗李寒譯，台北：貓頭鷹，二〇一六年九月，頁八四。

2 阿多諾（Theodor Adorno）跟霍克海默（Max Horkheimer）在《啟蒙辯證法》中，就把奧德賽視為資

西：家鄉、父子、母子、孩童。讀者或觀眾可以在《奧德賽》認出自己。特雷馬庫斯（Telemachus）自襁褓時，爸爸奧德賽（Odyssey）便離家遠征特洛伊。奧德賽在外漂泊了二十年，特雷馬庫斯是在爸爸缺席的情況下長大的，但在成長的過程當中又從媽媽潘妮洛普（Penelope）以及曾與奧德賽共赴戰場的英雄們的口中聽到不少爸爸的事蹟，於是展開了尋父之旅。就是這種家庭成員各自敘述軸線的交錯，是親情的空白、想像與追尋，讓我們看到親子關係的探索與孩童視角的可能性早在西洋文學的開端就已經浮現了，並在後世的文學、藝術乃至電影中展現。

無疑地，俄羅斯導演安德烈‧薩金塞夫（俄文：Андрей Петрович Звягинцев；英文：Andrey Zvyagintsev）的《歸鄉》（俄文片名 Возвращение；英文片名 The Return，中文亦可翻譯成「歸來」；二〇〇三年。）可歸到《奧德賽》的系譜：從兒子的立場來看待一個缺席了十二年的爸爸的歸來，這位爸爸跟奧德賽一樣，都是遠征的軍人，或至少媽媽是對兒子們這麼說的：「爸爸是飛行員（軍人）」。然而，《歸鄉》有自己的演繹，一方面，它跟《奧德賽》形成了一個有趣的對位遊戲：奧德賽回歸故土之後刻意喬裝成陌生旅人，先是瞞過了太太、兒子……等等家中所有成員，後來被一位老僕識破；而

產階級主體的原型，特別是當他用詭計航行穿越了西茬（Sirens）海妖的海域而又保住了自己以及屬下們的性命。見渠敬東，《啟蒙辯證法》，曹衛東譯，上海：上海世紀，二〇一二年。

《歸鄉》中的爸爸一回來，就被太太明確地說出其角色，然而隨著時間的發展，兒子們越來越覺得此人身分可疑，而這爸爸也像個突然闖入他們生命的陌生客；另一方面，《歸鄉》裡，爸爸歸來後隨即在隔日帶著兒子們展開另一趟旅程，讓「歸來」這個主題更耐人尋味。它或許在質問著：家並非是一個不動的歸宿，家只是前後旅程或迷航的中繼站，奧德賽的回歸夢土其實只是另一個不安與考驗的開始。《歸鄉》用它自己的處境與課題去呼應《奧德賽》，並打開了《奧德賽》的結尾，接著敘說的是有關父子關係的艱難，以及俄羅斯國族命運的寓意。

在《奧德賽》與《歸鄉》中，行蹤成謎的爸爸是家庭的缺口。不同的是，在前者的故事裡，缺口終究會被彌合，一如在封閉的環地中海航行，漂泊的旅人終將回歸故土，一切陌生的事物都會變得親切熟悉，一如盧卡奇（Georg Lukács）對史詩精神的描述：

對於那個極幸福的時代而言，星空就是可走和要走的條條道路的地圖，那些時代的一切都是新鮮的，然而又是人們所熟悉的，既驚險離奇，又是可以掌握的。世界廣闊無限，卻又一如自己的家園，因為在靈魂裡燃燒著的火，像群星一樣有著一致的本性。世界與自我、光與火，它們判然有別，卻又不會永遠彼此陌生，因為火是每一個星光的靈魂，而每一種火都是披上

設若這是古希臘式的流浪與家鄉的美好融合，那麼處於二十、二十一世紀之交的俄羅斯則不可能那麼樂觀，它面對的是：陌生的加大、疏離的加深、缺口的擴張，以及充滿困惑的航行。而後者的種種，都讓家的意義更複雜，如畢恆達所提出的：

當我們談到「家」的時候，其實它可能指涉三個不同的概念，分別是house（住屋/住宅）、family（家庭）與home（家）……。家包含了我們賦予空間的心理、社會與文化意義……家庭如果沒有共同居住在同一個地方，則家的意義與功能可能會逐漸喪失。不過即使住在同一個住屋中，不同的性別、性傾向，以及位於不同權力位階的家庭成員，他們對於家的感覺也仍不同。[4]

選擇俄羅斯電影《歸鄉》作為探究的文本，是因其具有家國關係與父子親情的探

3 盧卡奇，《小說理論》，燕宏遠、李懷濤譯，北京：商務印書館，二○一二年，頁一九—二○。

4 畢恆達，〈家〉，網址：http://www.bp.ntu.edu.tw/bd?ih/電子報第四期專刊家.htm（二○一七・十一・二十）

討。⁵十二年未返家的「爸爸」為何不在家？爸爸在兒子的心目中具有什麼樣的意義，甚至是不存在的意義？

這部在二〇〇三年出品的電影，在同年獲得第六十屆威尼斯影展最佳電影金獅獎，⁶與最佳新人導演獎。《歸鄉》的劇情是一對名叫安德烈與伊凡的兄弟，在外嬉遊吵鬧著返家後，突然見到「陌生人」在家裡。他是爸爸，他回家了。爸爸很嚴厲，媽媽與阿嬤（俄文бабушка，與祖母或外祖母同音同字，且劇情看不出是祖母或外祖母，在此以「阿嬤」稱呼）神情嚴峻不語地張羅飯菜。在餐桌上，爸爸顯得很冷漠霸道，與媽媽及阿嬤看來疏遠。除了有一場鏡頭是爸爸整理車子後，蓋上引擎蓋，以左手拉著正走過來觀看的媽媽的左手走回家裡。到了夜裡，爸媽各睡各的，沒有作為一名丈夫對於妻子該有的熱情或溫情。鏡頭還可看到媽媽略微有心事的眼神。

次日，爸爸帶這對兄弟外出旅行，從影像上的攝影角度⁷來看，順著鏡頭，可以看到爸爸的眼光落在一名行走於路上的女人的臀部上。顯然，爸爸不是完全「無視」於女

5 吳孟樵，《幼獅文藝雜誌》，二〇一三年九月號第七八九期，「電影迷熱門」專欄。
6 是歷史最悠久的影展，創辦於一九三二年。威尼斯影展期間會頒發最高榮譽獎，那是金獅獎。已是世界知名影展之一。
7 攝影角度凸顯人物或環境的當下情境。

性，他仍具有原始情慾。是什麼因素讓他返家時，對家人如此地冷淡？既然冷淡，又為何會帶著兩個兒子外出旅行？又為何會終究不能一起返家？

影片的基調非常冷，除了兩兄弟鬧時偶爾的歡悅聲以外，角色的情感疏離冷淡，甚至是帶著劍拔弩張的意味與默默的恐懼感。這背後的情感壓力形成更大的反撲力，讓人思考孩童面臨陌生的面孔，這面孔卻是爸爸角色，父子間的適應心境。

再將此心境投射進此片的歷史背景，思索，而後解構。內容呈現了批判俄羅斯政治面貌的企圖，父權不僅是在家裡，也在政治層面上。「爸爸」的上頭被龐大的國家機器運作著，「家」不再是個可以避難與溫飽的場所，而是得靠戰爭與機運去拼搏，於是，離散的場域，形成疏離的人心。即使回到家，不需要扛起槍到戰場，卻是得力抗一股不可知的內心潮流。也於是，餐桌形成小型化的戰場，氣氛僵滯。床，成為不見得能休息的安棲之所。再於是，流浪到孤島成為內在的自我保護屏障。

這是俄羅斯導演安德烈・薩金塞夫的第一部電影作品。他出生於一九六四年蘇聯西伯利亞聯邦管區新西伯利亞。從薩金塞夫這部與之後的作品中，得以感受他強烈地關切孩童與社會與政治間的關係。牽一髮而動全身，這些大環境的因素，往往連累到家庭，而孩童迫於體制，形成不能自主者，或是孤兒。

在我十二歲（國小六年級）時，正值人生入學後的第一次搬家與轉學，到了陌生的

城市與學校，第一次同時見到班上多位住在育幼院的同學，或是住在家裡，但只有媽媽獨力撫養的家庭中。這令我大感吃驚，因此，當我看到《歸鄉》這部片與開始研究兒童文學之後，很快地閃現出研究與析論這部電影與這位導演會是具有家庭與親子的意義。且，近年不乏偶有俄羅斯電影在台灣發行，美國好萊塢熱門影片更是常見美俄間的競爭關係與在片中聽見幾句俄文。

家變、爸爸不在家、家國關係在《歸鄉》足以延伸探究諸多親子關係，也可以感受到疏離、冷漠與殘酷間的詭變關係。詭變展現在個人情感，也在於歷史與政治的軌道裡。當片頭與片尾，安德烈與伊凡奔逐回家，或是開車離開無人島，鏡頭顯示的是由一條道路分列為兩條，最終又是聚為一條返家的道路。

舊謎新謎交錯

就某個角度而言，《歸鄉》是一部令人縈繞於心的作品，環繞著像是謎題的爸爸，留下了相當棘手的詮釋問題。或許會有觀眾以為行蹤成謎的爸爸突然返家後，空白了十二年的父子情終於可以彌補回來，而隔天的那趟旅程將會是一段爸爸與兩個男孩重新熟悉彼此、珍惜彼此並好好交流的美好經歷。然而，劇情的走向是：爸爸非但對兄弟倆出

奇地冷漠，更是在某些地方暴力相向（不論是精神上的施暴或是直接動手毆打），[8]令觀眾思考這趟旅程的用意。劇中的小兒子伊凡，強烈質疑與排斥出遊的動機與目的到底是什麼。就算伊凡在途中忍不住質問，爸爸多數時候保持沉默。[9]我們甚至可以認為，這趟旅行越看越像是強行之旅。可是另一方面，爸爸也不是全然地殘酷無情，一路上他教會了兄弟倆不少生活技能（儘管都是在出了狀況而不得不然）[10]，也磨練了他們的心智跟體能（儘管仍是以一種對孩子們的痛苦無動於衷的態度）[11]。或許，這個為人父的故意裝做冷酷無情，其實別有用心，為的是要對孩子們進行斯巴達式[12]的訓練，這樣的觀點也是可以成立的。況且，兄弟倆在這一路上也不完全只是恐懼，也有溫暖[13]和驚

8　最主要有四幕：在餐廳中命令伊凡在時限內喝完湯、在駕車途中聽到伊凡叨唸「我們本來可以釣到魚的」而把他趕下車任其獨自於大雨中、在申陷泥濘時聽到安德烈一句「真天才」而推他的頭去撞車身、在小島上安德烈沒有準時回來而連續打他巴掌。

9　這發生在伊凡被趕下車淋了好一陣子的雨後，爸爸回頭來接他。上車後，伊凡不斷問說：「你幹嘛還要回來，就直接拋下我不就好了？為什麼要帶我們出來？」爸爸除了回一句：「是你們的媽媽要我這麼做的」，就冷冷地命令伊凡換上乾衣服。

10　像是砍一些樹枝讓車輪從泥濘中行駛出來，或是用焦油補強小船的防水性能，甚至讓安德烈學會怎

11　特別是渡船到小島的這一幕。爸爸不顧伊凡年幼力弱、無視他的求助而硬要他划船。

12　斯巴達教育（希臘語 Ayoyn）旨在讓男孩離開家庭，進行體力與道德的訓練而變為強壯的男子。

13　比方在車上用照相機互拍。

喜，14在患難中和解，15更加親密而成長，這些光明面的收穫或許正是那個（故作？）

陰暗的爸爸想要給孩子們的禮物。這才是真相？最後伊凡在憤怒、恐懼、痛苦與絕望中

奔向高塔的時候，緊追在後的爸爸將會吐露實情？然而這一切，隨著爸爸的墜塔死亡，

我們都不得而知了。舊謎加上新謎，都隨著爸爸的遺體葬身大海。

或許有個解謎的線索在一開頭沒多久，導演薩金塞夫就給出提示了。當安德烈與伊

凡被媽媽告知爸爸回家了並且正在睡覺時，兄弟倆安靜地從房間門外看著躺在床上的爸

爸，接著是去倉庫的雜物堆中取出一本書來翻閱，那是一本有著文藝復興插畫風格的《聖

經》故事，裡面夾著一張爸爸的照片，兄弟倆於是確認那個沉睡的男人就是爸爸無誤。

而這張照片所夾藏的書頁，正好有一幅插圖，畫的是亞伯拉罕欲殺獨生子以撒來獻

祭的靜止瞬間。

這正是除了《奧德賽》這個希臘傳統外，《歸鄉》欲呼應的西方另一個傳統底下

的父子主題：爸爸殺兒子獻祭。16 在某種意義上，《歸鄉》巧妙地把《奧德塞》、《聖

14 當航往小島，小船上的螺旋槳馬達還沒故障時，兄弟倆恐怕是第一次這樣看著海上的風景，睜大眼睛而笑開了，一掃旅途上的困惑、委屈與恐懼。

15 電影一開始兄弟倆的感情因為男孩們的跳水試膽而出現了裂痕，以致於伊凡想要追打安德烈，在一追一逃的長鏡頭當中，演員字幕交叉疊現。

16 希臘古典文學也有爸爸殺子的主題，包括呂底亞（Lydia）國王Tantalus殺了自己的兒子Pelops並將

亞伯拉罕弑子

經》，以及沙皇歷史剪接、併置在一起：爸爸（奧德賽）在外漂泊數年之後，回家跟兒子（特雷馬庫斯）團聚。次日爸爸（亞伯拉罕）隨即帶著兒子（以撒）動身踏上通往祭壇的旅程。[17] 而在沙皇時代的「恐怖伊凡」（一五三〇－一五八四，是俄羅斯沙皇國創立者）是俄國沙皇中，第一個犧牲自己孩子的皇帝。在莫斯科民間，傳說國王犧牲孩子可以帶給國家建設和進步。在恐怖伊凡執政時期，民間以歌謠流傳這殺子獻祭的故事，沙皇下令殺死長子，但被不忍心的僕人以動物取代。沙皇長子回家了，沙皇獎賞了僕人。[18]

若這樣的切入點可以成立，那麼，對爸爸的冷

[17] 之烹調為宴請眾神的佳餚，以及阿嘉曼儂（Agamennon）王在征討特洛伊的前夕殺了自己的女兒Iphigenia。後一則故事跟亞伯拉罕有更多的對照。見《聖經·創世紀》二二章4節。

[18] 陳順祥，〈東正教與恐怖伊凡的政治思想〉，臺北：淡江大學碩士論文，二〇〇四年六月。

酷無情以及這趟旅程的涵義多了詮釋向度：爸爸沒有慈愛的能力，不懂如何跟兒子們相處；爸爸本來就是這樣的人（或許是那個年代部分俄國男人的典型），他認為自己對孩子的態度與方式就是一個爸爸該有的方式；爸爸在離家的歲月間有什麼遭遇而剝奪了他原本的情感與能力；爸爸是出於善意，故意對兒子們做出考驗。

這些彼此衝突的觀點，似乎可以在《聖經》寓意得到化解跟提升：《歸鄉》是一條變相的試煉之路（the road of trials）、一場突如其來又曖昧不明的成年禮或入門儀式（the initial rite）在考驗的過程當中，作為試煉者的爸爸必須保持緘默，不可對正在進行的東西多作解釋。無論爸爸是善是惡、是慈是嚴、是試煉者或迫害者，他都是戴著面具，一如許多原始部落的成年禮中長老們必須戴著精靈面具扮演兇神惡煞，也一如藏傳佛教中的忿怒尊，以兇惡面目對修行者示現。

本書必須有限制地採取這樣的詮釋，就電影文本本身所透露出來的訊息作分析。當爸爸安睡在床上，從兄弟倆視角看上去，這位爸爸簡直就是曼帖納（Andrea Mantegna, 一四三一─一五○六）的名畫《死去的基督》（Cristo Morto）中的耶穌基督，這是導演強烈的意圖。「他們」都是躺在床上，後腦枕在枕頭上，頭往自身的左邊微傾。上身裸著、下身著褲、雙手擺放身子兩旁。這樣的姿態，在後續會再出現，卻換成「船」為載體。若爸爸是神聖的、慈善的，那麼後來他所表現的種種行徑看起來並非這樣的人，除

十五世紀曼帖那的名畫《死去的基督》

非他準備給兒子們的是一份考驗的禮物，而這個意義已經超越他本人難以預先知道的意圖了。也就是：不管這位爸爸無意或有心，他都成為兄弟倆的考驗官角色。而兄弟倆熱愛釣魚的設定也有基督教主題的寓意：耶穌要門徒得人如得魚，以及更有意思的，聖杯騎士的試煉旅程還有漁人王（the Fisher King）的故事。[19]

爸爸的表現不像個聖者，但他和漁人王有兩個相似之處：殘缺以及封閉。在聖杯武士的傳說中，漁人王的下體受傷而讓整個城國陷入貧瘠，於

[19] 漁人王出現在聖杯騎士帕西法的故事系列，關於此，可參考坎伯，《神話的智慧》，李子寧譯，臺北：立緒，一九九六年，頁三〇二以及頁三八八。

是他施術把國家封閉了起來。而電影中的爸爸心靈（或許生理也有[20]）必定受過傷害，也把自己的內心封閉起來。但是，細細索思鏡頭從爸爸在屋外看似溫和地把媽媽的手牽進屋內，下一場是媽媽到兩兒子的房間道晚安，接著才是回到這一幕「沒被記敘」進去到床上。薩金塞夫切掉不在銀幕內的「故事」，令觀眾無從得知這段的內容是否包括了床第間發生過性事，或是如法國導演阿薩亞斯（Olivier Assayas）執導的《感傷的宿命》裡，丈夫自戰場歸來後小聚，在床第間看似飢渴多時，如臨甘雨的床事顯得既冷漠又莽動，已「轉換」為與以往不同的人。太太（艾曼紐‧琵雅飾演男主角的第二任太太寶琳）非常細敏又深刻地感觸到：這是她深愛不悔的那個人嗎？[21]

最重要的是，不管是亞伯拉罕獻祭還是聖杯故事，其核心主題都是受試煉者的精神轉化。齊克果[22]把亞伯拉罕描繪為信仰的騎士，亞伯拉罕殺子，這在倫理上是犯下

20 戰敗的記憶、精神的創傷，還有戰爭墳場上無名墳墓的強烈印象，粉碎了過去在戰場上英勇男性的傳統形象。而婦女也瓦解了對於愛情與婚姻的浪漫想法。從戰場上回來的男性因敗仗而呈現一種集體性能力無能的經驗。就像是越戰，美國在越南吃了敗仗，美國電影和小說得花很多心力去重建男性的性能力與權威。參考蕾恩‧柯挪，《性／別的世界觀》，劉泗漢譯，臺北：書林，二〇一一年六月。

21 參見吳孟樵在《幼獅文藝雜誌》二〇〇九年十一月號六七一期的「電影迷熱門」專欄，《感傷的宿命》——〈櫻桃樹下的驚喜〉，此篇影評結集收錄於《不落幕的愛情電影》，臺北：爾雅，二〇一三年七月二十日。

22 Soren Aabye Kierkegaard（一八一三—一八五五），丹麥神學家、哲學家，被視為存在主義之父。

弒親罪，為人倫社會所不容，甚至是恐怖的、會污染的，但在信仰上卻是純粹的、無辜的、因信稱義的。[23] 而在《歸鄉》中，可以發現些微的交錯與變奏，受考驗者變成了兒子（們），他們不僅是越來越不清楚爸爸的意圖，也開始信心動搖，尤其是伊凡連爸爸的身分都質疑。另外一個有趣的變奏是，亞伯拉罕最終被天使阻止殺以撒；而《歸鄉》最後是爸爸在某個意義上，因為想救兒子才意外喪命的。之後，兩個兒子從驚恐至想盡辦法帶回爸爸的遺體。從搬運到划船的過程都可以繼續被視為類似儀式上最後一關的試煉，他們將帶著罪、痛苦與更多的謎團回家嗎，薩金塞夫給了一個開放的結尾讓觀眾解讀。

一旦多了這樣的詮釋途徑，本書就可以更明確地展開思考以下的問題：《歸鄉》這部電影到底要傳達什麼？它的主題是什麼？總不會只是「父子郊遊」吧。

因此，試圖以少年的視角看生活中的變化。變化如海天翻轉，也如分軌的跑道，考驗著熟稔的兄弟情與陌生的父子心。從中分析影片裡七天的事件，包括爸爸的缺席而又重現、家庭的缺口、母子關係、兄弟關係、爸爸帶兄弟倆出遊卻遭逢一連串的變故，以及尚未完成旅途，爸爸卻意外死亡了。於此，探究宗教或是儀式上的寓意，包括疏離、

23 齊克果，《恐懼與顫慄》，肖津譯，北京：華夏出版社，一九九九年。

冷漠、殘酷、暴力、試探、試煉、死亡的主題。為了更貼近現代人所面臨的心理處境，

在此引用美國心理教育家卡蘿・皮爾森（Carol S. Pearson）[24] 依照榮格[25] 學說而濃縮出

「英雄內在」原型人物的分析。往深處研析，是從國家歷史、政治面向，以及俄羅斯的

經濟資源，探究《歸鄉》中的角色影射了蘇聯解體之後俄羅斯的人民、土地、政權三者

間的緊張狀態。這又可以延伸出旅途中的自然景緻、海洋、小船、孤島、高塔之類具有

豐富的象徵意義。

劇情並未透露劇中的爸爸曾參與哪項戰役，甚至是否因案入獄服刑。但以十二年

未返家來往前推算，爸爸是一九九一年離家。那一年，一九九一年十二月，正值蘇聯解

體。對於蘇聯的人民而言，雖是獲得自由，卻也是一夕之間徬徨無依。舉例而言，蘇聯

禁止人民信仰宗教，解體後，人民有了信仰的自由，卻不知何去何從。且，蘇聯解體，

也在瞬間產生國籍的改變。同一家人，分屬不同區域，而有了不同的國籍。「迷失」與

「惶惑」是當時人民極大的震撼。正如同《歸鄉》的爸爸返家，夫妻關係、父子關係無

從產生自然的親暱感，形同「陌生人」。這樣的陌生感與倉皇感，在蘇聯領導人戈巴契

24
美國作家、心理教育家，以「英雄內在」的研究聞名。

25
Carl Gustav Jung（一八七五—一九六一），瑞士心理學家、精神科醫師、分析心理學創始者。

夫的經歷上更可得見。蘇聯政變後，從戈巴契夫歷劫歸來後的那一刻起，他與很多人民類似，不只是在不同的城市，甚至是已身處不同的國家。蘇聯在一九九一年十二月二十五日戈巴契夫辭去蘇聯總統職位後，蘇聯正式解體。《歸鄉》的歷史意涵在於陳述與隱喻這龐大的國家經過分裂與逐漸形成新式國家後，人民所遭遇的劇變。

電影語義探究

以文本分析法（Textual Analysis）使用工具書《電影辭典》找出相關的電影語義與鏡頭意義，探析電影文本所想傳達的除了字幕與對白外的相應關係，並以導演薩金塞夫作為範疇，不多延伸其他電影導演有關於孩童背景的作品。也儘量以與《歸鄉》所探討的主題內容與所涉及的年代前後為主要背景。除了以《歸鄉》為論述主軸，也以薩金塞夫的另兩部作品《纏繞之蛇》與《當愛不見了》，作為本書探究的前後呼應。企圖以「作者論」（Auteur Theory）與「結構作者論」（Structural Auteurism）找出薩金塞夫展現的題材與慣用的風格，以其作品的敘事角度與視覺形式進行部分分析。例如：水，是

26 戈巴契夫（Михаил Сергеевич Горбачёв，一九三一—）是唯一一位在「十月革命」後出生的蘇聯領導人。一九九〇年三月十五日—一九九一年十二月二十五日擔任蘇聯時期總統，是蘇聯解體前最後一任總統。在一九九〇年獲得諾貝爾和平獎。

薩金塞夫作品裡非常重要的畫面，必有其偏好與寓意。於此，試圖解構出「水」所代表的孤冷、情感流變，甚至是其他象徵。據此，再延伸列出古希臘神話裡的生命四大元素：水、火、土、風，以電影與文學作為呼應析論，尋找出兒童心理歷程的影響與發展。

尤其是探討《歸鄉》部分畫面，將片中爸爸的睡姿、死亡之姿，以及兩兄弟凝視爸爸、研究爸爸的神情列於本書討論，描繪孩童於片中的變化與心境。在II、III、IV篇章，分別以「視角」、「關係」、「形象」探析論述。某些分析將因不同的探討面向而必須重複提及劇情，以便作為論證。於V篇章「這樣分析劇情，你喜歡嗎」，以人物、景觀、歷史做為結論。且為了強調這整本書的文學性與歷史性，將以多位俄國文學家的作品中賦有意涵的文字，穿插於書中對照俄羅斯的文化，企圖使此書具有特殊的節奏感。

來看看他是誰

關於導演薩金塞夫與其作品介紹：

薩金塞夫出生於蘇聯解體前的新西伯利亞，在蘇聯解體前畢業於俄羅斯戲劇藝術學院與莫斯科國立戲劇大學。在蘇聯解體後成為俄羅斯人，信仰與多數俄羅斯人一樣是東正教。是演員，也是導演、編劇、製片人。他在二〇〇三年出品的第一部電影《歸鄉》

（海鵬電影提供）

引起世界影壇矚目後，繼之的電影作品（包括導演或身兼編劇與導演）至本書探究期間，有：

二〇〇七年出品的《將愛放逐》（The Banishment）、二〇一一年出品的《艾蓮娜》（Elena）、二〇一四年出品的《纏繞之蛇》（或譯為《利維坦》）（Leviathan）、二〇一七年出品，二〇一八年二月在臺灣上映的《當愛不見了》（Loveless）。

每部作品都有家庭與親子的主題，每部作品也都在世界性影展獲獎。探討的主題內容延展到其國內的政治層面，不僅在俄羅斯的電影業者與電影創作與電影工業上有其意義，並且因他的作品讓世界影壇與影迷，還有電影業者與電影評論者、學者，重新看見俄羅斯，且將他喻為蘇聯時代影壇極具重要性與影響力延伸至今的導演安德烈·艾森耶維奇·塔可夫斯基[27]的接班人。除了是塔可夫斯基的電影藝術（通稱為「塔式電影」）成就外，也因為塔可夫斯基於一九六二年以他的第一部長片《伊凡的少年時代》（Ivan's Childhood）[28]獲得威尼斯影展最佳電影金獅獎。這成為研究者、影迷與業者津津樂道的話題之一。從塔可夫斯基到薩金塞夫，他們都是以正式進入影壇的第一部電影獲得相同的獎項，卻間隔了四十一年。這兩位導演不僅是有個共同的名字：安德烈。他們所拍攝的第一部長篇電影，一樣有位孩童名為伊凡，一樣是手持一把尖刀。《伊凡的少年時代》中的伊凡是孤兒，曾加入游擊隊，他看中一把士兵的小刀，堅決地想參與國家所面臨的蘇德戰爭；《歸鄉》中的伊凡是為了內心的恐懼而偷了爸爸的小刀。這位伊凡的哥

27
Андрей Арсéньевич Таркóвский（Andrey Tarkovsky，一九三二—一九八六）執導《伊凡的少年時代》之前，有三部學生作品。他與瑞典導演英格瑪·柏格曼、義大利導演費德里科·費里尼並稱為世界電影藝術「聖三位一體」，因他們的電影帶著濃厚的宗教色彩。

28
根據Vladimir Bogomolov（一九二六—二〇〇三）於一九五七年出版的小說《伊凡》改編。這本俄文小說被翻譯成數十種語言版本在多國出版。

哥，名為安德烈。不僅是塔可夫斯基的名字，也是薩金塞夫的影像風格類似塔可夫斯基，尤其是「水」的畫面，這也與當地的氣候有關。影片主題或他們的真實生活中都有「父子」的愛怨情結。

由於俄羅斯電影在台灣的文化探究者或言論者並不多，因此，我選擇以薩金塞夫的電影作品為主述文本，也以薩金塞夫的生長年代，以及影響他創作與俄國名導演的作品為觀點連結，但重點仍是在薩金塞夫的作品研究上。由於《歸鄉》是俄羅斯電影，因其文化背景與專業度，除了臺灣少篇可參考的影評外，我查詢了中、英或俄文期刊等資料探討《歸鄉》所呈現的意義。據我所知，此書（研究）是目前僅見的數萬字專論，期盼引發日後更多有志於此者可以延伸探究。

我想這樣剝洋蔥

作為導演的第一部長片，且一發行就引起世界影壇矚目的電影，不僅是由於電影本身的藝術涵養達到水平，更有其豐富的多重元素值得探究。這可從劇情所涉及的政治、歷史、社會、家庭、親子、男孩間的遊戲……種種構築、歸納出電影分析與父子分析兩大探討方向：

一、《歸鄉》電影分析

俄羅斯人民稱祖國為媽媽（motherland），無論是在蘇聯時期或解體後的俄羅斯民族中，因長年的戰爭導致男性大量外出，多靠女性支撐家庭，因此女性是被倚重的角色。蘇聯政權特別強調婦女的重要性，媽媽有著重要的地位，尤其是身為「兒子」的媽媽。[29] 但，實質上，俄羅斯又被「爸爸」（父權制度）所管制。

在Lusin Dink的 "Andre Zvyagintsev: The Return, The Banishment, Elena - How Fathers Exile Their Children" 一文中提到：

> 蘇聯時期，史達林[30]是這個國家的爸爸。而史達林作為爸爸，放逐了他的許多「子女」，進而改寫了歷史……。爸爸的形象如同史達林，但伊凡和安德烈還是需要爸爸。因爸爸如同國家，帶領他們進入世界的遊戲中──一個由父親所創的

29 如前註，參見蕾恩·柯挪《性／別的世界觀》。「婦女／母親」是俄羅斯的代名詞。因為，媽媽得送「兒子／士兵」去解放全世界。這是一種性別化的戰爭迷思，尤其是在第二次世界大戰時期達到最高峰。

30 Иосиф Виссарионович Сталин（一八七八─一九五三）曾任蘇聯共產黨中央委員會總書記，其領導的政權對全世界與二十世紀的蘇聯影響重大。

象徵系統中。然而就像崩解後的蘇聯，孩童們無法簡單的為自己定位。

《歸鄉》這部電影充滿了水，包括雨水、海水、廢棄的水塔，還有孩童的淚水，寓意的不僅是情感，Lusin Dink認為電影中的水，意指媽媽的子宮。尤其是，片中媽媽極保護被視為較不具勇者形象的小兒子伊凡。而爸爸的返家，讓兒子們被教導成為「真正的男人」。[31]

Lusin Dink分析片中的男童因長年與媽媽相處，個性較為女性化、缺乏男子氣概，而當爸爸回家後，媽媽在整部片中的角色趨淡。這種直接將女性世界與弱點聯繫起來的現象，是俄羅斯和西方電影中長期佔主導地位的父權制謬誤的再現。這在俄羅斯電影中已經多少形成了規範，連塔科夫斯基在整個職業生涯中，也經常被指責為性別歧視。但朱利安‧格拉菲（Julian Graffy）認為《歸鄉》可以被看作是對傳統父權制模式不足的思考，俄羅斯文化一直關注父子之間的緊張關係。當他斷言爸爸在俄羅斯當代電影中一直是一個長年的話題時，事實上也是正確的，這幾乎是蘇聯解體後焦慮的根源。例如阿

31 Lusin Dink, "Andre Zvyagintsev: The Return, The Banishment, Elena - How Fathers Exile Their Children" Istanbul Bilgi University Faculty Of Communication (2014.6): 9-31.

歷克塞・巴拉巴諾夫（Alexsei Balabanov）的《兄弟》（一九九七）；帕維爾・夏科萊（Pavel Chukrai）的《小偷》（一九九七）；亞歷山大・蘇古諾夫（Alexander Sokurovg）詩意風格的電影《父子迷情》（二○○三）。這些都是與父子情感有關的電影。

《歸鄉》片尾，爸爸為了小兒子伊凡而跌落高塔去世。這可以被視為蘇聯的消逝，以及新一代的崛起，也就是兩個兒子開始要重新建立自己的身分。當兒子們必須處理爸爸的遺體時，隱喻的是他們試圖處理蘇聯過往的歷史。Kim Dillon認為，導演沒有設定孩子們的未來會是怎樣，亦同於俄羅斯未知的認同問題。這部電影如同他的片名，就是回歸。而為了尋找全新的俄羅斯，必須由新舊（體制／關係）互相衝撞後，才能突破舊有的蘇聯。而《歸鄉》突出俄羅斯面對新興身分的問題：俄羅斯將如何應對令人困擾的歷史和身分？它是消失了，還是潛伏在集體的潛意識中？儘管目前許多俄羅斯人沒有親身經歷蘇聯的生活，但這樣的文化歷史是難以被拋棄的。[33]

薩金塞夫拍攝此片時期，是俄羅斯第二任民選總統普丁執政期。他的幾部作品都影

32 阿歷克塞・巴拉巴諾夫（一九五九—二○一三）生前正在籌拍與史達林議題有關的電影，卻因心臟病去世。

33 Kim Dillon, "The Emerging Identity as Expressed through Russian Art House Cinema" Germanic & Slavic Studies in Review, 2.1, (2013): 1-9

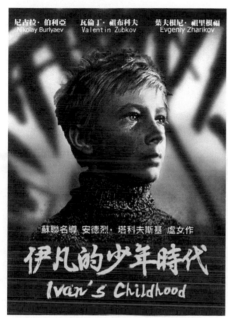

尼古拉・伯利亞
Nikolay Burlyaev

瓦倫丁・祖布科夫
Valentin Zubkov

葉夫根尼・祖里根編
Evgeniy Zharikov

蘇聯名導，安德烈・塔科夫斯基 處女作

伊凡的少年時代
Ivan's Childhood

▌（位伴多媒體股份有限公司提供）

射普丁執政，對於人民、對於家庭、對於孩童的影響。他以劇情讓觀眾看到俄羅斯的劇變，並且也因獲獎，而讓世界重新憶起距離他更早期的俄羅斯導演塔可夫斯基的作品。

兩人所拍攝的電影具有共通點，一是劇中孩童的名字相同，叫做「伊凡」；二是父子情的愛怨情緒；三是將故事放置於巨人的歷史中，如同片中的海水，是沉隱，也具波濤翻騰的意涵。

在《普京傳》書中，作者弗拉基米爾·費多羅夫斯基寫到，普丁曾表示蘇聯解體是二十世紀最大的地緣政治災難，對俄羅斯人民來說，這是一場真正的慘劇，幾千萬國民被阻隔在俄羅斯邊界以外。[34]

Birgit Beumers在其著作A History of Russian Cinema[35]中表示，蘇聯解體後，國家身分認同問題支配著許多電影敘事內容，也造成部分電影人為此爭論電影在俄羅斯的角色。蘇聯的身分消失了，並為之形成了一個新俄羅斯的身分道路。

一百多年前，電影藝術是以「盒子」的概念發展出攝影與視覺的關係。當電影處於拍攝觀看與被觀看的地位時，《歸鄉》要被世人觀看的就是蘇聯轉變為俄羅斯的處境，而片中爸爸千辛萬苦等待最後取出的「盒子」究竟是存藏了什麼，終究不被解開與揭曉。那是未知的「存在」，正如蘇聯解體後，俄羅斯存在著意識危機，思索何謂國家。既然，電影在列寧時期是被當作政治宣傳的工具，如今，俄羅斯時代，該存在於哪個界線，就像是人民在國度與邊界的歸屬上需要適應期。那就是《歸鄉》裡的爸爸返家，兩個兒子與爸爸的相處處處見到碰撞的難題，以及試圖修復的情緒。

34 李明濱，《普京傳》，臺北：亞太，二〇〇四年十月。（對於現任的俄羅斯領導人Владимир Владимировичу Путин，正體字翻譯為普丁，簡體字翻譯為普京。）

35 Birgit Beumers, A History of Russian Cinema, United Kingdom: Berg Publishers, 2009。

《歸鄉》獲大獎，不只是讓世界影壇重新看到俄羅斯風貌，也讓不受美國主流文化影響的電影工作者視為俄羅斯電影的「新浪潮」。這些被世界影壇矚目的俄羅斯導演和作品中，包含鮑里斯・赫列勃尼科夫與阿列克謝・普斯科帕里斯基合拍的電影《消失在地圖上的名字》（*Koktobel*，二〇〇三），也是有關於父子旅途的劇情，劇中大多是俄羅斯與烏克蘭的土地與民情。Koktobel的地名於一九九四年消失於地圖上，而被另一地名所取代。還有瑪莉亞・薩奇安（一八八〇一二〇一八）的《歸鄉》應該是近幾年裡至為重要的作品。

在Kim Dillon的文章"The Emerging Identity as Expressed through Russian Art House Cinema"裡提到：

《歸鄉》片中爸爸擁有的那個盒子，代表著各種各樣的理論。如果把這個文本視為一個寓言來看，那麼這個隱藏的祕密就可能與共產主義帶來的歷史相聯繫，或許即使到現在，俄羅斯始終難以接受過去古拉格的祕密。[36]

36
Ibid, Kim Dillon.

一九七〇年諾貝爾文學獎得主亞歷山大‧伊薩耶維奇‧索忍辛（Aleksandr Isayevich Solzhenitsyn；一九一八—二〇〇八）被迫遠離蘇聯，在外流亡二十年，於一九九四年五月二十七日結束流亡生活，自美國返回俄羅斯。最終實現對自己的預言：「**我將活著回來**」。當他返回俄羅斯，他的太太娜塔莉雅對美國記者大衛‧雷姆尼克（普立茲獎得主）說：「我們的心早已回到俄羅斯，彷彿我們的靈魂早已離開了這間住了這麼久的房子。」索忍辛說他盼望的：「不是一個新帝國，也不是另一個強權，而是一個『正常的國家』……我知道我一定會回到俄羅斯，並在那裡等待生命的結束。」[37]

就文學、藝術、宗教的意義而言，「死亡」不是灰飛煙滅，那可以是再度創建或復活之意。就像是「水」的意象在片中大量出現，除了是當地的天候多雨之外；水是活水、流動的水，也可能是死水。十九世紀美國文豪愛倫‧坡[38]認為：「最初明亮的水，將變成深暗的水，一種會吸收悲切苦難的水。」[39]

[37] 大衛‧雷姆尼克，《列寧的墳墓——一座共產帝國的崩潰》，第五部，結語〈我的心仍然不快樂〉，林曉欽譯，臺北：八旗文化／遠足文化，二〇一四年十月，頁一七二—一七三。

[38] Edgar Allan Poe（一八〇九—一八四九）以詩、驚悚小說、文學評論著名，是美國浪漫主義運動的重要成員。

[39] 加斯東‧巴什拉，《水與夢——論物質的想像》。

二、父子之情分析

做為電影藝術的傳承，也可類比為父子之情的延續、脈絡或是變革。蘇古諾夫與薩金塞夫在俄羅斯被喻為塔可夫斯基的電影接班人。這三位俄國導演的共同特色在於處理父子的情感議題，也對比描繪男性的陽剛與陰柔。在攝影角度（Angle）的電影專業處理上，「攝影角度不但決定一個鏡頭的內容，也決定觀眾會怎麼去看這個鏡頭。」[40]

熊宗慧論述塔可夫斯基自傳性影片《鏡子》，以〈失語和詩語〉評析片中父子關係：

塔可夫斯基早期影片中常出現孩童追尋父親的主題，例如在《伊凡的童年》[41] 裡導演要為孤兒伊凡尋找合適的繼父……。在《鏡了》中導演呈現的父子情感則更顯複雜，影片中父親一角沒有任何單獨發揮的場景，他總是依附在母親和孩子的情感需求下，作為撫慰作用才出現，而且絕大部分是在夢境之中，唯獨

40 王介安、李三沖、黃建業、焦雄屏、黃玉珊、周晏子主編，《電影辭典》，臺北：財團法人電影資料館，一九九九年七月，頁一五。

41 意即《伊凡的少年時代》。

自前線歸來一幕父親是以真實面貌出現。

《鏡子》忠實呈現父親在孩子成長過程中缺席的事實，然而並不能據此認為父親對孩子沒有影響力，恰恰相反，父親的影響力在影片中幾乎無所不在，原因就在於塔可夫斯基在《鏡子》中放入了四首父親的詩歌，且由父親親自朗誦。在一封寫給父親的信裡，塔可夫斯基說：「沒有一個兒子會像我這般愛你如父……在我一生都是自遠處愛著你，有你陪伴的感覺讓我感到自己是一個完整的人。」[42]

薩金塞夫的《歸鄉》，主要角色也叫做伊凡、也是與爸爸「衝突」不斷、也是成長於幾乎只有女性的家庭裡，最大的競爭遊戲來自於與哥哥安德烈的男同學們外出嬉遊，那是屬於男孩間表現勇氣的遊戲。伊凡被嘲弄與取笑。但是，當爸爸返家，他的叛逆心高過於哥哥安德烈。

當《歸鄉》的鏡頭多次顯示安德烈與伊凡看著爸爸的睡姿、尋找到父子的合照、跌落高塔的死亡之姿、拖動爸爸的遺體、爸爸的遺體躺在小船上，爸爸都是面朝上的姿

42 熊宗慧，〈塔可夫斯基的『鏡子』：失語和詩語〉，《俄語學報》，第十九期，二〇一二年一月。

態。鏡頭要觀眾體會與看到什麼？安德烈以相機、伊凡以爸爸的望遠鏡看風景、也看爸爸。這些鏡頭上的處理，不只是看與被看的關係，也是父子情的流動。

劇情以兩兄弟第一星期七天的生活，以及與爸爸外出的過程裡充滿各種壓力，不再是單純的男孩間的跳水遊戲為主軸。在這七天內，兄弟倆可以被視為「也死了」。因為，就他們處理爸爸遺體的轉折中，我們看到兄弟倆迅速失去的是什麼。兒童在長大的過程中被剝奪了童年，就像是一九九一年十二月二十五日蘇聯正式解體，民眾身處相同的地域，也在自己家中，但是「身分」與「國名」迅速改變。

此外，透過死亡，我們看到《歸鄉》安德烈與伊凡兩兄弟處理爸爸的遺體，以及伊凡終於出自內心的大喊「爸爸、爸爸、爸爸」。當他們回到家裡後，雖依然是回到與以前一樣是沒有爸爸的家，但在心底與現實情境，勢必成為真正的單親家庭下的孩童。日後，怎麼面對這段父子生離死別的事實與情感的紓解，是薩金塞夫留給觀眾思考的空間。

《歸鄉》的議題不僅是涵蓋俄羅斯深邃的政治背景與厚實的文學藝術，其中的父子關係，無論就西方或東方世界，無論是俄羅斯疆界涵蓋歐亞版圖，主要是父子親情如火或是如水，都是本書企圖書寫的核心議題。

II 視角：孩童與成人

將會破壞接下來觀眾所要感受與控訴的層面

因為

情感太濃

卻又始終保持某種距離

讓我們逐一逼視

一種冷冽

窗影的鏡頭運動法，都可讀到他一貫的風格：

依然是薩金塞夫慣用、喜歡運用的場景象徵

水

薩金塞夫：童年故事

孩童也有自己觀看世界與理解世界的角度，《歸鄉》雖是以爸爸返家作為劇情的主題，畫面卻多數是以片中兩兄弟的「視角」看所處的人與地理位置。例如哥哥安德烈外出時堅持帶相機、弟弟伊凡拿起爸爸的望遠鏡觀看遠方，他們都有各自所看到的世界與解讀的方式。兩兄弟應爸爸之邀外出旅行時，兄弟倆瞞著爸爸，悄悄地輪流共同寫一本日記（類如匈牙利裔作家雅歌塔的知名小說，也改編為電影的《惡童日記》，雙胞胎兄弟輪流寫日記是很重要的事），是一種視角與心理的對話過程。這樣的過程，記錄出的不僅是行程上的例行日誌，更是情感的記憶與書寫。再依此，反觀爸爸視角的篤定與威嚇，更顯孩童內心世界的敏銳與波濤。作為導演，薩金塞夫的視角除了是觀察，更有來自於他的童年際遇。

在執導《當愛不見了》之後，薩金塞夫接受媒體採訪時自述四歲時被爸媽請進客廳內。當時雖不知家裡到底發生什麼事，氣氛卻讓他感到很緊張，甚至是有些壓迫感。他還記得當時爸爸坐在沙發內，告訴他：「爸媽要離婚了。」接下來是問他：「你要跟誰一起生活？」薩金塞夫轉頭看著站在一旁的媽媽以後，告訴爸爸：「我要跟媽媽」。

這段童年記憶促使他的電影作品都與家庭、與親子議題有關。而今在他回溯這段童年往

事，他說他沒有強烈的情緒反應，也沒有落淚。「就是這樣！」他言簡意賅地表示「就是這樣」。

「爸爸抓住我的肩膀，看著我的眼睛說：『安德烈，我和你媽媽即將離婚，你想和誰一起生活？』我把頭轉向站在那裡的媽媽，接著對爸爸說：『我想和我的媽媽住在一起。』我沒有任何強烈的情緒反應，也沒有任何眼淚。就是這樣！」[1]

但真是沒有強烈的情緒反應？自幼小的心靈中，他烙下很深的印記，因此，每一部電影作品，從《歸鄉》、《將愛放逐》、《伊蓮娜》、《纏繞之蛇》、《當愛不見了》，都是家庭崩解、孩童無依的狀態。殘忍中顯現的是真實生活裡的困境。他埋藏了對爸爸的情感投射於《歸鄉》。片中的爸爸十二年沒返家，成為「陌生人」了。在他五歲時，爸爸離開家，無論是基於何種因素沒返家，父子失去對彼此的了解終究是遺憾。這遺憾又反映在薩金塞夫的真實生活中。當他的第一部作品《歸鄉》上映後，他的同父異母妹妹（爸爸在之後成立的家庭中另有兩個孩子），寫信告訴薩金塞夫

1 Raphael Abraham, "Love in a colder climate: Russian director Andrei Zvyagintsev on Loveless", https://www.ft.com/content/34a27580-fc61-11e7-9b32-d7d59aace167 (2018.02.12)

當爸爸看了電影《歸鄉》後，走到陽台，在陽台上抽了一小時的菸。俄羅斯氣候寒涼，爸爸的家位於西伯利亞的托木斯克[2]，爸爸獨自安靜的在十月天，在零下的氣溫中抽菸一小時。這抽菸的動作，代表了爸爸的凝思、爸爸內心深處想的是什麼，現在沒人知道了。因為，薩金塞夫的爸爸去世了。安德烈這名字在俄羅斯常見，薩金塞夫名為安德烈，在第一部創作的電影《歸鄉》也將孺父的長子名為安德烈。試著想像，當薩金塞夫的爸爸去看電影時，聽著片中的爸爸喊著「安德烈」，甚至是怒罵、掌摑時，會有怎樣的情緒牽引。

《歸鄉》中的爸爸無論是自高塔摔落去世，或是在小船上隨大海淹沒。人亡了，高塔依然陳舊地矗立頂端；而繫著小船的繩索以筆直的線條安靜地沉落入海。這是「無聲」的死亡之姿。再就二〇一七年作品，於二〇一八年二月二十三日起在臺灣上映的《當愛不見了》（Loveless），將家庭陰影置換成十二歲的男童失蹤，更可能是去世了。當男童在深夜隔著門聽到爸媽離婚對他的監護權，是互踢皮球推諉責任時，男童痛苦而無聲的哭泣。薩金塞夫說：「**從一種沉默的吶喊中知道了所有我們本應該知道的事**

2
托木斯克在十八世紀中葉至蘇聯時期是犯人的流放地。而今是俄羅斯非常重要的教育與科學中心，教授密度居全國之冠。

情。」[3]沉默，在他的作品中形成更為巨大的反響聲。死亡，可以是安靜無聲的，而內心的波濤是巨大的。於是，在他新作品上映受訪時，他不諱言幼童時期父母離婚的事。

沉默吧　隱匿自己
藏起感情和夢想
讓它們在心靈深處
降落升起
如夜間繁星無語
欣賞它們吧　但要沉默
心靈如何敞開自己？
旁人如何能了解你？
如何理解你生命的意義？
說出的思想成了謊言
你挖掘泉源　卻攪渾它們

3　Ibid, Raphael Abraham.

喝下它們吧　但要沉默
要能活在自己之中
你的心裡有一個
奇妙神祕的完整世界
外界的喧囂震昏它
白晝的光芒驅散它
聆聽它的歌吧　但要沉默 [4]

成長儀式：被迫長大

「不跳就是卒仔！」

這是電影《歸鄉》一開場幽靜神祕美麗的海景後，顯示的週日第一個活動，弟弟伊凡面臨與哥哥安德烈，還有哥哥同學們，玩者屬於男孩間的遊戲、與挑戰。他們得從高

[4] 裘契夫（Фёдор Иванович Тютчев，一八〇三—一八七二）為俄羅斯三大浪漫詩人。他與普希金、萊蒙托夫並列為俄羅斯三大浪漫詩人。

[5] 關於「遊戲」，史鐵凡‧休維爾的見解是：「人們可以用遊戲的結果來決定某一種社會資源該怎麼分配。遊戲的確可以充當類似社會性神學仲裁（ordale）的功能。」見《什麼是遊戲？》，蘇威任譯，臺北：開學文化，二〇一六年十二月，頁一二七。

處往下跳，且不得借助梯子攀爬，得直接跳水，沉入冷冰冰、深不可測的海，再一躍探出頭來。哥哥安德烈對弟弟伊凡說：「跟著我跳，不跳就爬下來。」伊凡心生怯畏，只有他不敢跳水，卻也是倔強著不肯爬梯子，於是，顫抖著身體，甚至是連心頭都是顫動著，不肯跟著這些男孩一起走。哥哥顧不得他，逕自與同學往別處玩耍。弟弟獨自憤怒著。此時的配樂是鳥聲、水聲，樂音帶著屬於東方的神祕氣息。

呼喚聲來自媽媽。媽媽非常保護伊凡，爬上梯子勸導伊凡爬下階梯回家。伊凡堅守男孩間的勇氣，跟媽媽說：「爬下去，他們會喊我豬、卒仔。」媽媽說服伊凡：「沒有人會知道，別耽心。」「沒有人知道」，就像是遊戲的一環，以及祕密所隱藏的方式。

第二天，週一。伊凡仍是跟著哥哥安德烈在一空曠的廢棄建築物裡。安德烈跟著同儕喊伊凡「卒仔」，伊凡憤怒地上前毆打安德烈。

安德烈不忍傷害伊凡，跑著。伊凡追逐安德烈，追到巷道，大口呼吸著，以反抗的口氣對安德烈怒喊：「你是豬！」他們一前一後的跑著，接著是隔著街道的兩旁，分列（分裂）成兩條線奔跑到家後，鏡頭看到的是農舍與大大的房子，媽媽抽著菸，面無表情地說：「爸爸在睡覺。」兄弟倆大為震驚：「誰？」（『誰』，是身分的提問與試圖確定。）兄弟倆進屋時只看到阿嬤背影。鏡頭再獨自帶至阿嬤的面容。阿嬤的表情肅

穆，安靜地以左手搭著右手輕輕撫觸，手掌心拳起又張開拳起又張開，兩眼無神望向火爐。火爐的紅芯閃著火焰。

安德烈與伊凡兄弟好奇地打開爸爸睡覺的房門，爸爸躺在床上熟睡，氣息很沉靜，雙手垂在身旁，枕頭有白色羽毛翩飛。兄弟倆又爬上住屋的頂層，翻開儲物箱，找出一本書（聖經），從內頁看到爸爸的照片，照片裡，弟弟伊凡還是嬰兒。哥哥說：

「是他沒錯。」這是他倆「第一次」一起看見爸爸，一起評論與鑑識這名躺著睡覺的男人，像是一種身分的確立。此時，平日一起自在玩耍，無論兄弟是同心或起齟齬，這是他們第一次共同「正視」這名叫做「爸爸」的男人。**跳水的遊戲自此擴大為更大的範圍：爸爸返家將他們從男孩（少年）的玩樂嬉鬧或是挑戰，擴充為對立與衝突。**

第一次與爸爸真正的談話是在自家的餐桌上。爸爸對媽媽說：「倒酒給他們」（安德烈與伊凡）。爸爸舉杯對安德烈與伊凡說「你們好」。伊凡先說：「你好」，哥哥繼之說：「你好，爸。」媽媽曾對這兩名兒子說爸爸是飛行員。伊凡雖年幼，眼光與心底是打量這位身為父親的陌生人，不輕言喊「爸」，也不認為爸爸是飛行員。安德烈不想質疑爸爸的身分：「媽說他是飛行員。」伊凡反駁：「但他看來不像。」這是孩童的視角與心思。

而爸爸的視角下又是怎麼看待他已離開十二年的家與兩名兒子呢？他要兒子們迅速

長大？他想補足十二年的家庭教育，且這教育是屬於男性的世界。他帶兩名兒子出遊，這旅途，只有三名男性。可以說，外出展開的歷險不能有女性介入。

上路的第一天，也就是爸爸返家後的第二天，是週二。爸爸在公路邊打了通電話，路邊飄飛著伊凡畫畫的圖畫紙。爸爸從車上的後視鏡一再打量著走路具豐姿的年輕女子，看著她走路的正面與背影，導演的「跟鏡頭」（follow shot）[6] 以爸爸的視線，聚焦於女子的下半身。女子感應得到打量的眼，於是返身回眸。對比於安德烈在路上詢問路過的年長女性餐廳位置，導演則是以無聲的遠觀鏡頭。父子相對地以一近、一遠；一年輕、一年老；一停駐靜觀、一主動探尋。在這樣的背景下，都有女性的鏡頭，而這兩位女性都像是路上的一景，無法與父子三人產生生命連結。爸爸與伊凡在路上遇到吃冰淇淋的安德烈，爸爸雖怒，仍給安德烈機會解釋為何找咖啡店找了三小時。伊凡抗拒著，不願與爸爸一起去餐廳。到了餐廳，伊凡不肯吃早餐，爸爸第一次以手腕上的手錶指示時間，限時要伊凡吃下去。爸爸取出皮夾教導安德烈怎樣有禮貌的結帳，女服務生走過來（這是此行程裡見到的第三位女性）。

爸爸離開座位打了第二通電話。安德烈與伊凡結帳後走出餐廳，在餐廳外被兩名

<hr>

[6] 又稱「跟拍」，是攝影機運動的其一方式。強調人物與環境的關係。

青少年搶走爸爸的皮夾，爸爸講電話時，就著洩明玻璃的百葉窗已「目睹」這一切，不慌不忙地把電話講完、不慌不忙地開車去追搶劫者。兩兄弟在原處等候。爸爸開車載回其一青少年，將這名陌生的青少年交給安德烈與伊凡，說：「他打你，隨你處置。」兩兄弟都不肯以暴制暴，不願回打。於是爸爸問那名青少年搶劫皮夾是幹嘛，那名青少年說要買食物。爸爸掏出皮夾裡的一張錢給他，放了他。伊凡憤怒地嗆爸爸：「走了十二年！你下次來找我們再過十二年吧。」怒瞪爸爸：「我說錯了嗎？」再嗆哥哥安德烈：

「他不需要我們，只有你看不出來？豬！」哥哥回罵：「卒仔。」

伊凡幾度質疑安德烈為何巴結爸爸。這裡涉及到對於不熟悉的男人，必須以他身分上「父親」的名義喊他。他「失蹤」十二年，一上餐桌就是王者之姿，是下指令且不容兒子猶豫的人，改變了兄弟倆平日的生活節奏。這帶給兄弟倆不安的內在情緒。兄弟倆被迫長大的第一關並不是喝餐桌上的酒，而是隨行於父親。安德烈回答伊凡：「他是大人。」伊凡切中要點：「你身邊缺乏大人嗎？」

十二年沒返家的爸爸，一返家就是冷言與強硬的態度，更何況路途中，幾乎分秒相處，形成壓力鍋似的煎熬。害怕跳水的伊凡卻敢於出言挑戰爸爸、質疑爸爸。他對安德烈說：「你怎麼知道他就是爸爸？」安德烈執拗地回答：「媽說他是，他就是。」伊凡在帳篷裡哭著……「我想回家。」

II 視角：孩童與成人

父子三人在不到四天的出遊相處中，兄弟倆歷經尋路的過程、拒吃、被霸凌搶走皮夾、被爸爸掌摑、在大雨中被逐出車子、在泥濘中推車子讓爸爸的車子發動、升火烤魚、搭帳篷、以海水洗餐具、挖洞掘蚯蚓、為船身塗上焦油、划船捕魚、持刀反抗爸爸、爬上高塔、拖行爸爸的屍身、開車返家。

最大的成長儀式是一向不敢跳水的伊凡，為了抗拒爸爸、氣惱爸爸而爬上廢棄的高塔，並揚言要跳下去。爸爸為了救下伊凡，順著階梯一階階往上爬，喊著伊凡。卻因腐朽的階梯斷裂，活生生地跌下，面朝天空，背部往下墜，「爸爸死了。」安德烈看著爸爸，雖害怕卻冷靜地說：「我們得拖著他走。」伊凡問：「到哪？」安德烈說：「船上。」伊凡又問：「怎麼拖？」安德烈更為沉穩地說：「用手。」伊凡哭著說：「我做不到。」「來，我們拖他的手。」於是，安德烈拖爸爸的右手、伊凡拖爸爸的左手。爸爸的雙眼仍睜開（是看這世界嗎），兄弟倆是以爸爸教會的方式製作木板，兼以樹枝拖行爸爸僵硬的身軀。當他們把爸爸的遺體放入船內，兄弟倆躺在爸爸的身上睡著。直到船身震動，把兄弟倆驚醒。船身，在此猶如爸爸的身體。小船航行一段時間後，突然被海水底下的障礙物卡住，兄弟倆的臉上出現驚嚇的表情。此時，電動馬達停止，安德烈改以槳划船。到岸後，安德烈雙腳踩踏著海水，發出一陣一陣的啪啪啪的水聲，兩手也沒閒

著，輪替的一前一後穩穩實實地拉著繩索安定船身。當船停妥，他伸出右手拉著伊凡平安上岸，那隻右手的**手勢在畫面裡是堅實的，表情也是堅定的。**當伊凡腳踏到土地，安德烈的手勢順著揚起，像是完美的指揮，讓生命導向平安處。此時，安德烈彷彿化身為爸爸的氣韻——沉著——。爸爸意外死去的事件會是怎麼的進行或結束？大海、雲天、爸爸，都像是解了結的繩子。隨著爸爸葬身海底的船，繩子挺直的落入海面下。

被迫長大的是伊凡，他懼高，不敢跳水。在不得不挑戰父權中，與爸爸發生口角爭執時，敢於護衛哥哥安德烈、敢於爬上高塔嗆聲爸爸。伊凡幾近於挑釁與攻擊爸爸的言詞，是出於自我保護的機制使然。兒童心理學家大衛‧艾爾凱恩認為壓力（stress）是當代兒童生活的特色[7]；被迫長大的是安德烈，他得處理爸爸的遺體、他得駕車返家；被迫「長大」的不只是孩童，還有爸爸。爸爸十二年沒返家，透過片尾字幕隨之而上的是幾張父子照片。爸爸曾擁有看似幸福的家庭，一家四口。當時伊凡還是抱在手裡的嬰兒、安德烈站在一旁。十二年後，父子短暫相處的外遊，在安德烈的相機裡呈現。爸爸的角色空白十二年，他也是在學習如何當爸爸。爸爸「長大」，亦是面臨心急救子而意外去世。父子三人的關係就像是片中的另一重要畫面——繩子。繩子可以救人命、可以是牽

7 David Buckingham，《童年之死》，楊雅婷譯，臺北：巨流，二〇〇四年十一月，頁二九。

引小船的工具。在此，也寓意家國關係的不可分割，有親密之意，也有斷裂與傷害之嚴重性。

表一　綜觀爸爸以主觀立場傳遞給兒子的價值觀以及父子的互動

儀式	內容	結果
一、喝酒	父子三人第一次正式在餐桌上見面。	適可而止。不再給安德烈喝第二杯酒。爸爸說：「這樣就夠了，吃飯吧。」
二、解釋	安德烈去找餐廳找了三小時。	爸爸聽了安德烈的說法後，表情嚴峻，但沒動怒。
三、禮貌	要安德烈拿他的皮夾付帳時，得對餐廳的女服務生說：「麻煩一下」。	安德烈欣然地接受這樣的學習以及被賦予責任。
四、以暴制暴	逮回毆打孩子，並且搶劫皮夾的青少年，交給安德烈與伊凡處理。	安德烈與伊凡不肯以暴制暴。爸爸要青少年解釋搶皮夾的原因後，取出一張紙鈔給青少年，並且放了他。
五、限時（爸爸取出手錶）	面對伊凡不肯吃早餐，以及兒子們要求出海捕魚。	必須為自己的行為負責。
六、懲罰	伊凡在車上碎碎念，爸爸開車門要他下車。	伊凡獨自待在原地，氣憤且無助，豪大雨滂沱而下。稍後，爸爸開車返回接他上車，要他把身子擦乾。

儀式	內容	結果
七、修車	在泥濘中，輪胎卡住。大雨中，爸爸吩咐兒子該怎協助處理：脫掉鞋子、砍樹枝。	安德烈突然對爸爸的口氣爆衝，被爸爸把他的頭推向車門邊，安德烈的左鼻孔流血。在父子協力下，車子可以發動了。
八、驅寒	戶外野地裡喝酒可取暖，喝一口酒，再喝一口水。	伊凡抗拒不肯喝，爸爸沒惱怒。
九、製作生活用品	伊凡把爸爸的碗丟入大海。	爸爸沒動怒，而是打算教伊凡如何製作木碗。
十、焦油	為出海的小船塗上焦油。	兄弟習得出海的事前準備項目。
十一、微笑	父子三人出海時，天空蔚藍。	出遊以來，安德烈與伊凡（尤其是伊凡）第一次眉開眼笑，面容極為喜悅地看著海上的景緻。
十二、划槳	旋即烏雲籠罩，大雨直下。爸爸教兒子怎麼學划槳，怎麼划船。	伊凡覺得很困難，喊著：「我不行了。」
十三、守時	安德烈與伊凡要求先划船去釣魚，爸爸再度取出手錶限時回到原地，但兄弟倆遲回許久。爸爸大怒，賞了安德烈好幾個巴掌。	伊凡為了保護與遏止爸爸的行為，取出偷了爸爸的小刀威嚇爸爸。
十四、勇氣	因慣怒，伊凡展現極大的反抗心。	不可能以刀傷人，伊凡轉身跑，跑向廢棄的高塔。他不再懼高。

儀式	內容	結果
十五、回饋	父子的旅程中充滿怨懟的緊張氣氛，最終，爸爸從高塔腐朽的階梯跌落而意外死去。	安德烈與伊凡把返途中爸爸所教導的求生本領運用在安全返家途上。也是伊凡第一次真心喊出「爸爸」。
十六、死亡	爸爸去世後，安德烈帶領伊凡合力把爸爸的遺體拖回船上。	安德烈氣勢凝定的模樣，成為新的「領導人」，是真正「長大」了。

依上述所列的十六種成長儀式，從第一回父子三人在餐桌上，爸爸以酒做為餐前打招呼的方式，是「敬」與「回敬」的關係，繼之的旅程，爸爸為了讓行程順利，必得以他所見到的或該回應的做出抉擇與對應，例如「以暴制暴」，這是生存的殘酷與不得不「回敬」的爭鬥，但安德烈與伊凡拒絕了。例如在豪大雨中划槳行駛小船，他們必得共同度過大海的考驗。再例如「守時觀念」，爸爸以手錶嚴苛地要求得準時，但他在高塔上去世，勢必無法親自將兩名兒子送回家，卻意外地以死亡奉獻出他對兒子的愛。而他在旅程中所教導的生活技能讓安德烈謹記於心，也派上用場。

水火土風：生命流向

薩金塞夫每每部作品都有「水」的景象，以「攝影機運動」（camera movement）[8] 表現水的流動、漂流的方向。在《歸鄉》有跳水、划船入海與爸爸葬身海底的畫面。大海是危險也是自在的意象，更是情感與情緒的屬性。在希臘神話裡，水是萬物的本質。生命可以概分為四大元素：水、火、土、風。俄羅斯的水資源豐富，卻因極力開發石油與天然氣，以及工業仍沿用舊技術，忽略了水土保持。這是舊時代走向新時代的經濟展現，卻犧牲了必要的保護措施。薩金塞夫以自然景觀呈現生命形式，探討的是深層的生命走向。

一、水

在愛倫・坡的作品裡，描述水是對死亡遐想的歸宿，也是垂亡母親的形象。他的童年際遇比薩金塞夫更為無依。愛倫・坡的爸爸在他很小的時候離家出走，媽媽在他三歲時去世。由一對夫妻扶養長大，並且受到良好的教育。親生父母的出走與死亡對於他的

8　同前註，《電影辭典》，頁四二。攝影機運動在電影是用來跟隨一個動作，或改變被攝影的場景、人物或物體的呈現方式。

創作產生影響。

子宮，以及子宮裡的羊水，是女性孕育孩子的最初安全堡壘。離開子宮後，孩童開始與成人學習生活軌道。在愛倫·坡作品中，水是明亮的，還能展現快樂與悲苦，甚至能吸收苦難。在他的詩學中，「水是死亡的真正物質載體」[9]。船，在愛倫·坡的筆下，「像是被囚禁在一個奇異的圈子裡」。

彌迦書七章19節：必再憐憫我們，將我們的罪孽踏在腳下，將我們的一切罪投於深海。

到了薩金塞夫的作品裡，船身承載爸爸的身軀，隨海與船身緊依，如同安德烈與伊凡第一次見到沉睡中的爸爸，那般的沉靜與安詳；如貼在爸爸藍色枕巾上的羽毛，輕輕地。**死亡，成為解脫與安靜，甚至是種和解——父子之情的和解**。當安德烈與伊凡對著漂走的小船大喊、真心的吶喊：「爸爸」，是真情流露；而爸爸自高塔下墜意外死亡後，給予兩個兒子處理遺體的解套法，這是身為父親，最後所能給予兒子們的禮物。

9　同前註，《水與夢——論物質的想像》，頁一一一。

二、火

火，代表了行動力、創造力與權勢。希臘神話裡的火神普羅米修斯，為了讓人類擁有「火」，而被父親（天神宙斯）懲罰禁錮，日日受老鷹啄食肝臟，又日日復原，再日日被啄食；直到被拯救。這是父子權勢的角力。即使普羅米修斯給了人類火種，並非奪取屬於王的權位，但是，已觸怒宙斯。火，是現代人的維生元素，也是現代文明的破壞力之一。當自然資源遭到損壞、遭到消耗，何以為繼？火的破壞力與創造力共生，消耗後，當以水澆熄並平復生命的原始狀態。

在《歸鄉》，爸爸十二年沒返家，一返家，與全家人共餐，在餐桌上即是權位上的區分：勢不可奪。兒子們只能聽話的份。而女人（安德烈兄弟的媽媽與阿嬤）只能端菜倒酒後靜坐於一旁。火，也是生命的延續力。父子三人紮營夜宿，生火可以取暖、可以煮熟食。也是爸爸與兩名兒子火氣的延燒戰。當爸爸連續打安德烈好幾個巴掌，伊凡憤怒的取出當天偷取自爸爸的隨身用小刀，揮舞著，大喊：「我會殺死你，如果你不是這樣，我會愛你。」回顧，父子三人第一次，也是唯一一次平心靜氣，甚至是帶著笑容是在出海時，面對寬闊的海面，時常憤怒的伊凡終於展顏，笑了！父子三人難得和氣。再一次是在火的取暖與飲食間，安德烈說了笑話給爸爸聽。

火，還代表了後續力。像是火種不熄。爸爸在外出的幾日內，教給兒子們開車、划船的生存技能，在自己死亡後，這些技能已烙印在安德烈心底，他穩實地引導伊凡如何合力拖拉爸爸遺體，再至安全返家。他筋疲力盡地下船，再以疲憊又有力量的手，拉著伊凡平安落地，那只右手的手勢已具氣勢，像是爸爸的附體一般，堅定有力且沉著。甚至可以想像如指揮家的手，在空氣中，揮舞著樂器與各音符間的節奏，合鳴出生命氣息，悲嘆中，找到生存法則。

三、土

土代表了物質世界、是土地滋養萬物的物種世界、是成果的展現。從疆域極廣的蘇聯時期，走入蘇聯解體、不是共產主義的俄羅斯時代，疆域的劃分一夕生變。一家人，可以因為地處不同領域與城市，在一九九一年十二月以後，變為不同國家的人。不同國，規劃與利益迥然不同。

《歸鄉》中的爸爸返家後的重要行動是打了神祕的電話兩通，去取神祕的物件。這物件埋在廢棄空屋地面下，是一只盒子，當時被放在另一大盒子內埋於土。被取出後，又放置在小船內的一只艙箱內。再到隨海沉沒。這可以解讀為爸爸十二年來去向不明，是生命裡的黑盒子、是神祕的物件，也可延伸隱喻為蘇聯時期的祕密與走向解體後

所產生的生命疑惑。片中，安德烈與伊凡帶著鐵罐去挖蚯蚓，兄弟倆尋得大群可以釣魚的蚯蚓的土地，正是爸爸去挖掘神祕盒子的同一片土地。爸爸代表了神祕的過往，裹藏他視為重要的物件；兄弟倆挖掘的是捲曲蠕動的生命，也是用以另外找尋生命（魚）的物件。為了釣魚，兄弟倆延誤爸爸交代回程的時間，安德烈身為長子，身為被爸爸交付手錶的代表人，也是身為被託付得知道時間重要性的關鍵人。當安德烈與伊凡遲歸數小時，被爸爸嚴懲。此時，是對立與衝突最大的時刻。伊凡就是在此時為了護衛哥哥安德烈而取出小刀威嚇爸爸。刀，是切割物品的工具。當伊凡拿出小刀，像是與土地與生命之源（爸爸）切割關係。

四、風

在古老文明中，風，促使船身啟動、是航海的關鍵力。風，也象徵人類的思考與判斷力，掌邏輯力。但也易於引發爭執、死亡與負面情緒。在希臘神話中，代表風的神，以堤豐（Typhos）為例，他是大地之母蓋亞與地獄深淵神塔耳塔洛斯（Tartarus）的兒子，是妖魔巨人，象徵風暴。他一出生就被視為妖魔，而遭到宙斯對他開戰，將堤豐打入冥淵。以此來解析《歸鄉》的爸爸返家，不是回歸家庭的溫馨團聚；而是不安與風暴的開端，還帶來了死亡。

中國民間故事裡，家喻戶曉的薛仁貴征東、薛丁山征西的父子故事，不僅是父子同具驍勇善戰的英雄特質，還在於薛仁貴是白虎星轉世，他娶妻後，為展志業，離家十八年後返家。薛仁貴午睡時，又變身為白虎，薛丁山不識其為父，誤殺白虎（正是薛仁貴）。了弒父雖不是預期，也非關仇恨，卻成為心理學與文學中的典型探討人物。猶如《歸鄉》的爸爸十二年沒返家，一返家就發生命運中的考驗。

安德烈與伊凡並沒有殺父的預謀之心，但伊凡在出遊前即已存有自衛之心。命運的鎖鍊，讓這名剛返家的爸爸因為救子心切而在腐朽的高塔階梯上重重摔落，身亡。

高塔，象徵囚禁，也象徵威權時代被淘汰。影片中，爸爸離家的年代是一九九一年，正處於蘇聯解體前後，精神上與生活上極具動盪期，他是因偷竊、傷人、殺人……等等原因坐牢？還是身為軍人出兵征戰？蘇聯時期與蘇聯解體後，內戰頻仍，男人外出打仗；女人成為家庭的護衛者。於是，蘇聯或俄羅斯傳統文化尊敬女性的地位，才有呼喚祖國為「motherland」的稱號。但是，男人代表了政權，當爸爸返家，奪取了家中原本的氣氛。女人，於是靜默；孩童，於是觀察這位陌生的男子。「父親」這個名，成為「闖入者」，幻化為颱風、龍捲風、風引發土地上的變化，能否回歸平靜，正是「風」這項生命元素如何連結水、火、土的特性，轉化生命故事。

我們看到當安德烈、伊凡返家後，劇情不是去陳述旅程所發生的事，而是以安德

烈在旅程中所拍攝的照片看到父子出遊的畫面，停駐的是伊凡在車窗外迎風展開畫紙的愉悅、是旅程的記憶。隨著片尾字幕而上的是張張照片，感受到屬於「過去」的一家四口，兄弟倆都有被爸爸牽著或抱著的畫面，這些難得的照片，成為日後的記憶。於是，可以這麼看待薩金塞夫處理父子生命經驗的出發點：

薩金塞夫在《歸鄉》將父子衝突的故事，在最後轉為愛的記憶，而不是承擔事後的罪惡與解釋。這就是「風」與「水」的概念。水，是情感的載具。「水在倒映中忠於偉大的回憶，忠於唯一的印象，它使各種回憶又有了生命。」[10] 於是，死亡在《歸鄉》中雖有父子的相處難題，有沉重的生命議題，卻也轉化為不失愛的記憶。到了《當愛不見了》，薩金塞夫除了依然運用「水」的元素與景物，「風」在此極為傷感，更是離散的意涵。

一開始，導演就告訴我們『孤單』的十一歲男童Алёша獨自在樹林裡，將一條彩帶往上拋，攀緣在樹枝間，彩帶飄著。水，依然是薩金塞夫慣用、喜歡運用的場景象徵。窗影的鏡頭運動法，都可讀到他一貫的風格：一種冷冽，讓我們逐一遍

10 同前註，《水與夢──論物質的想像》，頁一一五。

視，卻又始終保持某種距離。因為情感太濃，將會破壞接下來觀眾所要感受與控訴的層面。[11]

飄，這個意象，以風吹動。《當愛不見了》片尾，這條彩帶更是延長的飄飛，但，早就飛不了，卡在樹枝上。以風代替十二歲孤單男童的吶喊！是以，風，可以轉向，使意念時時運轉為不同形式，當孩童被父母拋棄、遺棄，或是父母心生拋棄、遺棄子女的念頭，那麼，會是後續第 III 篇章所要探討的重點：拋棄與被拋棄的關係。

自古希臘哲學家亞里斯多德開始，將水、火、土、風普遍地視為世上萬物形成的四大元素。觀看薩金塞夫的電影作品，以其劇情與劇中的角色，可以這麼研析：風，猶如意念時時運轉為不同形式，孩童在家庭受挫時會產生些念頭與計畫；土，是世界的本質，當計劃化為執行力，產生的結果，環環相扣；火，是性格，是無法抑制的情緒，當風助長火勢時，爆衝之舉成為必然；水，是融合一切生命的緣由，無論是大海，還是雨水、淚水，讓人臣服於命運。薩金塞夫選擇以「水」做為創作的重要畫面，也為劇中人陳述生命型態。

11　吳孟樵，〈當愛不見了〉，臺北：《人間福報》，二〇一八年三月十日。

歷史背景：政治寓言

怎麼樣的草原、大海、高山

抗拒得了斯拉夫人的武器？

又有何處的仇視和反叛

不會受俄國沙皇的壓制？[12]

俄羅斯歷史遠自八八二年開始建立的基輔羅斯、一二八三年建立的莫斯科公國、一五四七年「恐怖伊凡」正式加冕，開始白一五四七至一七二一年的沙俄時期。一七二一年彼得大帝加冕為皇帝建立帝國、一九〇四到一九〇五年於日俄戰爭中迭遭失敗，重挫其國內的政權。一九一四年參與第一次世界大戰，一九一七年引發二月革命，尼古拉二世被迫簽署退位聲明，俄羅斯帝國於是滅亡，而由俄羅斯共和國和俄羅斯臨時政府接掌

12
引自萊蒙托夫（Михаил Юрьевич Лермонтов，一八一四—一八四一）的詩。他被譽為俄國的「民族詩人」，也是普希金文學的後繼者。

882年：建立基輔羅斯
1283年：建立莫斯科公國
1547年：恐怖伊凡正式加冕
1547-1721年：沙俄時期
1721年：彼得大帝建立帝國
1904-1905年：日俄戰爭
1914年：參與第一次世界大戰
1917年：二月革命與十月革命爆發
1922年：內戰，蘇聯成立
1940年：卡廷事件
1941-1945年：蘇德戰爭（在1939年第二次世界大戰爆發後，因德國進攻蘇聯，而使得蘇聯加入戰局，直到德國向蘇聯無條件投降為止。）
1991年6月12日：進行首次總統普選
1991年8月19日：戈巴契夫被軟禁三天
1991年12月25日：蘇聯解體，俄羅斯聯邦成立

政權，隨即被布爾什維克黨發動「十月革命」[13]，推翻原有的政權。但沙皇的勢力仍殘存，直到一九二二年俄羅斯內戰，才被布爾什維克黨消滅，蘇聯成立。當時建立的世界版圖極廣，其國力在十九世紀達到巔峰，長年予人的印象是高度的文學、科學、軍事、體育成就以及舉世矚目的政治情勢。一九四〇年發生「卡廷事件」，二〇〇七年電影《愛在波蘭戰火時》（Katyn）就是拍攝這段卡廷森林大屠殺的歷史事

13 發生於一九一七年十一月七日，在蘇聯文獻中的正式名稱是「偉大的十月社會主義革命」。

件。一九四一至一九四四年發生長達八七二天的「列寧格勒圍城戰」。一九九一年六月十二日進行首次的總統普選，第一位民選總統產生，那就是：葉爾辛[14]。同年十二月二十五日俄羅斯聯邦（簡稱俄羅斯）成立。

直至現今，俄羅斯的國土仍是全世界佔地最廣的國家。資源豐富，卻又產生自身國家的經濟問題。

二〇〇三年至二〇〇八年，因為國際油價的上漲，帶動了俄羅斯整體經濟的成長，高度依賴能源出口型經濟發展模式累積巨額的外匯存底。俄羅斯經濟波動與國際油價上漲有著明顯的關聯性，也因為國際能源價格的高漲，不僅有助於俄羅斯經濟成長，同時在徹底有效地掌握油氣能源，也成為中央再極權的重要動力與誘因。[15]

14 俄羅斯政治家、首任總統Борис Николаевич Ельцин（一九三一—二〇〇七），任期是一九九一—一九九九年。他令蘇聯解體，領土比起前蘇聯時期減少百分之二十五。國力大減。因打擊貪污腐化而富有聲望，卻也備受貪污醜聞困擾。

15 許菁芸、宋鎮照，〈俄羅斯的民主抉擇與統治菁英權力結構變化〉，東吳政治學報，第二十九卷第四期，二〇一一年，頁一一七—一七五。

莫斯科在俄羅斯歷任時代裡，具有強悍的地理意義：身為俄羅斯首都與最大城市。

一八六一年農奴制被廢除後，資本主義在俄羅斯興盛起來，使得莫斯科成為巨大的工業與貿易城市，也是政治、經濟、文化與交通的中心。「俄羅斯文學之父」普希金[16]就是出生在莫斯科。托爾斯泰、杜斯妥也夫斯基都是出生於莫斯科的俄羅斯文學巨擘。在托爾斯泰的小說《戰爭與和平》，透過小說中的人物尼可拉斯在駕著馬車時不斷說著：「天知道我們要到哪裡去，只有老天爺知道我們要到哪裡去，只有老天爺知道我們會發生什麼事……」。

法國當代思想家埃德加・莫翰說：「蘇聯的冒險歷程是人類最大的實驗，最重要的問題。」[17]

屠格涅夫[18]在小說《父與子》中，突出主人翁是平民知識份子以「新人」崛起，代表與舊世代貴族的區分，甚至是蔑視貴族階級。可以見到上一代父權、富貴與下一代想推翻過去的體制，不再坐享其成。而在屠格涅夫的詩作：〈夢〉，為俄羅斯的未來描繪

16 Александр Сергеевич Пушкин（一七九九―一八三七），被譽為俄國文壇與俄國詩歌的太陽。

17 埃德加・莫翰（Edgar Morin，一九二一―）是法國當代社會學及哲學發展的代表性人物，法國國家科學研究中心的榮譽研究員。

18 Иван Сергеевич Тургенев（一八一八―一八八三）是俄國文豪，寫小說、詩、劇本，主張廢除封建制度（包括農奴制）。在俄國批判現實主義文學中具有崇高的地位。

了景象：[19]

多年後我再度橫越你的道路，
我發現你完全一樣都沒變！
你的死寂、靜止和麻木。
你休耕的土地
以及沒有屋頂的農舍和腐朽的牆壁。
你骯髒、惡臭的空氣，無聊，跟以前一樣的爛泥，
還有同樣的卑微眼光，一會兒放肆，一會兒又沮喪。
雖然你已經從奴役當中獲得自由，
你卻不知道該拿自由怎麼辦──
你以及百姓
一切都如以往。

19 瑞斯札德・卡普欽斯基，《帝國：俄羅斯五十年》，胡洲賢譯，臺北：馬可孛羅文化，二○○八年十月，頁三四九─三五○。

俄羅斯軍事歷史學者沃爾科戈諾夫將軍（Дмитрий Антонович Волкогонов）曾經是名史達林主義者，他認為史達林主義創造出一種新型態的人類，那就是冷漠、消極，期待救世主來解決一切。雖然他認為自己已經逐漸形成自己的想法，但還是存在著期待救世主的心態，只能慢慢擺脫過去的思維。開始懂得質疑列寧[20]，他想著：列寧如果是天才，預言怎沒成真？因為，無產階級專政從沒被真正實現。「在我們生活的這個年代，最重要的就是逐漸擺脫這種心態。當我們能夠獨立思考時，所有人都會漸漸變成革命分子……對蘇聯人來說，這就像是一場突變。革命就是一場突變，我們就站在時代的轉捩點上。蘇聯人正試圖從一大團知識與精神的迷霧中，找到一條出路，同時身邊也有許多既有的價值正在不斷崩解。」[21]

沃爾科戈諾夫及其團隊發現史達林早在戰爭前就已經屠殺了上千名蘇聯官員，在其寫作出版的《史達林：勝利與悲劇》書裡寫著：「史達林的恐怖統治與蘇聯的紅色

20 Ле́нин（一八七○—一九二四）一九一七年發動革命，在蘇聯開啟了共產主義，成為第一任蘇聯人民委員會主席。是俄羅斯共產主義革命家與政治哲學家。列寧的思想源於馬克思，而其發展的政治理論名為「列寧主義」。

21 大衛‧雷姆尼克，《列寧的墳墓》（第三本〈革命之日〉），林曉欽譯，臺北：八旗，二○一四年九，十月，頁二三○。

恐怖，在『十月革命』後就已潛藏在蘇聯歷史之中。」[22] 他將史達林描繪成懦弱的軍事將領，是「平庸的重要人物」。（「平庸的邪惡」一詞語出自原籍德國，後來成為美國籍的政治理論思想家漢納・鄂蘭（Hannah Arend：）的名著：《艾希曼耶路撒冷大審判紀實：平庸的邪惡》，她認為：「在政治中服從，就等於是支持。」她比沃爾科戈諾夫早出生二十一年又幾個月。）

一九九一年十二月二十五日蘇聯解體，解體前的政治領導人是戈巴契夫。因史達林的殘暴政策，戈巴契夫在出任總書記期間即已採行司法改革制度，但因國內政治與經濟狀態長年不好，民主改革使得一些貪腐的官員失去既得利益而謀劃政變。事實上，俄羅斯的機構充斥著貪污，也造成一批世界級的黑幫。貧富差距也越來越大，讓俄羅斯人的情緒高漲著不滿。索忍尼辛極度不滿於戈巴契夫年復一年的追求權位。一九九一年八月十九日保守派和一些軍人趁戈巴契夫度假時發動了政變，軟禁戈巴契夫三天，史稱「八一九事件」。由當時聲望較高的葉爾辛取代成為俄羅斯最高領導人。索忍尼辛對葉爾辛寄予厚望，然而，葉爾辛卻讓幾百萬俄羅斯人民的生活走向遠低於貧窮線。就在一九九一這一年，蘇聯人民開始發現自己的國家正在轉型。索忍尼辛說過，他想要的國家，

22 同前註，頁二一七。

II 視角：孩童與成人

「不是一個新帝國，也不是另一個強權國家，而是一個正常的國家。」正常的國家，才能有安定的家庭，也才能培育出被愛的孩子。而這也正是導演薩金塞夫所要強調的基礎。

薩金塞夫從二〇〇三年第一部電影《歸鄉》，至二〇一七年已完成與發行的俄羅斯電影作品《將愛放逐》、《艾蓮娜》、《纏繞之蛇》、《當愛不見了》以來，都圍繞著「家庭」，以「寓言」（Allegory）[23] 的創作觀，延伸更深廣的對應關係。這些年的俄羅斯領導人都是普丁。普丁曾任職於KGB，是自二〇〇〇年以來，俄羅斯最高的實際領導人，不僅是連任總統，也曾經是「統一俄羅斯黨」[24] 黨主席。對於史達林的功過，普丁曾在公開場合說不能以非黑即白來評價史達林一生的功與過。普丁排斥一切有罪的概念。多數俄羅斯人民同意這樣的論點，因為，經過太多的政治災難，人民不想再聽到或經歷悲慘的事件。但是，歷史透過傳述，自有其重要意義。相較於普丁與史達林，他們的爸爸與媽媽曾如何期待兒子成為什麼樣的人呢？

普丁從小就渴望成為與眾不同的人，他在二〇〇〇年於莫斯科接受訪談時，坦言自己小時候是個小流氓，隨時準備與人打架。他從一個街頭混混，十三歲時變成熱衷體育

23 同前註，《電影辭典》，頁一三。敘述所隱含的象徵意義遠超出敘述本身意義的一種表現形態。寓言可視為一種規模較大的隱喻。

24 是俄羅斯的執政黨，也是俄羅斯最大的政治權力中心。

的少年。如果不是柔道教練帶領他學習柔道（普丁具有柔道黑段的身手），他不知道自己會變成什麼模樣。[25] 普丁的爺爺曾是史達林的廚師，而爸爸希望普丁長大後是個工程師，然而，普丁在青少年時期的夢想是成為特工（果然成為特工）。誰能預料他日後成為總統？且超越在他之前的葉爾辛總統的政權。普丁想恢復史達林時期的榮光，列寧說過：「我們是被人打得半死的國家，因史達林而成為強國。」史達林在成為國家總書記（最高領導人）之時回家看媽媽，媽媽嘆息曾在神院學就讀的史達林沒有成為神父。這是少年史達林與少年普丁對自己未來的形塑，他們成為手握大權影響本身家國與世界局勢的重要領導人。

薩金塞夫在接受媒體採訪時，被問到現今俄羅斯的自由度，比起蘇聯時期進步嗎？他認為：「現今俄羅斯政府試圖避免談論蘇聯的強大是透過多少人的犧牲而換來。現今，政府沒有什麼新的東西能夠提供，所以幾乎不可避免地回到過去。」[26] 這如同他的最新作品《當愛不見了》，離婚的夫妻，面臨孩子失蹤，一般人可能會以為必然改變這

<hr />

25 　如前註，參見《普京傳》，頁一六一七。

26 　Kalem Aftab, Loveless: *"How Russian director is taking aim at life under Putin through the ugliness of divorce"*, http://www.independent.co.uk/news/loveless-andrey-zvyagintsev-oscar-leviathan-the-return-elena-a8199226.html (2018.03.06)

對離婚夫妻的未來生活，但，他們其實沒太大的改變。薩金塞夫企圖以媽媽這個角色來隱喻motherland（俄羅斯）。對他而言，最重要的是「媽媽」這角色所經歷的悲劇。悲劇，是薩金塞夫以家庭親子情所展現的內容。家庭的分裂與不和諧，如同蘇聯解體時所產生的政治動盪。

結語

俄羅斯土地廣大，自然資源（如石油、鐵礦、瓦斯）豐盛，卻又因土地貧瘠，收成不多，造成農民的困境。而天然資源的開發與利益都掌握在少數握有掌控權的利益者身上。但是，俄羅斯人民的生命力，往往可以從挫折中發展生路。尤其是「只要是居於自身和平的利益上，讓俄羅斯既著迷又充滿恐懼的西方總是準備好提供援助。西方會拒絕別人，卻永遠會幫忙俄羅斯。」[27] 但，真是這樣嘛，美國與俄羅斯勢力相抗衡，這在美國好萊塢的電影裡常見到美國式英雄主義如何戰勝他人，將俄羅斯人描繪得具有強大戰鬥力、競爭力，如根據真人實事改編的電影《關鍵少數》（Hidden Figures）是一九六〇年代美蘇之間進行登陸太空的競賽。美國國家航空暨太空總署（NASA）

27 瑞斯札德‧卡普欽斯基，《帝國：俄羅斯五十年》，胡洲賢譯，臺北：馬可孛羅文化，二〇〇八年十月，頁三五一。

的主管（凱文‧科斯納飾演）非常在意蘇聯在太空的成績搶先美國。在充滿美國英雄

主義的電影裡，最後會讓俄羅斯人像是勇武無謀的失敗者。但是，在真實世界裡，俄

羅斯依然是強勁的競爭者。如獲得二○一五年美國奧斯卡獎最佳紀錄片《第四公民》

（CITIZENFOUR）。是美國人艾德華‧史諾登（Edward Joseph Snowden）揭發他任職於

美國安全局期間參與祕密的網路監視工作，那是本應在二十幾年後才能公布的「稜鏡計

畫」（PRISM）（此計畫始於二○○七年）。史諾登認為：「人民與政府必須平衡」。

涉及的監控案件既深且廣，史諾登遭到美國逮捕，在逃亡過程中，最終是到達莫斯科，

俄羅斯政府在二○一三年給予一年難民身分，之後又給予三年居留許可證。二○一七年

延長居留證有效期至二○二○年。「這樣的情資密案，凶險與重大關聯比一般商業間

諜、軍事情報影片更為扣緊人心。」[28] 這也是國情的競爭與角力。

俄國軍事學者 B‧N‧斯里普琴科（Владимир Иванович Слипченко）提出第六代

戰爭理論（非接觸式戰爭，以航太空科技為主）。若以此理論，以及不少部無論是根據

真人實事改編的電影、依據小說改編的電影、原創劇本拍攝的電影，或是科幻電影、戰

爭電影，當我們在談資訊戰時，英國軍情處是二○○一年、美國國防部是二○○六年、

28 吳孟樵，〈第四公民〉，《人間福報》，二○一五年四月二十五日。

俄國是二〇一七年（承認）成立網路作戰部隊。軍情處的技術人員透過電腦，可以完成很多「任務」。資訊戰，也就類似這樣的功能，「一指」，可以觀察地形，可以控制大樓、街區、密道……，也可以一瞬間讓某設定的地點、某公司、某人「經濟癱瘓」。

以「史諾登事件」來看，嚴重性與年分，我相信絕不只是被揭發的內容與「開始」的年代。科技的發展，需要各種「技能」。例如美國二〇一一年狙殺賓拉登的隱形戰機（物力：精良的設計）、驍勇的海豹突擊部隊（人員：猶如身處地獄般的身心體能訓練），以及花費多年佈局與搜集情報才能辦到。但是，我總覺得「似幻」，不知得多少年後，我們才可看到更多的「細節」或說是「真相」。

如果說政治可以改變世界、顛覆世界；當年，索忍尼辛的著作《古拉格群島》，讓世人一窺神祕的七〇年代蘇聯內況。這是文學改變世界的方式，也是其重要性。而具有嚴肅內在意涵的電影，發揮了帶動觀影者身處歷史洪流下，省思劇情裡的時代背景所產生的故事。薩金塞夫來自俄羅斯偏遠寒冷的新西伯利亞，他的影片陳述的家庭，始終不脫離執政者對人民所產生的影響。

《歸鄉》片中有很多幕海水的鏡頭。水，是薩金塞夫銀幕的必然景觀，並且據此表達對政治的看法，例如《纏繞之蛇》清廉貧困的神父對備受打擊的男主角尼古拉說：「**你能用魚鉤釣上巨鱷，並把牠的舌頭用繩子綁起來嗎？牠會不停地哀求你放了牠**

嗎？」《纏繞之蛇》原片名是 *Leviathan*（利維坦）。聖經中的海中巨獸就叫利維坦，翻譯為鱷魚或是曲形的蛇。清廉貧困的神父以聖經中的角色「約拿」提點尼古拉。因為尼古拉與約拿都有妻離子散的悲劇命運。繩子，由《歸鄉》再到《纏繞之蛇》都有其用意。到了《當愛不見了》以彩帶卡在樹枝間，依然像條繩索的功能。薩金塞夫更以《纏繞之蛇》裡穿戴華麗的主教神父對比信仰虔誠的清廉貧苦神父。人物，在此也成為突出的對比，具有權勢的某些二人是割裂小市民幸福的繩索。他更讓穿戴華麗的主教神父對市長說：「權力如影隨行，你有你的地盤，我有我的地盤。如果你有權，就要用自己的力量解決。」

III 關係：拋棄與被拋棄

爸爸在船上的姿態

正與他們第一次看著

剛返家的爸爸躺在床上睡覺的姿態

一模一樣

這對兄弟的視角如同一條

隱形的線

連結出

爸爸
死亡
的
事實

抵抗或服從的關係

保護我吧，我的護身符，
保護我吧，在放逐的日子，
在我悔恨和焦慮的日子：
你是我悲傷時候的禮物。

……

但願回憶不要再荼毒
心靈的創傷，永遠永遠。
永別了，希望；沉睡吧，慾念；
保護我吧，我的護身符。[1]

當家中突然進入一個陌生男人，破壞家中原有的認知關係，而這名男人叫做「爸

1 ——
普希金的詩〈護身符〉。

爸」。身為孩童，也就是所謂的「兒子」，該做出反抗或是服從，甚至是崇慕的姿態是《歸鄉》這部電影中，伊凡與安德烈的對比。對比還在於媽媽的角色給予伊凡保護與關愛。當伊凡在跳水塔，以及與爸爸出遊時，面臨被「拋下」獨自一人，那是被拋棄的感覺，海水海風與降下的驟雨加強伊凡處於不可能愉快的環境。於是，這延伸了種種的對應關係；再於是高塔階梯斷裂，是父子，也是家國的位階產生變化。

在 I 篇章的「在家離家返家」裡，已說明本書所要探究的議題不再是神話裡的「英雄」模式。那麼，會是什麼對應關係？皮爾森的研究是現代文學與文化將疏離和絕望的經驗從反英雄取代英雄。她的著作《內在英雄：六種生活的原型》（*The Hero Within: Six Archetypes We Live By*）將人物內在分析為六種原型人物。皮爾森說：「經歷旅程是人類與生俱來的渴求」。於是，從《歸鄉》的三名男性（父子）角色身上，見到彼此的拉鋸與改變的歷程。在皮爾森的研究裡，生命歷程是循環或迴旋式的推進。於是，看待薩金塞夫的《歸鄉》父子三人短短的相處時口，不是一成不變，或累進，而是充滿壓力式的對抗。因為，這涉及：誰發號施令，以及誰得服從。

一、伊凡與安德烈

　伊凡與哥哥安德烈還有安德烈的同學們嬉遊時，是被排拒的角色。他想加入，想

參與他們的活動，卻又害怕。倔將的個性又讓他不服輸，他只能回嗆哥哥是「豬」，或是與哥哥競跑，他要跑回家跟媽媽告狀。但是，當他們的爭端暫時收起，而是一起去看這名正在睡覺的陌生人。接著是與爸爸出遊的過程裡，伊凡與安德烈共同享有一個帳篷，夜裡談話，一起以手電筒談「父親」，一起輪流寫日記。伊凡與安德烈懂得安撫伊凡。爸爸返家前，伊凡在眾男孩面前是屬於「弱勢」的角色，伊凡想家，哭了。安德烈懂得安撫遊戲。而在爸爸返家後，尤其是出遊的旅程中，伊凡的質疑心與叛逆心大起，此時，他與哥哥安德烈的角色有很大的差異。伊凡偶爾是決定者的角色，安德烈必須聽從他。例如：他執意偷了爸爸的小刀，要安德烈不可跟爸爸透露。例如：他要求出海捕魚，時間到了，他說服安德烈聽他的，先不管爸爸規定回到島上的時間。再例如：伊凡克服懼高的心理，在極度的憤怒心之下，爬上高塔。這樣的身分角色，到了爸爸去世後，伊凡又返回弟弟的角色，聽從安德烈下達的每一個指令，以利於搬運爸爸的遺體。（但是，在他與男孩們在高塔上時，他不敢跳水，哥哥說可以爬梯子下來，他並沒接受這提議，寧可將受冷的身子縮抱著賭氣。直到媽媽勸他走下梯子。）

安德烈天性愛弟弟伊凡。即使是發生言語或肢體衝突，他的眼神時時關注伊凡。與同學一起嘲諷伊凡，是安德烈不敢有別於同學間男性的威權聲勢。到了與爸爸相處後，

安德烈表現得相對來說是柔順者。再到爸爸去世後，安德烈扛起身為當下得負責任的行為者，他把爸爸在沿途中教導他們的技能用在安全地返家上。薩金塞夫在創造這兩兄弟的性格上，乍看具有變化，其實是統一了原有的性格。伊凡天性反叛、安德烈天性體貼。

二、伊凡與爸爸

　　伊凡自爸爸返家後，他們正式見到面是在自家餐桌上，他不喊爸爸。被爸爸教導必須喊「爸爸」，伊凡冷冷地回應「爸爸」。在旅程中數度挑戰爸爸，不配合爸爸所說的事，從外出吃早餐起，他說不餓不想吃，即使被爸爸要求得吃完，他把麵包掉到地上。這是他藉著小動作反抗爸爸的指令。之後的旅程，伊凡數次鬧著：「什麼時候吃飯，我肚子餓了。」最大的衝突是在為了保護哥哥不被爸爸一直打巴掌，他拿出預藏（爸爸）的小刀，指向爸爸，手顫抖著、臉兇怒著、聲音甚至是顫抖著，他喊著：「你不要碰他（安德烈），你若敢碰他，我就殺了你。」當爸爸走向他，他手持著刀，表情痛苦地說：「若你不是這樣，我可能還會愛你。」伊凡丟下小刀奔跑，奔跑到高塔，為了阻止爸爸靠近，他說，你上來，我就跳下去。這是抵抗爸爸，也是以此威脅爸爸，進而變成要爸爸服從於他。

伊凡的情緒是憤怒的、激烈的。憤怒和痛苦，在人類原始的迷惑中，本就佔有一席之地。皮爾森將這歸為「孤兒原型」。從天真者到孤兒，「這個世界觀的主控情緒是恐懼，而他的基本動機是求生存。」[2] 伊凡舉著刀對爸爸說：「你不要折磨我們。」與爸爸的關係直至看到承載爸爸身體的小船漂走了，他真心地大喊「爸爸」。

三、安德烈與爸爸

與伊凡一樣，安德烈自爸爸返家後，他們正式見到面是在自家餐桌上，但安德烈與伊凡不同。他對爸爸具有好奇心，在爸爸與他們喝酒時，他回敬爸爸會連帶著說：「爸爸。」這些看在伊凡眼裡，伊凡會質疑安德烈何必對爸爸這麼親，安德烈說：「他是爸爸，媽媽說他是，他就是。」他想討好爸爸，當爸爸要求他做什麼事時，他眼底漾著喜悅之情。也會講笑話給爸爸聽。但是，當汽車在泥濘中拋錨時，他對爸爸說了句：「真天才。」他的額頭被爸爸推向汽車門而流鼻血。最大的衝突在於他與伊凡去釣魚遲歸，被爸爸大聲斥喝，還被爸爸連續打巴掌，他說：「這是伊凡的錯。」爸爸說：「給你錄，你就是得負起責任的人。」安德烈頭一回激動地反彈爸爸，喊著：「你是混蛋！我

2 卡蘿・皮爾森，《內在英雄》，徐慎恕、朱侃如、龔卓軍譯，臺北：立緒，二○一七年一月，頁三九。

恨你！你殺了我，你殺了我吧。」直到他是第一個發現乘載爸爸身體的小船漂走，他驚

詫，大喊著：「爸爸、爸爸……」。能安全返家，安德烈是主要關鍵者，他沉著穩定地

操作小船與駕車，還能照顧弟弟伊凡。在這麼短短的旅程中，安德烈瞬間跳躍長大了，

他不再是個與同學們一起玩，並且跟著嘲諷伊凡的人；而是在面臨爸爸意外死亡後，即

使是害怕，卻能轉化生命之人。他不再是個把過錯「坦承」地推諉給伊凡，而是承擔處

理爸爸後續的人，帶著伊凡返家。這樣的跳躍式長大，猶如埃及神話裡的魔法師角色，

也是皮爾森研究分析的魔法師。「魔法師不強迫社會變革，因為他們知道，人們必須踏

上自己的旅程，才能活出既人性又和平的世界。」3

四、爸爸

爸爸十二年沒回家，透過媽媽在門口吸著菸，若有心事地對著氣呼呼跑回家的兩名

兒子說：「爸爸回家了，在睡覺。」爸爸沉睡著，不知道被兩名兒子悄悄觀看著，且去

儲物間找出照片比對，以證明他就是爸爸。爸爸對待兩名兒子很嚴厲，表情冷淡嚴肅，

卻又有些不同的對待。伊凡時而挑戰爸爸的威權管教，他會處罰，卻也有寬容之時，直

3 同前註，《內在英雄》，頁二一五。

到為了救氣憤中奔跑至高塔的伊凡，焦慮地跟伊凡說：「不不不。」他想告訴伊凡，他的所作所為是不是伊凡想的那樣。為了勸伊凡下高塔，為了擔心伊凡的懼高症，也是為了擔心伊凡揚言要「跳下去」。腐朽的階梯就在爸爸還沒爬到伊凡面前時，已斷裂！爸爸毫無自救的可能性，往下墜的身軀，以面朝上的姿態直落地面，微彎著左膝與小腿，氣脈已熄。

爸爸的過去是個謎團，在這個家裡，或許只有媽媽與阿嬤知道爸爸的往事。爸爸深懂在野外求生的技巧，熟稔且自在。爸爸這趟回來，是巧合？是媽媽要他回來教導逐漸長大的兒子成為男人的必要條件？在皮爾森的研究裡，可將爸爸歸類為「流浪者」。流浪者的原型最能從武士、牛仔、探險家、冒險家身上看到特質，他們在旅程中找到自己的生命形式。爸爸在這趟旅程中，不是去追尋自己原本所要的生活，而是去完成所謂「父親」的角色。如果，生命是個迴旋，是種循環，那麼，爸爸勢必要完成他天賦裡該為兒子所完成的愛。很遺憾的是，他付出性命，證明了他對伊凡焦心的愛。他在這十二年裡拋棄過兒子們嗎？帶給兒子們被遺棄的感覺嗎？

爸爸離家時，國家處於「蘇聯」體制的大變動。爸爸返家後，已是俄羅斯。不僅是領土範圍與國家的名稱在某些城市已變革，共產體制消失、有了宗教信仰的自由，成人在面對生活裡的惶惑如何自處自在？就像是爸爸返家，看到兒子們長大了，他要如何與

他們拉近十二年的親子情？面對伊凡對他下達的指令嚴重地反彈、反抗與不想服從，身為父親，該如何調整心態？為了救伊凡，爸爸從「流浪者」成為「殉道者」，以死，犧牲了自己，完成的代價是換得兒子們真心的呼喊「爸爸」。

疏離與殘酷的象徵

當伊凡隨著安德烈與安德烈的同學們一起站在海水邊的高塔上時，眼看他們一一跳下水，即使是看來比伊凡還弱小的男童都跳下去了，伊凡縮著身體，背對他們可能正在嘲笑與鄙夷的眼神。安德烈抬頭看伊凡，心生不忍，但還是得拋下弟弟伊凡。安德烈如此做，才能展現被認同的男子形象。這些疏離的關卡，是海、是欄杆、是高空、是被嘲笑的難堪、更是源於他自己的恐懼心。

疏離（alienation）這個字詞源自於拉丁文alienare，意思是「使成為陌生的」、「不認識的」。意指促使他人或事物與自己產生遠離或對立的行為或結果。伊凡遭到安德烈與其他男孩的排擠，心底還是很想與他們一起玩，他與安德烈互罵，奔跑回家時，兩兄弟雖分道跑，同一條路在鏡頭裡，隨著奔跑的路道，岔開為兩條線，伊凡與安德烈繼續岔著路跑到同一個定點，那就是「家」。返回家，卻不是如以往的安心所在，而是「陌生」的開始。爸爸回家了，兄弟倆好奇地研究著被放置在頂樓置物櫃裡的照片。那裡是陌生

凌亂且埋著灰塵的地方，顯然是不太會需要的東西被放在這裡。他們打開聖經（這本聖經另以看來像是報紙的紙張權充書衣包裹著），看到照片，確認是爸爸。這層置物處，與住家、與房間、與吃飯的廳堂顯然是隔開的。爸爸在餐桌上與他們的談話，不是親暱的父子情，而是「男人」間的對應：喝杯酒，以及得喊「爸爸」。爸爸十二年沒回家，一回家是把「控制權」輕而易舉地放在自己手中。

疏離也在於爸爸的冷酷，大雨中，把正在碎碎念抱怨路程的伊凡趕下車，讓伊凡獨自在雨中站立許久。伊凡渾身顫抖，是氣憤，也是因為冷。疏離還在於兩兄弟夜睡帳棚中，恐懼感使得伊凡很想回家，也想著怎麼「自衛」。疏離感造成的悲憤在安德烈身上至少展現過兩次：一是大雨中車陷泥濘，他跟爸爸頂了一句話：「真天才」，被爸爸把他的額頭撞向車門，鼻孔立即冒血。一是出海遲歸，爸爸教訓他，連續打他好幾個巴掌，那巴掌劈哩啪啦左右連番而至，將安德烈原本對爸爸的孺父之情打散，他罵爸爸：「你是人渣。」當伊凡為了衛護安德烈，掏出來自爸爸的小刀，雙手舉著刀大聲罵爸爸。刀尖的冰寒之氣在海灘的空氣裡發酵，這是「疏離」之心演變而為殘酷的語言與行動。憤怒，使得伊凡展現了比安德烈日常還大的勇氣，他敢於對抗爸爸，而安德烈被爸爸的巴掌打得趴在地面看著這一切，產生羞憤心與挫折感。由於父子間長期的疏離感，甚至可說是原始的陌生感，彼此對對方都不熟悉而發生接下來的殘酷事件，爸爸為了追

回憤怒跑走的伊凡，臉上出現焦慮的神情，他不斷地對伊凡喊著：「**不不不，不是你想的那樣。**」但伊凡已爬上高塔，邊爬邊喊，阻止爸爸爬上去找他，甚至是蓋上通往頂端的洞蓋。父子在那一瞬間看到對方時的想法完全不同，伊凡是心怒；爸爸是心焦。爸爸再也來不及做其他解釋，腐朽的那片木板階梯，就在爸爸抓握時猛然斷裂。爸爸仰望天空直直落地。

殘酷的事實是安德烈必須帶領伊凡一起把爸爸的遺體運回。面對意外的死亡，兩兄弟的內心波濤絕不亞於大海，且還得再次看著爸爸「離開」他們，無法一起回到家，因為爸爸的遺體葬沉於海底。**爸爸在船身上的姿態，正與他們第一次看著剛返家的爸爸躺在床上睡覺的姿態一模一樣。**爸爸說他不吃魚，「魚」與爸爸的神祕身分或生活方式有關嗎？爸爸不吃魚，卻因沉於深海而必然成為魚的天然食物。

疏離與殘酷還在於爸爸返家的當天（週一）對待媽媽的態度不明。當天下午，爸爸檢查那輛暗紅色車子後，表情柔和且放鬆，以左手牽著媽媽的左手走入巨大的屋內，步道從陽光下進入即將沒入黑暗的門內。下一場鏡頭是安德烈與伊凡躺在床上準備睡覺時，媽媽與他倆道晚安後進入自己的臥房，脫掉罩衫，面露心事，坐在床沿，繼之躺下來。鏡頭以刷牙與關燈聲顯示爸爸在黑暗中另一角的洗手間刷牙，進入床邊後，鏡頭以媽媽為主觀點看著她等待與確認後的面龐，媽媽的眼神透著冷淡與失望，望向窗口。那

是屬於纖細而敏感的心情，她不知道丈夫刷牙後會有什麼動作。觀眾可以看到的是：夫妻雖同處一張床，卻不再有任何親暱與關切的言語或肢體動作。《歸鄉》所體現出的父子情或是夫妻情，不是「返回」的愉悅與幸福感受；而是陌生、疑惑與衝突的開始。

伊凡克服了懼高症，卻也目睹了爸爸死亡。他們對於爸爸的過往一無所知，未來更無從得知，除非是透過媽媽與阿嬤說出來她們所知道的事。關於俄羅斯的深悠（幽）歷史，猶如托爾斯泰曾寫過的一段文字：「今天的歷史有如一個聲子在回答沒有人向他提出的問題……首要問題是，什麼力量推動各民族的命運？」[4]

子與父、家與國

「年輕人對中年人說『你有內涵而沒有力量』，中年人對年輕人說『你有力量而沒有內涵』。」這是屠格涅夫的知名小說《父與子》裡的一段敘述。《父與子》出版於一八六二年，至薩金塞夫出品的《歸鄉》時空隔開一四一年，俄羅斯的舊與新世代交替所帶來的分歧與思考仍可延用於家庭下的父與子關係。

為了改革，反抗權威（比如教宗或皇帝，簡言之，就是獨掌大權者），必須努力讓

4　以賽亞・柏林，《俄國思想家》，彭淮棟譯，南京：譯林，二〇一一年一月，頁四五。

大權在握的人倒下。[5]蘇聯早被預言殞落，薩金塞夫以爸爸在旅程中自高塔往後下墜，延伸為蘇聯體制的崩落，且早在崩壞前即已腐朽。直到伊凡憑著一股氣，克服懼高的恐懼心順利且快速的爬上高塔。爬上去以後，怒喊：「你上來，我就跳下去。」為了阻攔爸爸爬上高塔。爸爸即使爬上去找到他，伊凡把高塔的圓形孔蓋蓋上。等於是關閉了爸爸往上看到伊凡的視線。爸爸爬上去，也無法進入高塔上方。為了救伊凡，爸爸仍是爬著高塔的階梯。爸爸踩了幾階後，階梯斷裂。並不是腳底踩踏的階梯斷裂，而是雙手攀握的階梯斷裂。爸爸無聲，迅速地往下墜落地面。

「你上來，我就跳下去，我會跳下去。」這句話，是兒子反過來威嚇與阻止爸爸前進，是以性命作為挑戰。父與子的關係，不僅是《歸鄉》片中的安德烈、伊凡與爸爸的關係，也是薩金塞夫繼承俄羅斯早期導演塔可夫斯基作品的意志——父與子之情。薩金塞夫繼塔可夫斯基之後，間隔了四十一年取得同樣的威尼斯影展大獎，代表俄羅斯在國際間引起世人探討與研究俄羅斯電影。塔氏電影充滿基督教人文精神與哲學觀，且以優美的長鏡頭（long take）[6]著稱，塔可夫斯基一九七五年完成的作品《鏡子》是半自傳

5　同前註，《齊克果日記》，頁一六五。

6　泛指攝影從開機到關機，不間斷地拍下所攝影的戲、過程或意念。但是，在各年代電影工作者所賦予的美學觀與意義不盡相同。

電影，可以見到他與爸爸的關係描寫。

不僅是薩金塞夫被譽為塔可夫斯基的電影繼承人，蘇古諾夫更早於薩金塞夫被譽為是塔可夫斯基拍片精神的繼承人。蘇古諾夫的作品《創世紀》在二〇〇二年十二月二十三日，以一天的時間在聖彼得堡的「冬宮」[7]創下連續不中斷，全片一鏡到底長達九十分鐘的長鏡頭拍攝。蘇古諾夫以自己的聲音化為片中的老人（一個已死去的導演的靈魂）作為影片的對白，與一八三九年曾到俄國旅行並寫下遊記的法國作家古斯丁（Marquis de Custine）一邊對話、一邊遊覽冬宮。兩人的對話從彼得大帝、舊俄帝國末代皇室、凱薩琳女皇至現代，行經三〇〇多年俄羅斯歷史，不僅是開創電影技巧，與塔可夫斯基一樣以父子及死亡議題穿梭於國家的歷史，讓內容更為深廣。片尾旁白是：

「真可惜，你現在不在這裡。你終將明白所有事情。看哪，四周都是海，我們命中注定要永遠航行，永遠活下去。」意指歷史永遠被記載著。若說，海，是生命象徵、是歷史綿延的載具，薩金塞夫在《歸鄉》有大量的海水鏡頭、有兩名兒子與爸爸乘船出海的記憶、更是爸爸最終的歸處。海，承擔了生命的記憶與重量。

在《纏繞之蛇》，薩金塞夫把男女主角的住家設定在俄羅斯西北方，位於挪威與

<hr>

[7] 建於十八世紀的巴洛克式建築，是聖彼得堡的建築標記。以文字學研究與歐洲繪畫藝術品聞名於世。

俄羅斯北方巴倫支海的一座港口小城。男主角尼古拉帶著與前妻生的兒子，及現任太太住在面海的房子裡，自己經營著汽車修理店，太太在工廠上班。因市長為了所謂的「建設」公用設施而強行徵收民宅與土地。為了這件事，尼古拉請來他的律師好友幫他提出申訴，沒料到，律師朋友與太太出軌，而太太又因內疚而跳水井自殺。尼古拉被列為重嫌，被判刑收押監禁。尼古拉的兒子被鄰居收養（這又是關於孤苦孩子的議題，沒能力獨自生活。）市長派人強行拆掉尼古拉的住屋，個人悲劇與市長的心願一悲一喜中更顯世事的荒誕與無情。發生悲劇前，幾位鄰居帶著小孩到海邊喝酒聊天與射擊，其中一人把家中必須掛著的領導人頭像相框取出，打算當成射擊的標的物，依著海、依著水、依著山崖，其中一人翻閱著相框，依次看到的是：布里茲涅夫[8]、列寧、戈巴契夫。這三位領導者的相框不是依著執政的歷史排列，而是出現在電影畫面裡的順序，卻也有意以此描繪人民在各階段領導人之下的生活歷史。薩金塞夫說明此片是根據《約伯記》（《希伯來聖經》第十八本書，也是《聖經》全書中最古老的書）改編。他以小市民的悲劇，控訴政府公職人員（市長）的黑心與失職，還有住區裡主教（東正教神父）的威權（對比另一位神父的清廉與刻苦）。不僅是評判執政的普丁，從他畫面顯示出的各代

8　Леонид Ильич Брежнев（一九〇六—一九八二），是發動推翻領導人赫魯雪夫，名為「十月革命」的重要人物。繼赫魯雪夫之後是蘇聯最高國家元首。

領導人中，他是企圖揭露與諷刺俄羅斯政治，甚至是給予悲觀的看法。

相對於《歸鄉》裡的伊凡眼見爸爸的遺體在大海中隨船漂走，漸次淹沒，他頭一回真心吶喊「爸爸」。在夏科萊的電影作品《小偷》，桑亞是遺腹子，爸爸是軍人。桑亞與媽媽後來的情人托揚共同生活。托揚外貌英俊，自稱是軍人，卻是名小偷。桑亞並不真心的喜歡托揚，但托揚是他學習成為勇敢男性的真實人物。他也曾為了保護媽媽而想殺掉托揚，卻沒勇氣。當托揚被抓去監獄關起來時，他第一回真心地喊：「**爸爸，不要丟下我們**。」伊凡與桑亞都是小男孩，都是在幼年時期沒有爸爸照料的孩子，當一個看似壯大英武的男人到家裡共同生活時，伊凡或是桑亞要面對的是「認同感」。當他們想殺掉面前的男人時，他們恐懼，同時也是源於對面前的男人有感情。

就像是普丁代表了現今的俄羅斯，在他之前，俄羅斯締造過帝國，還有著極權統治的體系，中央集權以及東正教掌控了俄羅斯的國家意識形態。普丁出身自蘇聯時期的最高情報機構KGB，他巧妙地運用了史達林遺留下來的恐懼以確立史達林的形象。因此，普丁的執政特點是「回歸蘇聯的遺產」。蘇聯的祕密警察系統克格勃（KGB）隨著蘇聯解體而於一九九一年年底正式解散，改由葉爾辛成立為俄羅斯聯邦安全局（也就是弗斯勃，縮寫為FSB）。普丁上任推出尊重人權、尊重多元化、市場經濟化的政治理念，但現實與理想有落差，普丁無法長期忍受有人批評他，他加強中央集權，削弱地

方官員權力。「在所有的外交戰線上，克里姆林宮決心讓人們忘了一九九一年蘇聯解體的羞辱。」[9] 所以，普丁才會在二〇〇五年四月二十五日發表的國情諮文裡發表感觸：「一九九一年蘇聯解體是二十世紀地緣政治上最大的災難，這使得數百萬俄羅斯人流落他鄉。」於是，不難理解薩金塞夫設定《歸鄉》中的爸爸在一九九一年離家，二〇〇三年返家而稱為「歸鄉」。但這個「鄉」，最後的歸處是大海。也像是《纏繞之蛇》被大海圍繞。以此寓示政治如海之深。

高塔上的位階變化

《歸鄉》片中最為突出的代表場景是「高塔」，高塔連結大海與天空，更是與生命變化有關的物件。劇中的爸爸媽媽與安德烈、伊凡都有上高塔對話的過程，極具對比或衝突性，更是戲劇元素裡不可少的伏筆，片頭以男孩們站在高塔上有較量與比膽識的意味；接著是兄弟、母子、父子上高塔時的對比情感。塔，成了最高的位置，誰敢上去誰就是領頭者。塔，也是生命的突破與意外的發展。父子最後的爭端與愛的表現就在上高塔的拼搏、憤怒、吶喊。加強了劇終時的強大喟嘆，是生命符碼的變奏曲：

9 同前註，《普京傳》，頁二二五。

伊凡：懼高。雖能與大夥上高塔，無法像其他孩子們一躍而下，他在高塔上的兩次畫面是剛開場與接近片尾時。第一次，他嘗試與其他孩子們跳下去，始終不敢，而蹲在一角。第二次是因氣惱爸爸而一鼓作氣地往前衝，心底還是害怕與不捨自己的手心出血，他作勢往下跳，是以自己的死報復爸爸的心情。在塔上，他看著爸爸即將爬上高塔，父子倆透過孔蓋，心情完全不同。「終止」溝通，拒絕面對面對話。「蓋上」的動作形同將父權切割，不再受到管轄。再至目睹爸爸掉落死亡，他趴在高塔上往地面看，驚駭！他雖因憤怒而終究能夠爬上高塔，卻造成爸爸的意外死亡。當他在爸爸返家時，瞬間憶起爸爸的照片在頂層置物箱，打開、翻閱、找出，與查證後，蓋上置物箱。對比於實體的爸爸被他擋在高塔蓋下。生命消逝的瞬間，恍如不曾存在過。但他畢竟獨自爬上高塔，也看見爸爸對他的愛。愛，就在他與爸爸透過孔蓋時，彼此互相凝視的眼。

爸爸在他的心裡是他必須抗爭的對象；而日日相處的媽媽，是最能安慰他的角色。出遊時，他幾度喊著要回家，因為家裡有愛他、可以保護他的媽媽的勸解之語，以及牽他走下高塔階梯的手，是最能保護他的屏障。出遊時，他仰望著爸爸與安德烈輕鬆地登上無人島的高塔，烈陽讓他瞇著眼睛看，雖他以腳痛為藉口不上高塔，眼神已不似開場時看著那些男孩，包括哥

哥安德烈興奮地落入海面，又揚長踏步回家，而捨棄他時的孤單感。只不過，他始終是「孤單」者，無法與片中任何一人自在地處在高塔上。

安德烈：身為家中的長子，他疼愛弟弟伊凡、欣喜於與爸爸相處。他與伊凡一樣，有兩次畫面是站在高塔上。第一回，他隨著其他男孩跳水，只能在跳水後，從海水起身而隨其他男孩魚貫而去時，抬頭看高塔上的伊凡。一上一下，時上時下的動作，不僅是挑戰遊戲中的勇氣與樂趣，也是為了保持團體中的合群精神。無論安德烈在上在下，伊凡與他始終無法有一致的姿態。但是，當伊凡氣沖沖地爬上無人島高塔，換成安德烈擋著烈陽瞇起眼仰望伊凡在高塔上的言行，直至爸爸摔落，他馬上奔跑過去看爸爸。他是這起事件的最完整的目睹者，他的視角有機會看著爸爸與伊凡間的緊張時刻，但他看不到父子被高塔孔蓋蓋上前，爸爸與伊凡彼此間的眼神。此刻，他看著高塔上的伊凡，與開場時他抬眼看伊凡孤單的身影的心情更為不同。當爸爸落下，氣息當場停止，他身為長子與哥哥的身分，必須快速做決定。

媽媽：在劇中，唯一一次上高塔是去找尋伊凡，她必定知曉伊凡的恐懼心，也知曉伊凡的好強之處，才會向伊凡勸解「以後再跳」、「我不會告訴別人」。她幫助伊凡走下高塔的階梯，猶如親自帶著學步的小小孩。媽媽有耐心，也理解孩童心理。媽媽在

劇中這一場的功能看似引導，以及帶伊凡回家的人，擴大來解釋媽媽這角色，蘇聯解體後，丈夫十二年沒返家的緣由，媽媽從沒跟兒子們說明清楚爸爸的事。媽媽是個「守密者」，也是個「守護者」，守護著家與兒子們。當爸爸最終死了，媽媽勢必依然如前，是這個家的保護者。可以期待的是，安德烈會成為家的「幫助者」。

爸爸：在劇中，父與子一樣都是兩次上高塔。爸爸第一次在孤島上高塔是帶著興致與安德烈站在塔上，由上往下觀看遠眺島上的視野。爸爸有意來解決伊凡「不夠勇敢」、不敢上高塔的恐懼心。伊凡依然抗拒，只是站在地面往上看爸爸與哥哥。爸爸此時也不強迫伊凡。他至少與長子安德烈同看遠景，這般的父子親密時刻，短暫而高渺。

第二次上高塔，也在同一天，奔赴與追逐著快跑的伊凡，爸爸攀爬木製的階梯，一階階攀登上，一面喊著伊凡，即將到達前，當伊凡將通達高塔的入口蓋，蓋上前，父子近距離的凝視。這回，不是爸爸剛返家時，在睡覺中，不知情地被兒子們默默凝視；而是與小兒子伊凡對視。**對視，不能化解伊凡的哀苦與惱恨。**當爸爸進階再度攀爬時，他雙手上的木板應聲脆裂折斷，他仰天墜落。不再有任何機會進行父子情的解釋與修補。如果，爸爸真是媽媽所言的身分是「飛行員」，當爸爸瞬間墜落，他的身體猶如在天上飛行的飛機，他是飛機體，他也是機長。當他與機體共同殞落，不是臉部朝下墜落；而是

身體背部往下，胸腹與臉部朝上。死後，雙眼仍看著天。爸爸在劇中本就寡言，而今，是不能語。爸爸墜落的秒數間，安德烈站在地而上看著；伊凡趴在高塔頂端往下看著。

安德烈與伊凡這對兄弟的視角如同一條隱形的線，連結出爸爸死亡的事實。兄弟倆對爸爸的情感很陌生，但是，死亡的形象卻是鮮明目具有血色。在震撼中，他們得先處理爸爸的遺體。因為，爸爸再也不是可以傳達指令的人。

安德烈與伊凡面對爸爸死亡，必須快速應變；政治上的領導人物面臨死亡是怎樣的心情？於此，把歷史連結到史達林來思考，史達林面對很有想法的太太在他面前舉槍自盡，強人型的史達林不能接受這樣的事，太太此舉，形同挑戰他的威權。而當史達林看到一封詛咒他死掉的短箋，史達林不是氣得下達命令狙殺寫此短箋的女音樂家，而是被逗得哈哈大笑，一時笑岔了氣而引發腦溢血死亡，但也有傳言是被毒害而死。死亡，在政權體制中該如何發布訊息，是給出真相？還是另有說法？但是，絕對會產生下一任的接班者。在接班人出現前，現場的每一個相關者得使出全力鞏固自己的權益。史達林笑岔了氣之前，喝著水。水，使生命有了各種回顧與展現。

高塔，冷而孤寒，面對著海水。在榮格認同的塔羅牌[10]，塔的代表數字是十六，

一座高塔矗立，如火箭或熔岩爆發，周遭是風雨雷電，在塔上的人墜落。那是意外、毀滅、災難、驟變、破壞，若能破塔重生，是新階段的再升起。十六這數字，以西元前古希臘哲學家、數學家畢達哥拉斯的研究，他將數位分為一至九，各有其能量，且普為後世人所沿用。依照他的數學法，數字僅能以個位數呈現，因此將十六拆解為一與六，再將兩個數字相加，於是可簡化為七。正是《歸鄉》以七天來呈現此則生命寓言，寓言中涵蓋的是權位的改變，甚至是勢必改變。當伊凡將爸爸可以通往塔上的蓋子蓋上時，他與爸爸之間的關係已改變。伊凡在上；爸爸在下；安德烈成為緊張的觀察者。三人此時又成為父子三人剛出發的旅程，總有人成為「看」或「被看」的角色。而塔蓋與塔台階梯的呈現如同陰陽太極形貌，鏡頭的運用也類似塔可夫斯基的電影《伊凡的少年時代》畫面。

結語

你，沒有成為我的墳墓，

花崗岩之城，可怕又可親的城市，

你臉色慘白，一動不動，寂靜無聲。

我們的告別不過是假象：

我與你無法分離，

我的影子映在你的牆上，

我的倒影折射在你的運河上，

我的腳步聲在艾爾米塔什博物館大廳響起，

我正在那兒和我的朋友閒逛。

⋯⋯⋯⋯11

俄羅斯近代歷史上很慘重的事件是「列寧格勒圍城」（又稱「封鎖列寧格勒」）。列寧格勒是現今的聖彼得堡城市。圍城年代是一九四一年九月八日—一九四四年一月二十七日，長達八七二天，造成空前的大饑荒與死難。普丁習以引用阿赫瑪托娃這首〈沒有英雄的詩歌〉作為紀念「列寧格勒圍城」遇難的人民與士兵。這可怕的圍困對俄羅斯

11　出自被譽為「俄羅斯詩歌的月亮」著名詩人安娜・阿赫瑪托娃（Áнна Ахмáтова，一八八九—一九六六）的詩〈沒有英雄的詩歌〉（一九六〇）。她的詩有嚴肅議題，如〈安魂曲〉，也有美得繞人心的情意，卻曾被批為「悲觀空洞」，說她的情緒悲觀頹廢、內容空洞、缺乏思想性。而後，她的詩被肯定、被大量採用。後代領導者也經常以她的詩來歌頌。

人影響極大[12]，人民既要找到「救世主」，但對於「救世主」的政策也開始產生質疑。

如同薩金塞夫有意把爸爸這角色當成也許是媽媽找來教導兒子們的「救世主」，但伊凡強烈質疑爸爸，無法產生親近感。現任總統普丁曾宣稱：「俄羅斯人民擁有長期的鐵腕沙皇傳統」。在普丁心裡，列寧代表了共產主義學說，而列寧之後的繼任者史達林代表了沙皇時代和俄羅斯恆久的輝煌。他譴責列寧，而尊敬史達林。他也說過：「**誰不為蘇聯解體而惋惜，誰就沒有良心；誰想恢復過去的蘇聯，誰就沒有頭腦。**」蘇聯解體也代表了冷戰的結束。而冷戰結束，促使蘇聯統治下的東歐各國實現獨立自決，也加速了世界歷史的變局與新貌。

普丁在俄羅斯人民心中的聲勢雖曾下降，但隨著俄羅斯普遍的反西方情緒，在二〇一八年三月十八日俄羅斯總統大選之日，普丁以高達七十五％的得票率獲得第四度當選總統，可以執政到二〇二四年，成為繼史達林（執政期間是一九二四─一九五三年）之後，執政最久的俄羅斯領導人。普丁曾說：「給我二十年，你不會再認得俄羅斯。」

12 可參考閱讀本書參考目錄標註的書《留下我悲傷的故事：蓮娜・穆希娜圍城日記》以及二〇一九年金馬影展片，年僅二十八歲的Кантемир Балагов（坎特米爾・巴拉果夫）編導的電影《裂愛》（Дылда）。都有此圍城事件的創傷描述。

《歸鄉》以蘇聯解體的那一年爸爸離家，爸爸究竟是在一九九一年十二月二十五日之後離家？或是一九九一年十二月二十五日之前離家？若是之前離家，到了蘇聯解體後的首任總統雖是葉爾辛，但是強人形象卻是普丁，猶如《歸鄉》爸爸返家後以「強者」之姿，奪回餐桌上的主導權，而安德烈與伊凡得「適應」爸爸返家與帶他們出遊後的衝突。父子之間雖是產生歧見與爭執，但是，觀眾也可見到安德烈與伊凡在短時間之內，被訓練出不同於以往的勇敢與氣魄。這是以目睹爸爸死亡後所付出的代價，而蘇聯的解體與俄羅斯新時代的產生，也是建立在諸多的改革與調適。

IV 形象：你是誰

爸爸躺在藍色枕巾、藍色床單與薄被中
猶如深藍色的海
一片羽毛輕輕地安息在藍色枕巾與爸爸的右額上方
又輕輕地飄飛而去

牽繫小船的繩索是最後沉入大海的物件
堅毅地還想挺住
在畫面裡
像是一股權勢、一種召喚、一種牽掛
也是勢不可挽的意象

假如生活欺騙了你

不要悲傷，不要心急

憂鬱的日子裡需要鎮靜

相信吧，快樂的日子將會來臨

心永遠嚮往著未來

現在卻常是憂鬱

一切都是瞬息，一切都將會過去

而那過去了的，就會成為親切的懷念。[1]

面對生活裡突然的意外，經常是文學、哲學、藝術或是宗教所要探索的議題。「你是誰？」是伊凡對爸爸最深的疑惑，這疑惑讓他幾次對著爸爸說出口。伊凡自幼的記憶裡，不曾有爸爸的角色出現。爸爸像個「闖入者」，不僅是對於面前男人的質疑，更深層的恐懼會不會是出自於「我是誰？」透過對話與相處過程漸次展現的是「爸爸究竟是誰」以及「出現在我生命裡的意義」。沙特[2]認為人類是唯一能夠思考「不存在」的東

1　普希金於一八二五年被政府流放時所寫的詩〈假如生活欺騙了你〉。

2　Jean-Paul Sartre（一九〇五—一九八〇），法國哲學家，被譽為二十世紀最重要的哲學家之一。一九

西的動物……人類的唯一存在就是他的感覺……噁心、恐懼、擔心、無趣、荒謬。[3]

祕密：存在與不存在

笛卡爾[4]的名言是「我思故我在」，以「普遍懷疑」的認識主張提出懷疑一切，追求實證。那麼，伊凡無疑是合乎笛卡爾精神的少年。薩金塞夫將伊凡設定為十二歲少年，爸爸雖長年不在家，他卻很得媽媽寵愛，當他無法像安德烈那樣縱身跳下大海，他氣惱地縮住身體忍著寒風，直到媽媽帶他步下跳水塔。那麼，他與安德烈同學們站在跳塔上時，他具有「存在」感？他顯然與他們那些少年不搭嘎，無法融入他們的冒險遊戲。當安德烈嘲笑他，卻又不忍心地抬眼看伊凡時，伊凡因背對著而沒見到。

設若他與安德烈彼此很懂對方，那麼他不可能不知道安德烈會注視他。此時，彼此必「存在」於對方的心裡，且他倆不具「祕密」，沒有對對方隱瞞的事情。但是，「祕密」隨著爸爸返家而浮上來。爸爸在兒子們的認定裡是具有祕密的陌生人。

3 六四年以《嘔吐》獲得諾貝爾文學獎，拒絕領獎而成為諾貝爾史上第一位拒領的得主。

4 理察·大衛·普列希特，《我是誰？——如果有我，有幾個我？》，錢俊宇譯，台北：啟示，二〇一七年十二月，頁三二〇。

René Descartes（一五九六—一六五〇），是法國哲學家、數學家、物理學家。開拓了歐陸的理性主義，是西方哲學的奠基人之一。

證明祕密身分的物件被高置於住家頂層的凌亂空間裡、在一只木箱子裡裡，幸好沒上鎖，安德烈與伊凡才能打開這只箱子，找出也許他們幼童時期曾有的模糊印象，就是那本以報紙充當書衣的聖經。本子裡夾了一張全家的合照。兩兄弟似乎稍有點鬆懈之情，說了句：「的確是他。」那是爸爸！爸爸既然還存在於世上，為何沒返家？媽媽只交代爸爸的身分是「飛行員」於那本書裡，且是被書頁與書頁夾併的一張照片。是爸爸被遺忘？還是刻意把這照片掩藏、掩蓋住？爸爸也是「不存在」，不曾與他們共同生活（至少是就安德烈與伊凡，尤其是伊凡的記憶裡）。相對於伊凡不敢跳水，伊凡存在於跳水塔上，不存在於縱身之後的海水裡。當安德烈與他的同學們都跳下水之後，跳水的高塔上原有的四名男孩的身影只剩伊凡一人。跳水塔上關於少男遊戲的部分也是屬於存在與不存在的象徵。存在於跳水塔上的男孩，代表了不勇敢的男孩，不存在於海水裡的男孩，代表了勇於挑戰的男孩。不存在於海水裡的伊凡，代表了他仍無法克服恐懼。伊凡還站在跳水塔上，不上不下，耽心破壞遊戲規則，也耽心被取笑，更擔憂的是他的祕密被發現，因為他終究還是順著大家要他不敢跳就爬下階梯的事，且是媽媽帶著他爬下階梯，媽媽說：

「他們不會知道。」於是，這就形成只有少數人，甚至只有兩人或只有自己才知道的

「祕密」。

爸爸「消失」十二年後好不容易返家，在這離家返家的過程裡發生什麼事件？是被塗銷的歷史嗎？爸爸像是道謎題，不說過去。在旅程中，又因意外失足而去世，成了「不存在」，永遠不會存在的人了，不會存在於家中，不再成為對家人發號命令的男人。他搭船挖出掩埋於土裡的盒子，究竟是內藏什麼物件，由於安德烈與伊凡並沒此好奇心打開，於是，那只盒子的物件，成為理所當然的祕密，不被開啟。

爸爸存在又不存在，如同他在週一（劇情的第二天）返家睡覺，枕邊他的耳旁有株枕心裡飛出的鳥毛絮，似飄未飄，**在畫面裡形成重量的展現（爸爸的身軀）與輕盈的飛姿（枕心的羽毛）。一重一輕：一落沉一想飛。**那只他存放於土裡再取出的盒子大約也是放了十二年。電影裡出現的人，除了他自己，沒人知道盒子裡擺放了什麼「重要」的物品。當盒子隨著大海與爸爸同入海底，曾存在的物件，一樣是「不存在」了。不存在更顯得神祕，而神祕又在於有人想解密。這是薩金塞夫想留給觀眾疑惑與思考之處。就像是薩金塞夫繼《歸鄉》之後二〇一七年的作品《當愛不見了》，一開場與尾場都有掛在樹枝上的細長彩帶，勾著，飄飛。開場是十二歲男童阿留夏[5]（俄文名字Алёша。塔可夫斯基的自傳性作品《鏡子》，少年名字是阿留夏。）獨自在森林裡走著，撿起地上

5
《當愛不見了》片中少年Алёша，臺灣的資料多翻譯為艾力西。

的彩帶，一拋，把彩帶拋到樹枝上，彩帶是自由的嗎？彩帶飄著，卻飛不遠。幾日後，男童在救難隊員滿山搜尋下仍找不到，那條彩帶似乎變得更長了，依然在那裡飄著。這是「存在」也是「不存在」。彩帶還在，色彩變舊了；男童無法尋回，毫無蹤影。這是殘酷的家庭所造成的孩童失蹤事件。《歸鄉》是十二年沒返家的爸爸在返家後的旅程中「不再」存於世，觀眾很清楚他去世了。《當愛不見了》是十二歲男童完全失蹤，監視器看不到他最後是出現在哪個路口或街上。他去世了嗎？薩金塞夫不直接給答案。但這位十二歲男童就是「不存在」了。一年後的街景仍可見到協尋的海報被貼在路邊，海報些微陳舊了。男童「存在」於海報裡，證明他曾存於世。海報上的日期顯示的是十二歲男童失蹤的日期：二〇一二年十月十日。

日期，是「存在」的指涉。二〇一二年是俄羅斯選舉年，三月四日選舉投票，普丁的支持率超過六成而當選。幾個月後，二〇一二年十月是普丁六十歲生日，六十歲，在克里姆林宮具有重要意涵：大多數時候會有慶典，這不僅是大事，也是提醒俄羅斯人民的平均壽命。俄羅斯男人的壽命普遍不長，在二〇一七年俄羅斯統計局的數據顯示，男性的平均壽命已提高為六十七點五歲。因此，領導人的六十歲生日有其慶祝意義。史達林在一九三九年十二月六十歲生日的新聞，在蘇聯媒體版面的重要性超越德國與盟軍或是蘇聯與芬蘭的戰爭新聞；赫魯雪夫在一九五四年六十歲生日當天獲得勳章；布里茲

涅夫一九六六年六十歲生日獲得比赫魯雪夫更高的榮譽，那是蘇聯最高的稱號：「蘇聯英雄」（Hero of the Soviet Union）。[6] 普京在他六十歲生日這天刻意淡化慶典。相較於之前蘇聯時代男性平均壽命六十五歲，普丁在不到六十六歲之年繼續當選總統，自二〇〇〇年以來沒離開過俄羅斯最高的權力中心。

俄羅斯是人類歷史上最早面臨東西方問題，並奮力追趕西方的國家。但是，由於其專制主義國家傳統，俄羅斯不能找到合適的嵌入點對權力所有制進行制度創新，不能形成合理的產權和政權關係，對資源進行有效、合理的配置。[7] 蘇聯體制瓦解後，俄羅斯領導人想再現過去的輝煌歷史，從中找到民族的認同意識。在版圖橫跨歐洲與亞洲間，俄羅斯一直處於東西方的歸屬感與認同感的角力中，再經過民選總統的過程後，俄羅斯要在世界中找到一個新的定位與角色。如同《歸鄉》裡的爸爸，是不是可以獲得兒子們

──安德烈與伊凡──的認同。

6 又稱為「人民英雄勳章」，是前蘇聯授勳或嘉獎制度中最高的一項。該獎項成立於一九三四年四月十六日，至蘇聯解體為止。

7 那傳林，〈政權與產權關係視角下的俄羅斯社會變遷〉，《西伯利亞研究》，第四〇卷第六期，二〇一三年十二月。

七天：返家與不再歸來

既然俄羅斯地處於東西方，關於《歸鄉》裡的劇情，或說是生命故事，那是一週、一星期，也就是七天。「七」具有什麼意涵呢？在宗教上，西方的聖經是上帝以七天創造世界、以第七根肋骨創造出夏娃。撒旦的原身是七頭火龍。而在東方的佛教經典中，是釋迦牟尼佛在菩提樹下打坐「七七」四十九天參悟人生、孫悟空在太上老君的八卦爐裡，以「七七」四十九天練就了火眼金睛。月亮週期以七天為週期、二十八星宿也是以七為基準，記錄月亮的運行。還有天主教義裡針對人性而列出的「七宗罪」。七宗罪之外，另有屬於良善力量的「七德性」。在中國民俗裡，七，在喪禮中，每個七天，就代表一個祭祀的意涵。還有一個「七夕」，是牛郎織女浪漫哀傷的民間故事。北斗有七星、彩虹有七種顏色、音樂的音階也是七。在古希臘羅馬，一到七的數字各有其意涵。七，這數字最具戰鬥力，也是個循環的開端與結束。西方的紙牌不僅是遊戲，還可作為心理的投射寓意。十五世紀歐洲流行玩紙牌，而塔羅牌（tarot）[8] 興盛於多國間。榮格是第一位給予塔羅牌正面意義的心理學家，並將其視為象徵性的原型人物。因此，當《歸鄉》把劇情設定在七天，每一天就有一個不可忽視的生命意義：

[8] 塔羅牌共有七十八張，其中包含「大牌」二十二張，編號第十六的牌，名為「塔」。

表三 《歸鄉》七天裡的劇情簡介與內在涵意

日期	情節	反映
第一天：週日 【站在高塔】	與海底有關的景物：海草、一艘沉入水底的獨木舟被鐵鍊勾住、海島、跳水塔。 領頭跳水的男孩說：「跳吧，爬梯子的就是卒仔。」男孩們紛紛跳下，居後的伊凡害怕地把雙腳放在欄杆外，不敢跳，又把雙腳縮回欄杆內，渾身既害怕又生氣地顫抖。男孩們，包括哥哥安德烈都已離開現場。 東方氣息的配樂聲、海水聲、海鷗聲，隨後響起媽媽的呼喚聲，伊凡聲音抖顫地回應：「媽……媽……媽媽」。媽媽爬上梯子勸伊凡爬下來。媽媽說沒人知道你是爬下去的。伊凡說：「但妳知道。」媽媽說：「我不會告訴別人。等你以後想跳要再跳。」	一、害怕與恐懼的分野在哪？ 二、海底景物深藏各種故事。 三、安德烈跳水的方式是頭、身體四肢呈一直線筆直落水，線條美麗且乾脆，不顯躁進的表現欲，而是果敢之心。 四、秘密該如何保守？ 五、媽媽可以保護伊凡。
第二天：週一 【爸爸返家】	伊凡到一座廢棄的建築物找安德烈，安德烈正與男孩們玩球。伊凡被領頭跳水的男孩譏諷為卒仔與豬。安德烈被迫，不得不跟著回應嘲笑伊凡是卒仔。 伊凡氣得與安德烈扭打。	一、建築物地板有水漬，產生地板物上的倒影，是無力的「現在進行式」事件的顯像與反縮影。

日期	情節	反映
第二天：週一 【爸爸返家】	兩兄弟跑出建築物，沿著馬路的櫥面一前（安德烈）一後（伊凡）奔跑。畫面化為彩色的片頭字幕，再切換為兄弟在陽光下奔跑。如此戲番切換。地面有伊凡的影子，直到轉彎處，兩兄弟分道奔跑，變為伊凡在前、安德烈在後奔回家。媽媽心思沉重地抽著菸告訴他們別吵，爸爸正在睡覺。 爸爸醒後，在餐桌上第一句話是：「倒酒給他們」。	二、兄弟前後奔跑時一心一意的競逐。 三、媽媽手上的香菸火與阿嬤看著壁爐，紅色爐火崩落。 四、兄弟於門內門外觀看爸爸的睡姿、找出照片比對，與爸爸枕邊的羽毛襪印出沉靜與秘密的相應關係。 五、確認爸爸身份。 六、酒，是爸爸認為男性成長的重要涵義。在喝酒與敬酒的過程裡，是尊敬與接受的位階關係。
第三天：週二 【看與被看】	父子三人開車上路的第一天。 爸爸對伊凡說：「像個兒子一樣叫找『爸爸』好嗎？」 爸爸在路邊打了第一通神秘電話。 安德烈依爸爸之言下車找餐廳，他的背影被車上的爸爸與伊凡觀看著。當陌生女子走過車邊，爸爸的眼光默默跟逐，此時，伊凡在後座觀看爸爸。	一、筆直的公路，地面是樹葉呈現在太陽光下的影子。 二、伊凡坐在後座，眼無神或好奇地看窗外。 三、安德烈坐在副駕駛座。大腿貼上放展開的地圖，身上掛著相機，睡著了。

日期	情節	反映
第三天：週二【看與被看】	之後，安德烈獨自在一角落啃著蘋果看遠方的陌生人，被一聲音喊「安德烈」而驚嚇，那是：爸爸的聲音。爸爸質問他，並且打掉他手上的蘋果。 到餐廳吃早餐，伊凡倔強不吃。也不喊「爸爸」。 爸爸打了第二通神秘電話，以百格窗的視角觀看站在街邊的安德烈與伊凡被青少年毆打並且搶走皮夾。 爸爸第一次要他們獨行，讓兄弟倆自行搭巴士下次來與他會合。伊凡諷刺爸爸：「再過十二年吧！你下次來找我們，再過十二年吧。」 上巴士後，伊凡對安德烈說：「因為他（爸爸）不需要我們，只有你看不出來。」當爸爸又招呼他們下車後，伊凡難得露出笑容。 安德烈取出相機；伊凡找出爸爸的望遠鏡。在望遠鏡裡，鏡頭對焦於安德烈，以及爸爸與旁人在船上像是交易某件事。而望遠鏡也捕捉到安德烈正在拍攝爸爸。安德烈轉身，遠望伊凡，對伊凡做出俏皮的表情。 看見爸爸即將返回車上，伊凡趕緊將望遠鏡放回去，沒被爸爸發現。 夜宿森林裡自建的帳篷。	四、伊凡睡得很深沉，安德烈醒了，笑看伊凡。等伊凡醒後，兄弟開心地以相機捕捉風景。成為當下的一攝影，一被拍攝。成為當下的視角重點與未來的回憶內容之一。 五、視角的位置，猶如螳螂捕蟬，黃雀在後。是觀看，也是遊戲，與秘密的一環。

日期	情節	反映
第三天：週二【看與被看】	森林裡的晚餐，爸爸多年不吃魚的秘密無解。 在帳篷裡，伊凡對安德烈說：「你相信他每一句話，但他是誰。」伊凡甚至認為爸爸也許是黑道，「有可能會在森林裡殺了我們……。他是誰，我怎知他是爸爸，為什麼要相信他。」 寫日記，變成伊凡在意且視為重要的事。	六、兩條魚在塑膠袋口裡，透不出氣的張著嘴。爸爸不吃魚，在此比喻為不能說出口的事。 七、「**為什麼要相信他**。」這是對父權的不信任，也延伸出對國家體制的變化不信任。尤其是透過夜晚在森林的帳篷裡說出這段話，唯有黑暗力量才可以釋放出內心最大的質疑。也是因為暗無一點光，只能聽到他的泣聲。「**我想回家**」，是伊凡此刻的心聲，延伸蘇聯解體後，有多少人想回到以前的家。 八、爸爸曾多年生活在島上，吃魚維生嗎？ 九、此行程中的日記與照片，是未來記憶這段日子的重要輔助要件。

日期	情節	反映
第四天：週三【逼問爸爸】	清晨，爸爸看著獨自騎在樹枝上釣魚的伊凡，臉上露出不太能察覺出的微微笑容。 得繼續上路，伊凡把剛剛釣上的魚，全部放生。 爸爸把在車內碎碎唸無法釣魚的伊凡趕下車，順便給伊凡一根釣竿。 艷陽天變成豪大雨，伊凡始終沒離開被爸爸拋下的地點，他坐在橋墩上瑟縮著身體，掩面而泣。直到爸爸車子的喇叭聲讓他返回車內，爸爸叫他把身體擦乾。伊凡內心不平的說：「你為什麼回來？為什麼？你為什麼帶我們出門？你沒有我們很好。我們沒有你也很好，有媽媽和阿嬤。你要我們有什麼用，快回答啊。」 車輪胎在大雨中卡住。爸爸即時臨場教導兒子們怎麼去除眼前的障礙，讓車子可以順利上路。但，也是在這一次，見識到爸爸怒氣地推開安德烈，造成安德烈左鼻孔流血。卻也是爸爸第一次稱讚安德烈：「幹得好，上車吧。」 大雨在夜裡仍下著，父子三人將車子停在森林裡，睡在車內。	一、伊凡掩面坐在橋墩上的心情，猶如劇情第一天被安德烈等人拋在跳水的高塔上。那是孤冷的感覺。 二、面對伊凡步步緊逼問爸爸為何回來，爸爸第一次耐住性子，面色凝重且深思地回答伊凡。 三、伊凡說：「你是回來教訓我們嗎？」再一次進逼屬於父權的提問。 四、大雨中修車，是安德烈第一次出現對爸爸不耐煩的言詞：「真天才呀。」 五、「用手啊，用手啊。」爸爸在大雨中對不知所措的安德烈說用手。用「手」，成為日後安德烈教導伊凡怎麼拖載爸爸身體的重要工具。

日期	情節	反映
第五天：週四 【父子划船】	在一個島上為船身塗上焦油以便出海到另一座島。 父子三人乘小船出海、氣候一瞬間變奏，從豔陽投射至船身、變為聽到打雷聲、再到豪大雨落下。爸爸說：「伊凡，**讓船頭對著浪，笨蛋！**」伊凡說：「我做不到。」 爸爸喊著號令：划、舉、划、舉……。 夜宿海邊帳蓬，伊凡在日記寫下：「他敢碰我，我就殺了他。」	一、爸爸說焦油得塗好，不能有裂縫。「不能有裂縫」猶如人心的情感不能有裂縫。同心協力划船，才可到達彼岸。 二、伊凡埋下自衛之心。
第六天：星期五 【爸爸跌落】	一清早，伊凡趁爸爸不在帳蓬裡，偷了爸爸的小刀。 父子三人徒步走在小島上，伊凡遇見草叢裡死掉的鳥。 爸爸領頭爬上高塔、安德烈立時跟上攀爬，伊凡以腳痛為藉口，在底下觀看。 上高塔後，爸爸把望遠鏡拿給安德烈看遠景。此時，驟起豪大雨。 安德烈第一次講笑話給爸爸聽，爸爸難得與他相視而笑。伊凡要講第二個笑話時，爸爸打斷他的話，顯然沒意願再聽。倒是，第一次對兒子們說：「謝謝你們陪我」。	一、死亡預示。 二、父子三人難得平靜的上午時光，卻仍敵不過天候的變化。 三、爸爸竟然懂得對兒子們道謝。

日期	情節	反映
第六天：星期五 【爸爸跌落】	伊凡被分配洗碗，洗著洗著，趁著沒人見到，私下把爸爸的碗扔進波濤的大海。 爸爸誇獎伊凡第一次洗碗就洗得不錯。對於碗沒了，爸爸說：「我教你怎麼做碗」。 爸爸獨自去散步後，隨著風聲、掘土聲與呼吸聲，鏡頭隨著空窗由遠而近的推移，爸爸的腳踩在挖掘的土裡，取出一只神秘的箱子，撬開箱子，繼之取出一只小盒子。 在爸爸離去後，安德烈與伊凡也來到爸爸剛待過的同一廢棄建築物。 安德烈訝異有這大坑洞，好奇怎麼來的。伊凡說：「管他的，有好多蟲」於此同時，爸爸把那只小盒子放入小船的船箱裡，蓋上。 伊凡建議安德烈去釣魚，爸爸取出手錶，限時一小時內回島上。 安德烈把過錯推給伊凡（事實也是如此）。 因安德烈與伊凡沒守時回島上而被處罰，這是父子劇烈衝突的開始。安德烈在爸爸連續打他巴掌時，第一次喊爸爸「人渣」，他繼續被打。安德烈又說：「混蛋，我恨你，你殺了我吧。」	四、伊凡對爸爸嘶喊：「你誰都不是。」 爸爸的身份是伊凡心上最大的質疑。

日期	情節	反映
第六天：星期五【爸爸跌落】	伊凡眼見爸爸與安德烈的衝突，舉起刀子吶喊：「住手，你敢碰他，我就殺了你。如果你不是這樣，我還可以愛你。」 伊凡扔下刀子奔跑，爸爸要安德烈停留在原地。爸爸隨後追著伊凡，焦急地喊伊凡。安德烈也跟著跑，一面喊著「爸爸」。 伊凡一鼓作氣爬上早上爸爸與安德烈登上的高塔。邊哭邊爬高塔階梯，也邊看兩手內爬階梯而稍微破皮的手心，再繼續爬階梯。並且把梯蓋蓋上，爸爸上不去。爸爸喊：「伊凡，我求你。」伊凡作勢要跳下去，安德烈在地面以仰視的角度往上看伊凡。 當爸爸爬到最頂的階梯時，階梯斷裂，爸爸快速地往下墜，臉朝天，當場斃命。 安德烈雙手抬爸爸的兩手，伊凡抬爸爸的雙腳。伊凡哭著說：「我做不到」。 爸爸曾手拿斧頭威嚇安德烈。當爸爸死後，斧頭成為砍樹枝以利拖行爸爸的工具。此時，風吹得大樹的葉子搖擺，發出颯颯聲。	五、安德烈與伊凡的性格顯然不同。面對粗暴的爸爸，安德烈是說：「你殺了我吧」；伊凡是以刀威嚇爸爸：「你敢碰他，我就殺了你。」 六、雙手：伊凡疼痛地看著磨破皮的兩手手心。直到爸爸衰落而亡，伊凡雖非親手殺了爸爸，爸爸卻因踩空腐朽的階梯而意外去世。也是以手，兩兄弟合力將爸爸一路拖回小船上。 七、斧頭：猶如鐮刀與鎚子的綜合物。是俄國革命的標誌，也代表了工農精神。

日期	情節	反映
第六天：星期五【爸爸跌落】	爸爸的眼睛自死亡後仍是睜開，伊凡發現後，由安德烈為爸爸的雙眼蓋下眼皮。但鏡頭只拍攝安德烈的手勢。	八、以樹葉為床：爸爸躺在臨時製成的大片樹枝所做的拖行工具。 九、還歸天地：這天的最後一幕是海天融為開闊，又具未知的隔閡感。
第七天：星期六（劇情裡的最後一天）【目送爸爸】	安德烈與伊凡睏得各趴在爸爸腿邊睡著了。醒來後，安德烈無語，熟練地把伊凡安全地牽送到岸上。他倆把行李放到車後箱。 安德烈又提醒伊凡：「等等我們要去拖他。」 此時，電影以特寫鏡頭拍攝爸爸的右手指浸在船艙的水中。 伊凡腳踩著海水，奔至海邊，他的雙腳已踏入海水，卻來不急搭救已沉入海的小船。 兄弟眼睜睜看著爸爸淹沒入海裡，安德烈站著沒動；伊凡情感波濤，激動地直喊「爸爸」。	一、安德烈的手牽伊凡的手上岸，極具沉穩氣勢。 二、伊凡第一次真心吶喊爸爸，焦急地奔至海水邊依然大喊。 三、安德烈眼見情勢不可逆轉，站在岸邊觀看。爸爸整個身體隨著船身沒入海裡，原來綁縛船身的繩索垂直地漸漸入海。

日期	情節	反映
第七天：星期六（劇情裡的最後一天）【目送爸爸】	兄弟回到車內，伊凡無意間打開車內的遮陽板，看見一張照片，與家中箱子內夾藏住聖經本子裡的照片一模一樣，只是這張照片背景全黑，媽媽抱著伊凡，一旁坐在摩托上的是安德烈，並沒有爸爸的影像。安德烈說：「把它藏起來。」 安德烈發動車子，把車子往後倒退開走，鏡頭拉遠，延伸至海岸邊，是海、沙灘、草地、樹葉、樹，陸地延伸拉長為兩條路徑行過的痕跡。雷聲開始轟隆悶響。 片尾雷聲漸大，出現二十五張黑白照片。	四、這張原本有爸爸身影的照片，是被爸爸把他自己的身影塗掉？還是本就沒有爸爸在照片畫面裡？ 五、車行過，鏡頭拉遠而看到的兩條路徑，猶如劇中第二天，兄弟分路奔跑。一條路，可以是變成兩條路徑。 六、片尾的二十五張照片：背景配樂是老人的沙啞聲唱著俄國民謠。一張張照片呈現這家四口曾經的生活與這段旅途中兄弟的記錄。 兄弟旅途上有張最開心的合照。 最後一張照片是爸爸十二年前抱著伊凡。爸爸轉頭看伊凡，伊凡的眼睛直視前方。

開場的海底景物，在靜謐中暗藏即將引爆的勾鏈關係。男孩們在遊戲中是冒險，也是挑釁與分化。分化出勇敢與怯懦者，也分化出兄弟的間隙，安德烈必須撇下伊凡而與其他男孩揚長而去。伊凡心裡必然有種被遺棄的困窘感受。他恐懼危險，私下告訴安德烈「從這跳下去很危險吧」。雖可承認膽小而爬下階梯，與他們一起回家，但是逞強之心，讓他兀自顫抖也不肯爬下梯子。望著安德烈與男孩們行走的那條步道是通往水與住家歸處的分界點。伊凡獨自蹲在高塔上，直到媽媽的呼喚聲解救了他，他仍小心翼翼地怕被人知道他是爬下梯子，而這項在遊戲裡作弊或是必須坦承膽小的事，必須由媽媽承諾不會把這件事說出去。伊凡終究在母愛的擁抱下，沒有喪失愛，也不會有強烈的被遺棄感。但是，在爸爸返家後的旅程中，被爸爸趕下車，獨自坐在橋墩，又遇到傾盆大雨，孤單而被冷落與被遺棄的感覺再次出現。直到爸爸載著安德烈接他上車，伊凡開始猛烈攻擊爸爸為何回家。

廢棄建築物在薩金塞夫的作品《歸鄉》、《纏繞之蛇》、《當愛不見了》都可見到。尤其是《當愛不見了》承接《歸鄉》裡孩子的祕密場所，不僅是孩子遊戲的處所，也是孩子與「成人」（父母）隔開的場域。孩子的遊戲從天真的愚人進入可以自行創造的魔法師角色。當遊戲變成真實的旅途，行進間的風險未可知，也是行動力展現的開始。展開具體行動之前，孩子是透過眼睛觀察。在《歸鄉》，薩金塞夫的攝影機決定觀

眾看到的畫面。在此構圖下，爸爸被觀看的視角是由安德烈與伊凡的眼光呈現——爸爸躺在藍色枕巾、藍色床單與藍色薄被中，猶如身在藍色的海。一片羽毛輕輕地安息在藍色枕巾與爸爸的右額上方，又輕輕地，飄飛而去——伊凡踩踏家中的階梯，奔上頂樓，打開連接頂樓的木製蓋子，這裡是充滿灰塵的雜物間。這片木蓋，隔開了住屋與廢棄物，其中一只箱子隨著伊凡的翻動，揚·起·灰·塵。

待爸爸醒後，爸爸出現在餐桌一起吃飯。那是全片唯一一次全家一起吃飯的畫面。

水果、酒、水、肉食間，進行父子三人的簡短對話。他們在餐桌上討論即將去旅行，薩金塞夫的鏡頭語言是由餐桌的近景，慢慢推開為中長景，從點到面之間擴大觀眾的視角範圍，讓觀眾把情感推開，冷靜觀察餐桌上五人的位置與表情，臆測他們的心境。夜間，兩兄弟在各自的床上討論該帶些什麼東西出遊，他們懼怕爸爸高大的身軀，也高興看到爸爸。但是伊凡不認為爸爸是媽媽說的飛行員身分。在媽媽與他倆道晚安時，伊凡問媽媽：「他是從哪裡來？」媽媽的回答極為簡短：「**他就是來了。**」

將家中的父親角色延伸為國家，「他就是來了」，蘇聯由社會主義國家，轉變為憲政主義國家俄羅斯，經濟體制也改變。許多體制正在改變與發展或是適應中；「他就是來了」，還可延伸為俄國電影的回歸，繼塔可夫斯基之後，俄羅斯電影於世界影壇被「看見」被討論。將本書主題再返回《歸鄉》，父子議題是主題，是母題。爸爸出現

後，媽媽的角色被放置於一旁，直到父子出遊後，再也沒有媽媽的畫面了，僅是片尾有幾張媽媽的照片出現。

爸爸與媽媽、阿嬤相處不到二十四小時，接下來的幾天，是父子與兄弟間的對談與行路或出海的歷程，直至第六天（父子出遊的第四天），父子單獨相處不到四天的日子裡，衝突不斷，卻也因爸爸意外死亡而見到爸爸對伊凡的愛，以及伊凡終於真心喊出「爸爸」。在此歷程中，安德烈劇烈成長為不只是兄長，他儼然成為「大人」，負責導引伊凡，並且完成爸爸去世後，他必須扛下的所有任務，離開無人島嶼，駕車返家。

就皮爾森針對內在英雄原型人物的研究分析，本書可依此套用在《歸鄉》這部電影，爸爸由「鬥士」成為「流浪者」，再成為返家教導兒子在野外生活技能的「鬥士」，再到展現父愛的「殉道者」；安德烈是願意享受父愛的「天真者」，在爸爸意外去世後，他一瞬間成為「鬥士」與「魔法師」的綜合型角色，擔起大任，他成為「大人」，取代了父親的角色（但不像爸爸嚴峻暴力），完成本書Ⅱ篇章「成長儀式：被迫長大」表一所列舉爸爸傳遞的成長儀式；伊凡自慚高與恐懼被遺棄的「孤兒」，再因憤怒與質疑爸爸的身分而成為積極挑戰父權的「鬥士」。依照皮爾森的分類，正因為軟弱而造成恐懼，鬥士的目標是力量、功課是勇氣。伊凡目睹爸爸死亡，又漂流葬送於海底，卸下鬥士之心，又變成「孤兒」，聲聲呼喊爸爸。在旅程中，伊凡始終是盼望回

表四　父子／兄弟：三人間的角色關係

	天真者 安德烈 →	孤兒 伊凡 ↺	殉道者 爸爸	流浪者 ← 爸爸	鬥士 ← 爸爸 安德烈 → ↺ 伊凡	魔法師 安德烈
目標	無	安全	善良	自主	力量	整全合一
功課	墮落	希望	放下	認同	勇氣	喜悅信念
恐懼	失去天堂	遺棄	自私	順從	軟弱	膚淺

家，他需要安全感，這正因他害怕被遺棄。

依附：木盒與鎖的關係

爸爸出海後，單獨去挖出一只深埋土地下的一只箱子，橇開後再取出裡面的一只小箱子，至此觀眾不禁得想：「這才是他的目的」。這段劇情隨著鏡頭，是亦步亦趨，以長鏡頭方式出遠而近，地處偏荒的小徑綠景周邊是一道一道無門的空窗景，鏡頭一幕幕推近，環境聲是爸爸以工具持續地挖十敲鑿聲，以及他自己的呼吸聲，濃濁深沉。鏡頭見不到挖掘的工具，但可聽到敲擊與鏟土的聲音，觀眾可以想像是斧頭，或是鎚子與鐮刀。鎚子與鐮刀這兩項工具與圖案代表俄國革命精神，鐮刀是工人、鐮刀是農民，正是工農合作象徵，但在此，爸爸是獨自一人，他要橇開那道鎖，取出他所秘藏的物件，暗喻蘇聯解體後，是否還有可以依仔、可以保留的內容，或是更大的祕密不能被公開，是永遠的祕密檔案。史上慘絕人寰的「卡

廷事件」[9]，於一九九〇年檔案解密，一九九二年十月由當時的葉爾辛總統把秘辛交給波蘭當局。二〇一〇年十一月二十六日，俄羅斯議會下院發表聲明承認卡廷大屠殺是由史達林下令執行。

在蘇聯時期，祕密警察以手提琴盒子偽裝，卻是內藏槍枝，以便執行槍殺任務。探討俄羅斯歷史，不免會提到史達林，於此，來回溯史達林（小名索）的童年：他是鞋匠之子，爸爸酗酒，喊他雜種、時常毆打他，甚至打到出血。媽媽極為疼愛與保護史達林。爸爸也會打媽媽，史達林曾經為了保護媽媽避免受到爸爸凌虐而持刀威嚇爸爸（如《歸鄉》的伊凡為了保護哥哥安德烈而舉刀怒罵爸爸）。史達林熱愛讀書，影響他的作家與書本是亞歷山大・卡茲貝吉當時的一本禁書《弒父記》（patricide），那是根據喬治亞當地的傳說而撰寫少年庫巴（Koba）的復仇故事。書中的主角是高加索人，具有為高加索命運抗爭的雄心與犧牲自我的決心。於是，史達林開始把自己叫做「庫巴」，也要同學喊他「庫巴」。而他的教父也名叫「庫巴」。史達林青少年時期寫詩，也是唱詩班的男高音。進了東正教的神學院就讀，卻沒成為神父，而是成為比爸爸更加暴力的

9. 又稱「卡廷大屠殺」，發生於一九四〇年四至五月蘇聯軍隊在卡廷森林的大屠殺事件，受害者不只是蘇聯軍隊入侵波蘭時羈押的波蘭戰俘，還有俄羅斯人，包括與史達林同鄉的喬治亞人。此暴行是在次年被德軍發現。

人。當他童年看著爸爸的工具（鞋箱），腦海裡浮現的會是鎚子與鐮刀的抗爭工具嗎，顯然，盒子可以是珍藏物品的收納盒，也可以是隱藏祕密檔案的秘盒。

不同形狀與不同環境下的木盒（箱），出現在《歸鄉》的爸爸返家後，伊凡率先到頂層雜物間的木箱取出一本聖經，找尋記憶中夾藏的照片。那顯然是被媽媽刻意放置在日常到不了，也不會去翻閱的處所。而爸爸以帶兒子們出遊為名，到達無人跡的荒島，獨自去門窗幾盡殘破，無門也只剩窗框的廢棄屋的地底取出一只大盒子，以鏟子橇開鎖，再取出內藏的小盒子。又把此小盒子放進小船本身的木箱裡。安德烈與伊凡在爸爸死後，見了這只小盒子，卻沒取出放回車上。這只盒子註定與爸爸葬身海底。爸爸重視的盒子，埋藏了爸爸十二年來的祕密，那是他不能返家的證明？他是坐牢？或是曾被誤陷至不能返家？又或者是他的工作祕密？那是可以證明自己過去身分的標記，但在兒子們眼中，那不是他們得重視或帶回家的物品，於是解構「祕密」不是本片的重點，而是「開啟」的動作。伊凡在得知爸爸返家時，見到沉睡中的爸爸，立即投射出曾見過的照片而奔至家中頂層的雜物間。爸爸「開啟」埋於土裡的大木盒，取出小木盒，並沒打開小木盒確認內藏的物件。於是，開啟與取出物件，是伊凡與爸爸相仿的動作。不同的在意面向是：伊凡即使看到照片，可以認出與躺在床上的是同一人，他就是不肯輕易承認他就是爸爸，甚至反問：「你為什麼要回來？我們沒有你很好。」爸爸返家，家裡氣

氛馬上變得不輕鬆，空氣變得緊張，連媽媽與阿嬤都不說話。爸爸返家，代表安德烈與伊凡失去行動自由。兩兄弟即使會吵鬧，他們可自行外出玩他們的遊戲，而今，他們得與爸爸外出，在沒有媽媽的陪伴下，他們形同與一個具有霸權的陌生男人相處，這名陌生男人不僅奪取了他們日常的生活模式，爸爸的嚴厲姿態，如伊凡所說的：「你是回來教訓我們。」父子形同木盒與鎖的關係，既有血緣上的緊密連結關係、也時發齟齬，一方想要蓋上（戰勝）另一方，叫對方閉嘴。

在此片永遠沒被打開的盒子，如希臘神話中宙斯送給潘朵拉那只「潘朵拉的盒子」（Pandora's Box），不被打開寓意的是「祕密」不被正式揭曉，也可以寓示更大的災難沒被打開，而保住了「希望」。那希望會是愛與幸福嗎？《歸鄉》一路上見不到打破界線的父子親密相處，而是衝突不斷。爸爸最後那一摔，摔出護子心切的愛；爸爸像是命定般的被大海帶走，跟著他那只神祕盒子，一起被大海沖刷帶走。可以切割為俄羅斯龐大的歷史在高塔傾圮跌落、在海上翻覆淹沒，汰換出未知的命運。即使是爸爸已葬送海底，那艘乘載他遺體的小船，船身彷彿是棺木，沒蓋上木蓋的棺木，猶如歷史尚未完全的被蓋棺論定。薩金塞夫想要呈現的就是爸爸離家十二年，對於兒子們而言，是「空白」的家庭歷史。至於，他們「存在」了依附關係嗎？至少就伊凡而言，是完全不需要爸爸，才會接連質問爸爸：「你回家做什麼、我們不需要你。」不依附，就像是島上的

高塔階梯由伊凡蓋上通往塔上的蓋子，阻隔爸爸上去。**那一幕，是彼此視角的轉換，畫面裡形似太極，也是陰陽。**爸爸往外爬，梯子在此時斷裂，不具可以攀附的機會。但是，作品可以藉藝術內涵傳達歷史，當薩金塞夫一片成名，帶動票房（Box Office）在俄羅斯發展電影經濟的可能性，再次讓世人注意到俄羅斯電影。

孤獨：島與水的心理位置

蘇聯針對反蘇人口所做的人口轉移政策，以西伯利亞、新西伯利亞與中亞地區為主。有座位於西伯利亞西方的島嶼被史達林刻意流放幾千人至這一座號稱為無人島，幾乎與世隔絕的地方。這些人成為第一代居民，卻因食物缺乏與天氣惡劣而迅速死亡，也因為亟需食物，產生人吃人的現象，這慘酷的歷史被祕密檔案封存，直到二〇〇二年這份歷史才被揭開，那就是「納齊諾事件」。[10] 這座無人島是納齊諾島，離托木斯克城市約八〇〇公里。托木斯克，是薩金塞夫的爸爸居住的城市，當他看了兒子薩金塞夫的第一部電影《歸鄉》後，獨自在住處寒冷的陽台上抽菸。薩金塞夫的爸爸會憶起什麼樣的往事？而當薩金塞夫的爸媽離婚後，爸爸離家不再返回，薩金塞夫又有什麼樣的心思

Alex Hollings, "The Nazino Affair: Russia's Cannibal Island", h:tps://sofrep.com/70166/nazino-affair-russias-cannibal-island/ (2018.05.01)

157　｜　IV 形象：你是誰　｜

留存不褪色？有被爸爸遺棄的感受嗎？《歸鄉》裡的伊凡兩度在塔上面臨的心境與波動不同，第一次是在離住家不遠的海邊高塔，由於恐懼不敢跳水，也不太敢往下望。海風襲來是令人寒顫的感受。第二次是氣憤爸爸，怒而奔往島上的高塔，他克服了懼高症。

父子三人到島上，除了他們三人，並沒見到任何人類。在海上值得歡愉的事是可以去釣魚。孤島與海水之間既親密又疏冷的關係，可類比為木盒與鎖的關係，緊依相扣。

在《纏繞之蛇》，幾戶人家居住在島上，依水而居，也依山而居。他們不位居熱鬧之城，本該與世無爭，平和生活著，卻因市長的貪瀆而被迫改變居住權。在這座島上，幾位鄰人郊遊烤肉，以獵槍射擊瓶子，也將一幅幅的歷史框取出。這些相框的領導人在歷史上穿越來去，對某些小市民而言，依然有無法痊癒的傷口。當《纏繞之蛇》的女主角跳水井自殺，水，並未解決這家人的任何事。隨後，男主角尼古拉因冤獄，造成兒子無依，只能倚賴鄰居撫養。薩金塞夫以優美的自然景觀透過攝影機表達人物在這麼美的土地上到底發生了什麼事，而海水可以洗滌人的心情嗎？可以帶走個人或家國的歷史痕跡嗎？島嶼究竟是資源？還是屏蔽之處？島嶼的戰略價值與經濟價值如何衡量？薩金塞夫鏡頭下的島嶼尚存在沒被過度開發的狀態，卻是《歸鄉》的爸爸離家十二年之後，經過祕密電話而到達的地方，這裡埋藏著也許是超越經濟價值的物件。一八六七年沙皇亞歷山大二世把阿拉斯加賣給美國，所得款多數是黃金，最終意外地隨奧克

尼號輪船沉入大海，消失。歷經一百三十六年後，薩金塞夫讓《歸鄉》的爸爸與小船、與神祕小盒子一同沉入大海。

就《水與夢——論物質的想像》書中，對於水的分析是當孩子脫離父親的雙臂，像投擲石子一般，被拋進未知裡。「事實上，跳入大海，勝過其他任何一種身體的動作，更能復甦那種危險啟蒙的回聲，那種敵對的啟蒙的回聲。這種跳躍是人們能夠體驗到的跳入未知的唯一準確的、合理的形象。並不存在其他跳入『未知中』的實際的跳躍。跳入未知中，就是跳入水中。」[11]《歸鄉》中的伊凡不會記得嬰兒時期被爸爸的雙臂擁抱過，會記得的是爸爸不在家，他們所獲得的自由，以及爸爸返家後，他們的衝突，更難以抹滅的記憶會是爸爸隨海漂走。水，覆蓋了爭執吵鬧，也帶走了可以佐證爸爸身分的物件。島，隔開了與陸地的連結、也隔絕了與其他居民的交流，只要安德烈與伊凡不說出口，甚至沒人知道爸爸命喪在這座島上。

水，是安德烈與伊凡，尤其是伊凡的淚水；水，是被大海涵蓋的所有的水。水，不只是哭泣或憤怒的情緒，伊凡與安德烈曾在大海的小船上開心的笑看大海，也曾因釣上魚而喜悅。但是，大海也是兇暴與變幻莫名的載體，與父子出遊時的氣候一樣，風雨雷

11 同前註，《水與夢——論物質的想像》，頁二七五。

電交集。也像是爸爸與伊凡之間拉扯的情緒。大海，最終也成為父子「和解」與真情流露的處所。**牽繫小船的繩索是最後沉入大海的物件，堅毅地還想挺住。在畫面裡，像是一股權勢、一種召喚、一種牽掛、也是勢不可挽的意象。**此時，望著大海裡承載爸爸的小船，讓伊凡對爸爸那幾天的敵意轉為激越的愛，他大聲呼喊爸爸，也跑入海水邊，想追回爸爸。海水，淹沒至伊凡的腳踝，他不可能追得贏大海，也不可能縱入大海。

面對危險，孩童若不是選擇逃避、退縮，就是選擇正面迎戰或攻擊。當規律的生活與生活空間遭到侵擾時，孩童會感到絕望而引發恐懼感。恐懼是最強烈的不快感受，孩童碰到這種狀況時，分不清是恐懼感還是憤怒感，所以會激起怒氣和侵略性。[12]因此，觀眾可以見到伊凡時起憤怒之心。但是，隨著大海，他最後所見到的爸爸如同沉睡一樣沒入海裡，也如同他與安德烈第一次看到爸爸返家後睡在床上的姿態，是那麼地平靜。爸爸終究是孤獨地沉入大海離開伊凡與安德烈；而伊凡有安德烈為伴，安德烈肩負起如同成人的責任與力量，帶他返家。

12 參見弗里茲‧李曼，《恐懼的原型》，楊夢茹譯，臺北：商周，二〇一七年九月。

結語

唯有水能保持美而睡去；唯有水能靜止地保持著倒影而死去。水在倒映著忠於偉大的回憶，忠於唯一的映像，它使各種回憶有了生命。[13]

爸爸終究是葬身於深海，雖是這麼冷酷與殘忍的影片基調，在片尾，薩金塞夫終究給了溫情的「回顧」，那是照片，共計二十五張。回顧片尾依序而上的這些照片，有：顯然是冬天，媽媽穿著黑色高領衫微笑地望向車窗；媽媽身著同樣的黑色高領衫（顯然與上一張照片是同一天拍攝）以右手貼向車玻璃窗，有隻右手在車內與媽媽的手疊映；伊凡手拿釣魚工具；安德烈在車內，臉孔模糊；伊凡的臉孔貼在車窗內；媽媽遠觀，與車內的人道別；安德烈把舌頭頂在嘴巴內；伊凡開心地發動車子；安德烈在車內笑著，有一隻手在車後座躺著睡著了；伊凡的頭伸出車窗外，迎風吶喊；安德烈安心地把自己的手垂放在車廂外；伊帆的臉貼在車玻璃上；安德烈站在大船上，眼

13 同前註，《水與夢——論物質的想像》，頁一一五。

神不屑；伊凡站在小花草園地上，回頭望；遠處海上有人（影子很小，應該是安德烈）舉起雙手；安德烈裸上身站在海面上；伊凡在海邊咬牙閉眼；安德烈在海邊，眼神依然是不屑；安德烈與伊凡兩兄弟微笑地自拍合照；小船在大海；媽媽穿著無袖白洋裝，兩眼無神看著前方；安德烈幼年時期坐在車上，頭上戴著很大的安全帽；安德烈的左手被一名男子（應該就是爸爸）的右手牽著；爸爸抱著嬰兒時期的伊凡，爸爸側眼看伊凡，伊凡則是看著前方舉起左手食指。

從這些照片，證實爸爸曾經存在，但多數時候的生活畫面是兄弟倆。父子共同擁有的唯一照片是全家四人的合影。但爸爸車上的照片，為何是漆黑一片，塗黑了原本是他自己的畫面？爸爸必須隱藏著自己的身影，而獨自默默地看著照片裡的另三人（太太與兒子們）？這是存在與不存在的辯證，也是辯證家國中，男人離去，返家後，兒子們無法接受，他得證實自己到底是誰嗎？當爸爸躺在小船，那根綁縛小船的繩子直挺漸漸沒入海底，引申為操控歷史的手。爸爸若是代表了舊俄時期的俄國英雄，即使落魄了，仍兀自撐持起英雄形象。在盧卡奇分析的小說理論中，他綜論托爾斯泰小說中的精神世界：**英雄主義的冷酷無情，在不同的領域中就像是個陌生人。** [14]

[14] 參見盧卡奇，《小說理論》，楊恆達編譯，丘為君校訂，臺北：唐山，一九九七年。

兩條魚在封口的塑膠袋內
用力地張口呼吸
魚能掙脫此困境嗎

以大自然的景色與音樂層層建構
故事

劇終，二十五張照片，默默傳述生活故事
凝結出難以名狀的力道
滄桑的嗓音吟唱俄國民謠
仔細聽呀

還有雨聲

故事
可以在每個觀眾
心裡
……

他對它瞭如指掌，敢於正視它……樹木靜靜地、簡單地、優美地死去。優美，因為不躺倒，不作怪臉，無所畏懼，無所遺憾。[1]

托爾斯泰的作品將俄羅斯人面對自身文化的處境與時有的對立面透過小說表現出來，這個世界不能只被渴望，而是應該清楚地描繪。托爾斯泰具有歷史性偉大意義的作家那種英雄主義的冷酷無情，在他的世界觀，即使面對不祥的後果，毫不畏縮。[2]俄羅斯人民從來都只將政權視為嚴屬程度不同的家庭權威，任何一個君主，無論它是怎樣的，對於人民來說都是一位父親。[3]俄羅斯父子該如何從衝突裡找到不畏懼的精神。薩金塞夫的幾部電影作品，尤其是《歸鄉》以父子關係為中心軸線，反映蘇聯解體後，俄羅斯的價值觀產生急遽的變化，家與國的迅速轉變所帶來的適應議題。綜上所述而析論：

一、人物

就俄羅斯男孩命名的淵源而言，「安德烈」這樣的名字語出自古希臘，是剛毅、

1 托爾斯泰，《三死：托爾斯泰中短篇小說選》，上海：三聯，二〇一四年九月。

2 同前註，參見盧卡奇，《小說理論》，臺北：唐山。

3 參考周尚文，〈「俄羅斯思想」與俄羅斯社會轉型〉，《俄羅斯學報》，二〇〇二年。

勇敢的涵義；伊凡的名字語出自古猶太，是上帝仁慈、上帝珍愛的涵義。安德烈與伊凡都因「父親」的歸來而打亂了原有的生活，與爸爸外出不到四天的相處時間，濃縮十二年的隔閡，這樣的隔閡並未因相處而增加對彼此的了解，或是產生父子的親密感，而是多了疑惑與混淆，他們得跟著迅速跳躍長大，成為像爸爸一樣的男人，或是新時代的俄羅斯男人。伊凡之名是賦予上帝所給的愛，觀眾卻是像看到伊凡時而掙扎與痛苦的扭曲面孔。當他晨起坐近爸爸，坐在海面上，坐在長長的樹枝上釣魚，爸爸遠遠地見著了，露出沒被兒子們知道的微笑心情。伊凡騎在樹枝上的景觀畫面很美，他的神情是自得，是悠然，也讓觀眾見到了隱藏斷裂的險境。那幅畫面像是騎在父權的陽具上，總有天要取代父權。安德烈[4]天性想接近爸爸，即使感受不到父愛，他終究因這趟旅程而被訓練得比以往更能適應環境，且可以承受獨自處理事情的應變力。

薩金塞夫將這對兄弟比喻為片中一場受困的魚——兩條魚在封口的塑膠袋內，用力地張口呼吸，魚能掙脫此困境嗎；兩兄弟沒有爸爸陪伴，可以平安返家嗎——而爸爸不吃魚，他與魚有什麼樣的因緣。魚在此，是大自然景觀之一、是兄弟想要享受釣魚的樂趣、也是烹煮飽腹的食物。魚還可以延伸為政治意涵，普丁曾在媒體訪問他偏愛的食

4　遺憾的是飾演哥哥安德烈這位少年演員Vladimir Garin（一九八七—二〇一三），在《歸鄉》開鏡一週年，剛好是《歸鄉》於俄羅斯上映的當日，在拍攝現場附近的湖泊跳水溺斃。

物時坦言，若只能在魚和肉之間選擇一樣當食物，他會挑選魚。薩金塞夫藉影片指涉魚與大海、魚鉤、蚯蚓與人的關聯性。在失衡或是位階的關係下，魚，是悠游於大海；是被釣上岸吃掉，是在塑膠袋內困難地呼吸而不得脫困。爸爸不吃魚，亦可解讀為爸爸不淪為「被吃」的命運。

二、景觀

礦產、原油、天然氣、媒、林木的天然資源是俄羅斯的天然經濟命脈，尤其是天然氣的蘊藏量佔據全球第一的豐富產量。蘇聯解體後，俄羅斯對歐洲的經濟市場產生很大的影響力。當蘇聯解體後，執政者的政治立場是帶人多元改變的方向，但是，也見到了

二○一八年三月十八日俄羅斯選舉總統，普丁依然是總統，在五月七日就職的前一天，也就是五月六日，從西伯利亞、聖彼得堡到首都莫斯科都發生大規模的人民示威活動，抗議者喊著：「沙皇下台！沙皇下台！」其中最大的領頭示威者是具有俄羅斯與烏克蘭血統的俄羅斯律師納瓦尼（Алексей Анатольевич Навальный，一九七六—），他於二○○○年投入政壇並曾入獄。烏克蘭內戰的新聞畫面正在薩金塞夫的電影作品《當愛不見了》出現，據此呈現俄羅斯的動盪。烏克蘭獨立前隸屬於蘇聯，烏克蘭脫離蘇聯，與薩金塞夫在電影中呈現的家庭議題，都可歸於緊張的「父子」關係。

破壞。

薩金塞夫的幾部影片，多以自然景觀帶入森林、海邊、島嶼的樣貌。《歸鄉》成功打入世界影壇後，《纏繞之蛇》與《當愛不見了》都是在片頭以一個鏡頭接一個鏡頭將大自然土地生態的畫面放大於銀幕，企圖以直觀的鏡頭讓觀眾感受土地的變化。《歸鄉》並沒有解釋安德烈兄弟與媽媽、阿嬤是以什麼維生，但可看出他們的住家離海邊很近。既然「水」是影片裡最大量出現的自然景物，水將火、土、風的生命元素蘊含於俄羅斯的歷史，提問出國家而今面臨的處境，以及未來可能的走向。在聖經裡，水具有洗滌的意涵。當《歸鄉》的爸爸隨大海覆蓋於海水中，像是歷經悲劇或是歷史的受洗，復歸於完整，甚至是被祝福的生命。但不是所有的生命可以被祝福而獲得後續的關注與幸福。回顧《纏繞之蛇》的劇情，男主角尼古拉是以修理汽車維生、太太在工廠上班。一家三口離海更近，海浪衝擊岸邊，海的氣勢比《歸鄉》更大，配樂更是反映劇中人內心的波濤，無論如何都阻止不了人生的意外。《當愛不見了》劇中人住在四面環繞窗外景觀的社區裡，孩子失蹤後，媽媽住在男友家，居家環境更是優美，面對一大片山林。然而，這些景觀沒給予劇中人獲得充分的愛，他們都有破碎的事件發生。《纏繞之蛇》男主角尼古拉更因世代居住的房地被具有私心的市長看中而造成憾事。國家始終從蘇聯解體一直到普丁執政以來，實踐表明政權和產權關係問題沒解決。國家始終

在明晰產權上錯位，國家制度干涉產權，產權制度不能得到落實。[5]可以這麼說，俄羅斯具有的天然資源既是世界經濟市場的籌碼，卻也因如何開發與運用天然資源不僅造成既得利益者（掌權者）與人民之間的衝突，也出現新的權力所有制趨勢。薩金塞夫以配樂及浪拍岸的聲音，喻示還沒長大的孩子（人民）是否具有向「父親」（執政者）反擊的能力。

三、歷史

一六九九年，彼得大帝決定以白、藍、紅色作為國家的旗幟顏色。多年來，旗幟顏色的比例一直調整中，現在的顏色是自一九九三年憲政危機以後沿用至今。自一九一七年俄國革命以來，距今二○二○年已走過一白零三年。領土雖大，卻無天然屏障，每有戰役，總會被入侵。正因此造成俄羅斯人以攻為守的戰略態度，不斷擴充領域是為了維生。「蘇聯解體後，俄羅斯一九九三年憲法否定國家意識形態，提倡意識形態多元化，導致俄羅斯思想混亂，面臨國家認同和基本價值觀的危機。普丁當選總統後，高舉

5 那傳林，〈政權與產權關係視角下的俄羅斯社會變遷〉，《西伯利亞研究》，第四○卷第六期，二○一三年十二月。

俄羅斯大旗，重塑俄羅斯國家意識型態。」[6]二〇一六年普丁上電視頒獎時，問了得獎的九歲孩童：「俄羅斯的疆界到哪裡為止？」孩童回答：「俄羅斯和美國的邊界到白令海峽為止。」普丁補充解釋：「俄羅斯的邊界沒有止境。」這是俄羅斯人予外界的「刻板」印象：具戰鬥力的民族。「紅色」亦是俄羅斯的精神，而有「紅色革命」、「紅色主義」的詞彙產生。位於莫斯科的公共著名廣場名為「紅場」（Красная площадь）。Красная意指「紅的」、「美麗的」。《當愛不見了》十二歲男童身穿暗紅色外套走過小學學校穿堂大門，穿堂上方高掛了一面國家旗幟，自上至下的三種顏色正是白色、藍色、紅色。當男童獨自走到森林裡，撿起樹洞邊一條白與紅色相間的彩帶。藍色於此消失了，如若以一般對顏色的分類解釋，是海闊天空與自由。男童身穿的這件暗紅色外套是他「失蹤」當天所穿的外套。《歸鄉》的爸爸所開的車子是暗紅色。**這兩名角色**，最終都沒返回到家裡。十二歲男童有名字，叫做阿留夏；《歸鄉》的爸爸**始終不見**他的名字，而是被呼喚為「爸爸」。「爸爸」。《歸鄉》教導安德烈與伊凡面對搶劫者該回擊《纏繞之蛇》[7]男主角尼古拉面對太太與律師好友發生婚外情，薩金塞夫以「畫外」（off camera）[7]處理尼古拉忍不住跑去瀑布毆打律師好友，但他無法毆打、無法對抗擁有強

6 張欽文，〈普京時代俄羅斯國家意識型態的重塑〉，《江蘇社會科學》，二〇一五年第二期。

7 毆打與被毆打的人不在現場，而是以其他方式表現畫面外所存在的劇情。

橫勢力的市長，也無法對抗以硬梆梆語口述好幾分鐘法條、嘴巴不曾停歇的法庭執法者。《當愛不見了》阿留夏更是沒有能力回擊任何人，因為棄他不顧的是自己的親生爸媽。普丁說過：「沒有實力的憤怒毫無意義，一旦遭人欺負，瞬間就應回擊。」在這三部薩金塞夫的電影裡，可以見到俄羅斯男人對於憤怒與回擊的反應。而今，普丁在二○一八年第四度當選總統，被抗議的人民比喻為「現代沙皇」。那麼，他執行憲政民主的同時，又得在全世界（尤其是西方世界），以及俄羅斯領土的嚴防上，做出強振俄羅斯過去的強權形象。

普丁已成為繼史達林之後，在位最久的執政者。針對俄羅斯人傳統上尋找救世主的想法，普丁曾說：「我不是什麼救世主，而是俄羅斯的一名普通公民，我的感受同俄羅斯任何一位公民的感受是相同的。」究竟普丁會成為（或者已是）「現代沙皇」嗎？尤其普丁主張的「主權網路法」於二○一九年一一月一日生效，執行後，自外於全球的國家網路，對於俄國本身或是俄國與世界其他國家的關係有其影響，值得關切。

薩金塞夫設定《歸鄉》的小兒子伊凡的個性缺乏安全感，對於爸爸的身分有具有質疑心。伊凡反抗父權，雖不能親手打倒父權，卻也一路試圖打擊「父親」的威權。只要「強權者」存在，想必薩金塞夫依然會以作品探討，父與子執強執弱不僅是代表俄羅斯男子的形象，即使不是對立問題，也會是捍衛國族的議題。「俄羅斯是一個會說『不』

的大國，並重申他不會放棄自己的盟友，這點會與『改革』時期的蘇聯相反，它正是因為放棄太多而導致解體。」[8] 至於販賣與吸食毒品的世界性毒品問題，勢必會影響至孩童，這在薩金塞夫的作品裡還沒見到探討。

綜觀以上所研究薩金塞夫的電影，觀眾透過銀幕去看這些角色與劇情；導演透過劇本與攝影機的鏡頭拿捏所要陳述的世界；劇中演員（尤其是主要角色）得去臨摹劇中人的心情；其他就像是個更大的窗口，由大自然的景色與音樂層層建構整齣電影所要傳達的內容，再從內容引申出當地或該國的地理歷史，聚焦於俄羅斯是否能「回歸」值得人民驕傲的歷史。既然一九九一年十二月蘇聯解體是敲醒俄羅斯帝國崩動的開始，到了二○一八年，多次入選美國《富比世》（Forbes）雜誌全球最有影響力的普丁會帶領俄羅斯人做哪種「回歸」。

於是，再返回來看薩金塞夫於《歸鄉》及《纏繞之蛇》裡，都有聖經的經文與圖片。究竟俄羅斯在蘇聯解體後，會走向什麼樣的世界位置，國家本身與東西方的抗衡，再到自身國家因領土，也因自然資源而面臨多樣的挑戰。當普丁說：「**給我二十年，還你一個強大的俄羅斯。**」[9] 這是薩金塞夫身為俄羅斯公民，也是身為藝術家所要藉著作

8 同前註，《普京傳》，頁二〇四。
9 二〇二〇年三月十二日與三月二十七日後註：普丁幾年前對俄羅斯人民說過：「給我二十年，還你

品以良心看待本身國家發展的喉舌之器，倒是，在這點上，普丁並沒有以他可以影響的「權力」扼殺[10]作品去參與世界影展，觀眾可以從作品透露的訊息與新聞中的俄羅斯做比較與研究。

蘇聯解體後，最大的衝擊是「國家認同」（亦即身分認同與新身分的確認）。《歸鄉》的伊凡口口聲聲反問爸爸：「你是誰？」以及安德烈被爸爸連續打巴掌後，趴在海灘邊怒氣地喊：「你殺了我吧」；伊凡雙手舉刀怒罵爸爸：「你敢碰他（安德烈），我就殺了你。」。父與子的衝突，經過「斷裂」（高塔上的階梯）與意外的死亡，兒子們發自內心地喊出：「爸爸、爸爸」。回歸於認同眼前看到的這位爸爸，但爸爸隨即淹沒入大海裡。「爸爸」，也就是旅途的帶領者消逝，安德烈扛下新一代的任務，回家後，會是什麼局面與轉變，如歷史，依然是變動中。維根斯坦[11]認為不能言說而出的，是最

10 一個強大的俄羅斯。」他成為繼史達林之後，在位最久的俄國領導人，已逾二十年。近日修憲成功，可續任總統。本擬於四月二十二日公投，因影響全球的新冠病毒（COVID-19）疫情，而使得公投日期延後，若公投通過，可續任至二〇三六年。在普丁執政下，太空防禦系統超越美國的部署；俄國與中東的關係改變中；又簽著批准了俄國在二〇三五年前與北極的軍事政策，正在組織海岸防衛系統。
伊朗導演賈法爾‧帕那希（Jafar Panahi）拍攝的多部影片，不僅被伊朗政府禁止上映，二〇一〇年被下達二十年不可製作、拍攝、編劇、導演電影，不可接受媒體採訪，也不可離開國境。

11 Ludwig Josef Johann Wittgenstein（一八八九─一九五一），奧地利哲學家，在第一次世界大戰中志願

為神祕的事物，因為這些事物已經超越語言的界線與世界的界線。面對神祕事物，人們只能保持沉默。《歸鄉》的爸爸不說明他過去到了哪、沒讓兒子們知道他的旅程裡有件重要的事——取出那只神祕盒子——而盒子與爸爸同葬於海底，不能言說的如同必然還有沒公開的歷史檔案，還有再也無法增補的父子關係。爸爸不能再開口說話，處於靜止狀態，形同最大的回饋力道，讓安德烈與伊凡大聲喊出：爸爸！

子對父的情感，無論是血緣上的父子關係，或是沒有血緣的父子關係，如夏科萊的電影《小偷》，兒子最終喊著：「爸爸不要丟下我們」。擴大為俄羅斯人民對於國家的感情。至於，《歸鄉》的結局，可比擬於契訶夫劇作的一段形容：

現在才剛剛開始。[12]

似乎再過一會兒，解答就可以找到，到那時候，一種嶄新的、美好的生活就要開始了，不過這兩個人心裡明白，隨著結束還很遠很遠，那最複雜、最困難的道路

12　是二十世紀最有影響力的哲學家之一。

劉華夏（Василий Михайлович Крюков，一九六二—二〇〇八。出生於蘇聯時期的莫斯科，去世於臺灣。是俄國漢學家。）編著，《十九世紀俄羅斯文壇七位大師》，台北：冠唐，二〇〇〇年。

入伍。

▍在托木斯克的契訶夫雕像（留俄學生鄔麗攝影）

參考書目

一、期刊

那傳林，〈政權與產權關係視角下的俄羅斯社會變遷〉，《西伯利亞研究》，第四〇卷第六期，二〇一三年十二月。

辛西亞‧歐芝克，《大圍巾》，《九彎十八拐雜誌》，第七十二期，二〇一七年三月。

周尚文，〈「俄羅斯思想」與俄羅斯社會轉型〉，《俄羅斯學報》，二〇〇二年。

邱珍琬，〈父親缺席──一個男性大學生的經驗〉，《高雄師大學報》，二〇〇八年一月二十四日。

許菁芸、宋鎮照，〈俄羅斯的民主抉擇與統治菁英權力結構變化〉，《東吳政治學報》，第二九卷第四期，二〇一一年。

張欽文，《普京時代俄羅斯國家意識型態的重塑》，《江蘇社會科學》，第二期，二〇一五年。

陳黎陽，《俄羅斯意識形態的重建》，《河北學刊》，第三十二卷第一期，二〇一二年一月。

熊宗慧，《塔可夫斯基的「鏡子」：失語和詩語》，《俄語學報》，第十九期，二〇一二年一月。

劉聰穎，《俄羅斯民族意識：歷史與現狀》，《俄羅斯東歐中亞研究》，第五期，二〇一四年。

Kim Dillon, "The Emerging Identity as Expressed through Russian Art House Cinema" Germanic & Slavic Studies in Review, 2.1, (2013): 1-9.

Lusin Dink, "Andre Zvyagintsev: The Return, The Banishment, Elena - How Fathers Exile Their Children" Istanbul Bilgi University Faculty Of Communication (2014.6): 9-31.

Terence Mcsweeney, "The End Of Ivan's Childhood In Andrei Zvyagintsev's The Return", International Journal Of Russian Studies, 2, (2013).

二、專書

大衛・蘭西（David F. Lancy），《童年人類學》，陳信宏譯，臺北：貓頭鷹，二〇一七年十月。

大衛・雷姆尼克（David Remnick），《列寧的墳墓》（一—五集，共四本），林曉欽譯，臺北：八旗，二〇一四年九—十月。

王介安、李三沖、黃建業、焦雄屏、黃玉珊、周晏子主編，《電影辭典》，臺北：財團法人電影資料館，一九九九年七月。

加斯東・巴什拉（Gaston Bachelard），《水與夢—論物質的想像》，杜小真、顧嘉琛譯，河南：河南大學出版社，二〇一七年一月。

卡蘿・皮爾森（Carol S. Pearson），《內在英雄：六種生活的原型》，臺北：立緒，二〇一七年一月。

以賽亞・柏林（Isaiah Berlin），《俄國思想家》，彭淮棟譯，南京：譯林，二〇一一年一月。

北野武（きたの たけし），《全思考：吧台旁說人生》，臺北：新經典，二〇一七年九月。

史鐵凡・休維爾（Stphane Chauvier），《什麼是遊戲？》，蘇威任譯，臺北：開學文化，二〇一六年十二月。

弗里茲・李曼（Fritz Riemann），《恐懼的原型》，楊夢如譯，臺北：商周，二〇一七年九月。

托爾斯泰（Лев Николаевич Толстой），《三死：托爾斯泰中短篇小說選》，上海：三聯，二〇一四年九月。

安娜・葛瑞爾（Anne Garrels），《普丁的國家：揭露俄羅斯真面紗的採訪實錄》，臺北：馬可孛羅，二〇一七年四月。

米爾頓（John Milton），《失樂園》，劉怡君改寫，陳彬彬圖片解說，臺中：好讀，二〇一〇年八月。

坎伯（Joseph Campbell），《神話的智慧》，李子寧譯，臺北：立緒，一九九六年。

杜明城，《兒童文學的邊陲、版圖、與疆界—社會學與大眾文化觀點的探究》，臺北：書林，二〇一七年三月。

余德慧，《生命史學》，臺北：心靈工坊，二〇一三年十一月。

李明濱，《普京傳》，臺北：亞太，二〇〇四年十月。

克里希那穆提（J. Krishnamurti），《最初與最後的自由》，胡洲賢譯，臺北：立緒，二〇〇六年。

法蘭茲・卡夫卡（Franz Kafka），《卡夫卡變形記》，李毓昭譯，臺中：晨星，二〇〇三年七月。

埃里希・奧爾巴赫（Erich Auerbach），《摹仿論》，吳麟綬、周新建、高艷婷譯，北京：商務印書館，二〇一四年五月。

畢恆達主編，《家的意義》，臺北：五南，二〇〇〇年十二月。（出自《應用心理研究》季刊，第八期，二〇〇〇冬。）

理察・大衛・普列希特（Richard David Precht），《我是誰？—如果有我，有幾個我？》，錢俊宇譯，台北：啟示，二〇一七年十二月。

渠敬東，《啟蒙辯證法》，曹衛東譯，上海：上海世紀，二〇一二年。

麥可・漢波格（Michael Morpurgo），《柑橘與檸檬啊！》，臺北：小魯，二〇〇八年十二月。

屠格涅夫（Иван Сергéевич Тургéнев），《父與子》，謝芸慈譯，臺北：希代，二〇〇〇年。

普希金等多位俄羅斯詩人（Пýшкин等多位俄羅斯詩人），《我倆並非無故相逢》，歐茵西譯，臺北：櫻桃園，二〇一八年二月。

齊克果（Søren Aabye Kierkegaard），《恐懼與顫慄》，肖津譯，北京：華夏出版社，一九九九年。

瑞斯札德・卡普欽斯基（Ryszard Kapuściński），《帝國：俄羅斯五十年》，胡洲賢譯，臺北：馬可孛羅，二〇〇八年十月。

劉華夏（Василий Михайлович Крюков）編著，《十九世紀俄羅斯文壇七位大師》，臺北：冠唐，二〇〇年。

蓮娜・穆希娜（Lena Mukhina），《留下我悲傷的故事：蓮娜・穆希娜圍城日記》，江杰翰譯，臺北：大塊，二〇一四年五月。

德・安・沃爾科戈諾夫（Дмитрий Антонович Волкогонов），《斯達林：勝利與悲劇》（共三冊），張慕良等譯，北京：世界知識，二〇〇一年。

盧卡奇（György Lukács），《小說理論》，楊恆達編譯，丘為君校訂，臺北：唐山，一九九七年。

歐文・亞隆（Irvin D. Yalom），《叔本華的眼淚》，易之新譯，臺北：心靈工坊，二〇〇七年八月。

蕾恩・柯挪（Raewyn Connell），《性／別的世界觀》，劉泗翰譯，臺北：書林，二〇一一年六月。

Birgit Beumers, *A History of Russian Cinema*, United Kingdom: Berg Publishers, 2009.

David Buckingham,《童年之死》，楊雅婷譯，臺北：巨流，二〇〇四年十一月。

Rollo May,《焦慮的意義》，朱侃如譯，臺北：立緒，二〇二〇年二月。

S. A. 阿烈克謝耶維奇（Svetlana Alexandravna Alexievich），《二手時間》，呂寧斯譯，北京：中信，二〇一六年一月。

S. A. 阿烈克謝耶維奇（Svetlana Alexandravna Alexievich），《我還是很想你，媽媽》，晴朗李寒譯，臺北：貓頭鷹，二〇一六年九月。

Vicky Lebeau,《佛洛伊德看電影》，陳儒修、鄭玉菁譯，臺北：書林，二〇一二年一月。

三、電影（依電影名筆畫排序）

《十二怒漢：大審判》，尼基塔・米哈爾科夫（Nikita Mikhalkov），二〇〇七年。

《小偷》，帕維爾・夏科萊（Pavel Chukhray），一九九七年。

《父子迷情》，亞歷山大・蘇古諾夫（Aleksandr Sokurov），二〇〇三年。

《尤里西斯生命之旅》，泰奧・安哲羅普洛斯（Θόδωρος Αγγελόπουλος），一九九五年。

《永遠的一天》，泰奧・安哲羅普洛斯（Θόδωρος Αγγελόπουλος），一九九八年。

《史達林死了沒》，阿曼多・伊安努奇（Armando Iannucci），二〇一七年（臺灣於二〇一八年放映）。

《永遠的莉莉亞》，魯卡斯・穆迪森（Lukas Moodysson），二〇〇二年。

《伊凡的少年時代》，安德烈・塔可夫斯基（安德烈・艾森耶維奇・塔可夫斯基・Андрей Арсéньевич Таркóвский），一九六二年。

《艾蓮娜》，安德烈・薩金塞夫（Андрéй Петрóвич Звягинцев），二〇一一年。

《安娜・卡列尼娜》，喬・萊特（Joe Wright），二〇一二年。

《為愛起程》，邁克爾・霍夫曼（Michael Hoffman），二〇〇九年。

《浮世一生情》，貝爾納・羅絲（Bernard Rose），一九九七年。

《哭泣的沙皇》，維塔利・緬里尼可夫（Виталий Мéльников），二〇〇五年。

《烈日灼身》，尼基塔・米哈爾科夫（Никита Сергéевич Михалков），一九九四年。

《送信到哥本哈根》，保羅・費格（Paul S. Feig），二〇〇三年。

《消失在地圖上的名字》，鮑里斯・赫列勃尼科夫／阿列克謝・普斯科帕里斯基（Boris Khlebnikov / Aleksei Popogrebsky），二〇〇三年。

《惡童日記》，亞諾斯・薩茲（János Szász），二〇一四年。

《悲傷草原》，泰奧・安哲羅普洛斯（Θόδορος Αγγελόπουλος），二〇〇四年。

《尋找天堂的3個人》，安德烈・康查洛夫斯基（Андрéй Сергéевич Михалкóв-Кончалóвский），二〇一六年。

《尋找幸福的起點》，安德烈・克拉夫庫克（AndreiKravchuk），二〇〇五年。

《裂愛》，坎特米爾・巴拉果夫（Кантемир Балагов），二〇一九年。

《第四公民》，蘿拉・柏翠斯（Laura Poitras），二〇一四年。

《創世紀》，亞歷山大・蘇古諾夫（Aleksandr Sokurov），二〇〇五年。

《殘酷的溫柔》，謝爾蓋・洛茲尼察（Сергíй Володимирович Лозниця），二〇一七年（臺灣於二〇一八年放映）。

《塞瑟島之旅》，泰奧‧安哲羅普洛斯（Θόδωρος Αγγελόπουλος），一九八四年。

《愛在波蘭戰火時》，安德烈‧華依達（Andrzej Wajda），二〇〇七年。

《當愛不見了》，安德烈‧薩金塞夫（Андрей Петрович Звягинцев），二〇一七年（臺灣於二〇一八年放映）。

《戰場上的小人球》，卡拉斯‧哈洛（Klaus Härö），二〇〇五年。

《歸鄉》，安德烈‧薩金塞夫（Андрей Петрович Звягинцев），二〇〇三年。

《霧中風景》，泰奧‧安哲羅普洛斯（Θόδωρος Αγγελόπουλος），一九八八年。

《蘇聯一九九一》，謝爾蓋‧洛茲尼察（Сергій Володимирович Лозниця），二〇一五年。

《纏繞之蛇》，安德烈‧薩金塞夫（Андрей Петрович Звягинцев），二〇一四年。

附錄

收錄本書專論「輯一」提及的：《歸鄉》、《當愛不見了》、《第四公民》、《惡童日記》、《計程人生》，這些篇章皆來自影片上映期間內刊於「幼獅文藝雜誌」、「人間福報」吳孟樵的影評專欄。

*另收錄吳孟樵不同於以往影評的分析撰寫：伊森‧霍克主演的《超時空攔截》原短文刊於《幼獅文藝雜誌》，另以精神分析論述「你是誰」／「我是誰」延伸為長文，受邀刊於《鹽分地帶文學雜誌》（二〇一八年九月號七六期）「青年分裂時代，還是時代分裂青年？」的專題。

《歸鄉》——高塔

父親，在家庭中的地位常處於既重要又模糊的地帶。他可能是經濟支柱、流浪者、施暴者、精神象徵……等等。

俄國電影《歸鄉》（*Возвращение*）：失蹤多年的爸爸突然返家，樣貌嚴肅兇惡、言詞冷漠霸道，執意要帶兩個兒子出門。長子安德烈孺慕之情溢於言表；幼子伊凡看似膽小，卻很固執，與素未謀面的爸爸常鬧彆扭。劇情集中在父子三人短暫的荒島之旅，這段旅行一點都不溫馨浪漫，衝突與內在的不安像一根引爆線被埋入沙土，悲劇的發生是必然，讓人震撼於這樣的戲劇張力。

看似凶蠻的爸爸為了勸解伊凡步下高塔而摔死。兄弟倆合力將爸爸的身軀搬上小舟，他們還來不及登船，眼看小船離岸漂流，倔強的伊凡首度發自內心焦急地喊著：「爸爸」。他們不知船上還藏著爸爸剛從荒島挖出深埋的祕密盒子，盒子裡究竟藏著什麼？如同爸爸當年為何離家多年，又為何突然返家一般，無法解。

導演安德烈‧薩金塞夫將原本是同一生命體的人置於同一時空，再讓他們各自體嚐屬於自己的生命經驗。好比這對兄弟齟齬時團結，甚至在荒島上約定輪流寫日記。我們可以猜度日記的筆法與內心流動的情感截然不同。

極簡的故事，卻飽含深沉的寓意，隨著觀影人的生命情調，與影片一同進入無人島域，引出深長的嘆息。影片推出後，獲得威尼斯影展金獅獎及最佳新人導演獎。遺憾的是，飾演安德烈的少年演員竟在此片開鏡一週年，跳水溺斃於電影裡他曾跳水的湖泊附近。大意，使生命脆弱，也使本片更為凸顯人生總有難以補綴的遺憾。

是我很難以忘懷的俄國片之一。

《當愛不見了》——仰望飄飛的彩帶繫住、卡住

我總覺得「十二」對於俄羅斯導演安德烈‧薩金塞夫必有其意義。他第一部電影《歸鄉》，設定的是爸爸有十二年沒返家，且他作品中的孩童多為十二歲。

他的新片《當愛不見了》（Нелюбовь），一開始，導演就告訴我們「孤單」的十二歲男童Алёша獨自在樹林裡，將一條彩帶往上拋，攀緣在樹枝間，彩帶飄著。水，依然是薩金塞夫慣用、喜歡運用的場景象徵。窗影的鏡頭運用法，都可讀到他一貫的風格：一種冷冽，讓我們逐一遍視，卻又始終保持某種距離。因為情感太濃，將會破壞接下來觀眾所要感受與控訴的層面。

男童的爸媽剛離婚，各有新歡。爸爸（曾演出薩金塞夫的《纏繞之蛇》）的年輕女友已懷孕，很愛黏著爸爸。媽媽成天滑手機、重視自己的打扮。與前夫怒目鄙視，打從心底厭惡前夫。她的新歡多金且會專注地凝視她。

這個家還在出售中，爸爸暫時同住。未來售屋後的所得款是爸媽各取一半。至於孩子呢？他們互相推諉責任，且推諉的說法被深夜還沒睡，躲在門後牆邊的男童聽到，男童無助的哭泣，還止住自己的聲音。那是比悲痛還深沉的痛與傷。於是，他「失蹤」了！

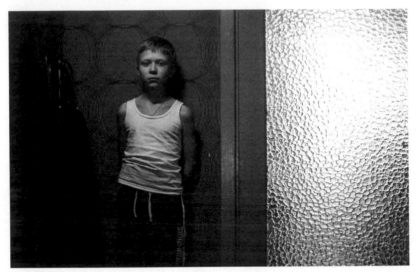

（海鵬電影提供）

失蹤，是想引起爸媽注意？或是把自己丟失離開世間？電影沒給出「答案」，薩金塞夫讓劇情的運作在於警察、搜救人員，以及爸媽尋找的過程。

幾組家庭關係中，觀眾可見到爸爸的新女友與自己的媽媽，母女倆情感和睦。

反觀 Алёша 的媽媽與外婆這對母女是充滿怨恨與逃離的惡性循環。外婆嫌惡女兒的婚姻，反感斥言，甚至是對自己的人生都有獨斷的安排。

媽媽多金男友的住處，面對的是蒼茫天色與林木圍繞的景觀。唯有此時，媽媽像個溫柔也充滿愛的女子。她對男友分析自己當年因懷孕，也因為想離開原生家庭而結婚。她不愛兒子，甚至是在產下兒子後沒有分泌乳汁。這段對

白，在雪景中，更顯這位媽媽無愛的心情。雖然這些對話，兒子不可能聽到，但由觀眾來「接聽」更顯意味深長。

警方說明辦案的法則，建議由協調會組成的二十四小時志工擔任的救難隊員協尋，志工滿山林的尋找，以「呼喊」的方式叫喚Алёша。無影無蹤啊，連他日常得行經的街口監視器都沒拍下他的任何身影。

當爸媽接獲通知趕往停屍間，掀開被單的瞬間，媽媽的表情是多層次的，令觀眾的心一跌再跌，可以滾跌得噗通見到「心」失了依據點。媽媽哭著說：「我兒子的胸口有痣，這不是他。」協調會幹部表示：「會再去驗DNA，因有些人拒絕相信。」當這個空間裡的活人只剩爸爸時，鏡頭讓爸爸蹲住污漬的牆角掩面哭，哭出聲音。相較於爸媽的失責與無愛，導演給予救難志工非常正面與專業的描述。

爸爸有了剛會站立的「新孩子」，髮色與失蹤的兒子一樣是金髮。爸爸的「心」顯然失魂了，無法安然地哄抱哭鬧的幼童。媽媽住在景緻優美的房子踩踏著健身器，運作身體機能，眼神堅定卻也無魂。

鏡頭又是美得令人屏息的山林──白、淨。男童曾經拋上樹枝的彩帶：長長的飄動！如觀眾還記得一開場時的畫面，至此，當會更為鼻酸。

婦女在蘇聯文化中有重要的象徵地位，也就是母親的地位，尤其是兒子的母親。

於是，在俄羅斯，祖國稱為「motherland」。從導演鏡頭裡敘述的「故事」或說「事件」，是包覆家庭裡的殘破記憶。薩金塞夫心底必然有個空缺：爸媽在他四歲時談離婚，要他選擇跟誰住。爸爸在他五歲時離家，從此成為「陌生人」。如同《歸鄉》裡的爸爸對於兩兄弟來說，就是陌生人。

由於薩金塞夫的作品都與「家庭」、與「親子」有關。更大的背景是與社會、政治、國家相關。影片多次顯示當時是二〇一二年，次年後，協尋失蹤兒的海報宣傳單仍在街頭，單子上的日期是二〇一二年十月十日。二〇一二年十月是普丁六十歲生日，具有俄羅斯克里姆林宮對於領導人六十歲的傳統歷史意義。薩金塞夫自拍片以來，俄羅斯的領導人是普丁，可以從作品看到他對於俄羅斯政治的觀感，幸而沒有遭到俄羅斯政權的阻難，作品才能在國際間被看到。他以《纏繞之蛇》批判政府，也以一張張被取下的蘇聯、俄羅斯各時代接班人鑲框的照片寓意。是他幾部作品中最大的批判聲。

家庭，果然是薩金塞夫作品的重要主題。他說：「家庭關係本身就是一個戰場，同時也是遊樂場」。

（海鵰電影提供）

◆電影的啟示：

　　得細心地注視，片中反映了烏克蘭戰爭與塔吉克人民生活的苦境。也反映資本主義和後共產主義時代下，如何影響了俄羅斯人的生活。薩金塞夫認為那是「缺乏同情心」。片中的配樂是單音敲擊聲，用以控訴父母對子女無愛的傷害有多深。

《第四公民》——揭秘

　　史諾登事件，反映與揭發的不只是美國英國的竊聽案件，更是如絲如縷、錯綜糾結地延展政治詭譎、情報搜集、人身安全、資源掠奪、新聞道德、社會正義……的種種議題。

　　《第四公民》（CITIZENFOUR）獲得二〇一五年美國奧斯卡最佳紀錄片，導演蘿拉・柏翠絲（Laura Poitras）自從美國九一一事件後，已拍攝關於伊拉克戰爭、位於古巴的美國軍事基地，以及這部影響巨大的紀錄片。

　　艾德華・史諾登（Edward Joseph Snowden）將他任職於國安局期間，參與祕密網路監視工作，本應於二十幾年後才能解密的「稜鏡計畫」，以「第四公民」為稱號，主動聯繫蘿拉與專欄記者格倫・格林沃爾德（Glenn Greenwald）。於是，產生這部節奏緊密，很具張力的紀錄片：投入不只是別人的世界，也是交織彼此的公領域與私領域。

　　究竟，隨著科技網路的興盛、路面四處的監視器材、多數人不可或缺的手機與電腦，不僅是國際領袖、富商巨賈會被監視，所謂的「一般人」也在監視範圍內。這樣龐大的監視系統，在隱私權難以全面獲得保障下，產生的問題比我們所能想像得更嚴重更複雜。

史諾登（左）與記者格林沃爾德（右）（海鵬電影提供）

史諾登始終強調：「揭開這事件，不是以自己為中心，而是希望媒體能以此事件為主。」他表現得勇敢無畏，但也能感受他似將崩潰，逐日地顯現黑眼圈。

將詭譎的政治立場與新聞媒體交叉使得當，是他們成功揭發此案件很大的關鍵。

史諾登找上美國與英國的資深記者密談，他們在香港的飯店裡拍攝與談論此事。史諾登在遭到美國發出逮捕令時，早由香港轉到俄國，由俄國給予政治庇護。這樣的情資密案，凶險與重大關聯比一般商業間諜、軍事情報影片更為扣緊人心。

最讓我印象深刻的是美國記者格林沃爾德。他擁有律師身分，專業於新聞工作，還能講流利美妙的葡萄牙語，同性愛侶是巴西人。格林沃爾德的外貌似一般電影裡會看到

的國安局、中情局探員。他很聰明，提問總能深入核心，面對媒體時，分析事件很流利很迅速，邏輯與整合力驚人。也懂得如何在適當時機發表事件，而不傷害揭密者。**這是真正的新聞人應具有的專業度、敏感度、承擔度與正義感。不難看出他的言論及著作對世人的影響力，獲得普立茲獎實至名歸。**

對於這樣的頂尖新聞記者，讓我聯想到也曾獲得普立茲獎的美國記者大衛・雷姆尼克（David Remnick）。雷姆尼克以他的新聞素養、語言能力、歷史深度，書寫一系列關於俄國各時代下，最高領導者的成長與他們統治下的政爭、人民的看法……，簡直比一般小說精彩、令人悸動不已。

正義感與歷史觀，正是出自於思考的著眼點與態度。

《計程人生》——在伊朗街頭看人生百態

以創作為人生目標的電影導演，被國家宣判二十年不能以任何電影形式創作，這反映的是什麼？是極權？是國家強烈的宰制機器，決定一個人可以做什麼、不能做什麼。

伊朗導演賈法爾‧潘納希因反政府宣傳，被政府軟禁，且不能拍片。他以小黃（計程車）行繞街頭載客。客人們可以隨意搭載共乘。他在車內裝置最簡便的攝錄影機器，鏡頭可以對著客人、對著自己、轉向車窗外。每個上車的人無論是與「司機」潘納希聊天，或是乘客們彼此抬槓，從他們的話題裡，可以知道他們的各式身分。

一個多小時的時間內，對談看似散漫，鏡頭時而切換。以強盜維生者，對於偷竊者，覺得不能輕饒。這論點很有意思，每個人看事情的角度就如同社會基石，各有立點。車禍受重傷的丈夫，不顧受傷流血的難受狀態，堅持立遺囑，以「司機」潘納希的手機錄下遺言，他的財產必須保障太太可以受繼承。這些都顯示女權的薄弱，以及男性在社會地位的強勢主導。可喜的是，仔細觀察，可以從被宣布暫時不能為人辯護的女律師的言談，及導演的小姪女慧黠伶俐，善於與導演辯論的口齒來看，女性在伊朗仍有可觀的未來性。

有錢人被偷盜，心軟不敢報警，怕偷賊被處以重刑判死。以強盜維生者，對於偷竊者，

當這部《計程人生》（二〇一五）被悄悄運至國外，在二〇一五年大獲柏林影展金熊獎、影評人費比西獎，身為編導的潘納希當然不可能出國領獎，改由他的小姪女代領講，這位可愛聰敏的女孩，上台時不禁熱淚盈眶。我們再回頭看看這小姪女在片中也是拿著照相機，要拍攝老師說的學校報告。老師說必須拍攝沒有「陰暗面」的題材。當她看到街頭小男童，撿拾一位正在拍婚紗照的新郎掉落的紙鈔，她堅持要誠實，她要「改變」她所拍到的紀實狀態。請男童必須把錢歸還給新郎，她願意給他五元當報償。男童說：「要我以五十元換取五元？我只想把錢帶給我爸爸。」

整段車程，在導演與小姪女一起下車尋人時，車子遭到竊賊破壞「光顧」。畫面倏地一片黑。劇情停在此處，傳達的社會狀況讓人啞口且傳神。

二〇一五年金馬影展「大師饗宴」單元安排了這部片，乍看是紀錄片形式，其實是經過編寫拍攝，以一段段的行車過程看貧窮造成的社會問題與民眾的反應。呈現伊朗的政治社會經濟與宗教。不需大成本，以簡易方式達到相當聰明的創作類型。

《惡童日記》——由死而生

二〇一四年金馬奇幻影展開幕片是眾星雲集的《歡迎來到布達佩斯大飯店》，以詼諧的方式，講述了匈牙利人在戰爭下的無奈。我曾去過匈牙利，看四處充滿被侵略過的舊有痕跡、聽他們的歌謠，從歌聲裡，略可感受他們以幽默看待滄桑的歷史。

另一部來自匈牙利的故事……

雅歌塔·克里斯多夫（Ágota Kristóf，一九三五－二〇一一）因二次世界大戰，自匈牙利遠避瑞士，初期以匈牙利文寫詩。童年與哥哥面臨烽火的境遇迎刃終生，直至五十一歲發表首次以法文創作的小說《惡童日記》，引起迴響與重要的文學獎。作家的兄妹情，在小說裡，化身為雙胞胎男童。

由於小說聲名卓著，依小說改編的電影（A nagy füzet）無需多著墨於家變前。影片一開場，溫馨的家庭生活畫面的配樂是冷冽、驚異、準備承受大風暴的氣氛，毫不浪費篇幅作天真的情感敘述。

雙胞胎被送到外婆家。外婆身型壯碩、個性潑悍、言行粗暴，被當地居民稱作「巫婆」。雙胞胎與外婆像是諜對諜，尤其是吃「烤雞」的那兩幕劇情，猶如心戰，硬是要崩毀對方的意志，卻又得以互助的模式相處。這部電影，最搶眼的女演員是這位外婆。

雙胞胎目睹居民、猶太人、德軍、解放軍的多樣慘劇。生死攸關之際，更動所有的生存體系，雙胞胎被迫學習「強者適存」。他們的衣鞋原本是漂亮整潔，到後來是髒污殘破，這點很合理。但，他們的頭髮樣式不變，倒顯得突兀了。

雙胞胎的隨身筆記本，電影畫面以繪本的綺麗風、快速翻頁的數字、動畫的人形剪影呈現。

劇情最終是殘酷的，就像是筆記本在前頁即寫下：「學習殘忍是生命的第一課」。爸爸踩上地雷而死，取決於父子間的對話、取決於雙胞胎不得不殘忍。這也是他們在戰爭中設定學習的最後一課：**「分離」**。他們可以戰勝疼痛、飢餓、寒冷。他們不怕身體的痛，卻懼怕兩人分離。雙胞胎從不分離，此時，是學習分離。

說：再見。

攔截你，是為了遇見我——小論《超時空攔截》

「時間一直在改變我們，而我們在時空裡穿梭。」

美國硬科幻作家羅伯特・海萊茵（Robert A. Heinlein，一九〇七──一九八八）被譽為科幻先生，在一九五九年出版的短篇小說《All You Zombies》，以時空旅行的概念建構一個精神科學的探究：我要追蹤（狙擊）一個惡棍、我要找到毀了我的人。如果有人告訴你：「我把那個毀了你一生的人放在你面前，我能保證你不必承擔罪責，你會殺了他嗎？」我是你我是我、我愛你、我想你、我究竟是怎麼來的⋯⋯。這些，無非都是找到「我是誰」。如果可以重新開始，我（我們）有沒有選擇的機會或是權力？

事件沒有起點與終點，彼此像是對方的軸心點，畫個圓，互為影響。伊森・霍克（Ethan Hawke）多次穿越時空來到曾被傷害的關鍵日期、關鍵時刻，能不能扭轉事件不發生？看似可以選擇的「機會」，結局終究是什麼？

這篇小說由德裔澳洲籍同卵雙胞胎兄弟斯派瑞格（Spierig）編導為電影《超時空攔截》（Predestination），雖被歸類為科幻片，不以特效作為賣弄點，而是內在多富哲

（采昌國際多媒體提供）

思，甚至是相當悲傷。搜捕者、犯案者的相遇都是「設定」，是自己與自己相遇的過程。從霍克飾演的酒保，再到莎拉・史努克（Sarah Snook）飾演Jane與變性後的John，甚至是回溯到棄嬰Jane的出生歷程。更適合以心理驚悚電影分類。

片中有幾項充滿寓意的象徵物：

（一）**背影與地面的反影**：開場是霍克戴著帽子的背影，他的兩手各提著不同形貌的箱子走入車站大廳，大廳地面潔亮地剪影出人形。鏡頭隨著這背影步入地下室，地下室暗黑，他取出箱子，槍聲大作、痛苦的喊叫聲響起，霍克的臉燃起大火，另一個霍克將時間儀器推給帽子已遺落地面的霍克。

（二）**時間儀器**：提琴盒在早期的情報戰裡是武器，在此是設定跳躍時空的重要工具。

（三）**鏡子**：霍克在爆炸案中被毀容後，經過七年多次的整形，聲帶與容貌與以前不同，眼睛變形，但仍具視力。腦袋上大大長長的傷口縫線像是被切開的腦門（這容貌很像之後的漫威系列電影《死侍》，Deadpool）。鏡子是照見自己與遺忘自己的心理檢視器。當史努克飾演的John在酒吧裡對霍克訴說人生故事時，說起自己童年時會照鏡子，日後不再照鏡子，也不再記得自己曾有的長相，只依稀記得「感覺」。甚至是出現

（采昌國際多媒體提供）

這樣的情緒：

「當我看到鏡子裡的自己，我感到恐懼。」霍克帶John返回過去，遇見史努克飾演的Jane。John不得不對Jane驚呼：「妳跟我想像得不太一樣。妳很漂亮！」John與Jane相談投契，戀上彼此，並且生下一女，女嬰就是Jane，而後女嬰被竊失蹤，成為後來被迫變性的John。霍克在旁觀看John與Jane的約會，告訴John：「我也愛她（Jane）」；告訴John必得離開現場繼續去尋找炸彈客。也告訴John：「你已知道她是誰，而且也明白你是誰了。也許你已準備好知道我是誰。」他們都是同一人呀！

（四）打字機：充滿懷舊風的打字機在敲打英文字母中，彈跳感猶如時間

《歸鄉》的親子關係與俄羅斯文化：這位導演，讓我想起我爸媽　　200

儀器。隨著打字的內容是帶回自己的記憶？還是把記憶推向無限擴充的時間深淵？霍克

在古董家具店買下這台打字機時，與女店員說：「我只想感受那股逝去的傷感。」

劇情的時間軸（表五）跳躍在不同的時間空間，這些都來自霍克的破碎記憶，他追

索傷害世人的炸彈客，而炸彈客認為自己解救了史多的人。

澳洲籍女星史努克短髮的男裝模樣像極了李奧納多‧狄卡皮歐，眼神與演技詮釋

飽經磨難與心靈堅毅的兩性性格，實在是這部片成功的很大因素。她飾演的角色曾是女

性，生育女兒後，在不被事先告知的情況下，被醫生將她的身體與法律身分變為男性。

她希望從事時空探員的希望破滅而走上專寫兩性關係的作家，筆名是「未婚媽媽」。表

面上，是史努克幫助霍克穿越時空找到炸彈客。實際上也是霍克幫史努克找到毀滅她一

生的人。毀滅她的不是別人，而是她（他）自己。當年，她（他）愛上自己、生下自

己、離開自己、槍殺自己……每一個重要時間點的關鍵人物都是自己。

霍克飾演攔阻炸彈客的時空探員，抱著時間儀器跳來跳去往返不同的時間地點。

他真是個沒有歷史、沒有家人、沒有過去的人？當觀眾看到他對著早期的打字機完成書

稿，署名是Jane，又塗改成John，站起身，半裸半掩的上身特徵是史努克被改造為男性

後的身體。再至片尾，他對著鏡頭說：

「遇見你是我生命中最棒的事。我太想念你了！」

這是不少小說或電影會有的詞句，在此，隨著片尾曲音真是壯麗又淒美呀。想念自己的過去、想念可以愛戀的對象、想念執著的目標……期待人生有過愛與被愛的記憶。

「愛」是此片強調的人生目標。

無法跟著劇情穿越時空的觀眾，大致可明白影片藉著幾段對白、幾個冷笑話探討蛋生雞？還是雞生蛋？以及，霍克說自己是「公雞」，也說明了這是蛇食尾巴的故事。甚至是告訴你，他有心理疾病、記憶破碎、情緒波動、抑鬱症發作。劇情中的重要人物都是同一人，包括與他對話的史努克，也包括霍克以多槍轟掉與他長得一樣的人物。

這名他誓言追緝的炸彈客fizzle bomer，是注定沒成功過的炸彈客。觀眾會將霍克這角色視為思覺失調者、多重人格者。當我第二次看此片時，大膽假設，卻也循線出這名人物是患了「解離症」（Dissociative Identity Disorder，簡稱DID）。至今，我還沒看到過對這部電影角色的解離症評析，於是，我更為專注地探索人物症狀，也更為佩服原作者海萊因對人物的設定，以及，對於腦部記憶與失憶的探討。

解離症是面對龐大壓力或創傷的一種調適機制，特徵是失去記憶、感覺，與自身或周遭環境無法連結。五種主要症狀是：失憶（amnesia）、自我感喪失（depersonalization）、現實感喪失（derealization）、身分認同混淆（identity confusion）、身分認同轉變（identity alteration）。

（采昌國際多媒體提供）

劇中的Jane不知自己的身分，在孤兒院長大，她孤傲聰敏，面對挑釁她的人，她毫不手軟地可以擊敗對方。對於談戀愛或性慾的事，她刻意壓低慾望，連自己都不知道體內藏了兩性的器官，竟在生育後被迫切除女性器官而置換上男性器官，且日後還有了「子彈」的能力，能夠讓女性受孕。Jane愛上了一名與她想法一樣的人，此人卻在春風一度後，消失！從此，她想找到毀了她一生的人。當時空跳回過去，無論是身為Jane或John，震驚與愛戀不可分。就像是近片尾，留長髮的炸彈客（較年長的霍克）看見霍克時，對他說：「你的氣色看來真好，我很想你。你造就了我，我又造就了現在的你。」當霍克對著

年長的炸彈客霍克說：「我絕不會變成你。」炸彈客霍克說：「你應該『再一次愛上我』。」

斷裂的自我感，讓霍克的內在世界產生身分認同混淆；對於外在世界產生身分認同轉變；對於時間產生失憶。劇中的醫生以及他的「上司」，都提到他因為多次穿越時空而對記憶產生損傷。究竟這角色是否因穿越時空而產生失憶，又產生身分認同問題，是件弔詭的蛋生雞，或是雞生蛋的循環結構。為了避免記憶裡的受傷事件浮現、為了避免再次受傷害、為了對抗焦慮與恐懼，解離症患者創造出另一個「我」，是另一個有邏輯思考能力的「我」，來協助承擔事件的壓力。面對鏡子，像是面對陌生人，這是解離症者的症狀，無法確定哪個是自己，而每個自己，又都具有獨自思考的記憶與模式。

斯派瑞格兄弟（麥可與彼特）或許是出生前，即已在媽媽的胎盤裡聚足良好的默契，也或許是對生命臍帶的連結產生很大的好奇心，於是，他倆工作相繫，且善於拍攝驚悚片，將小說改編得層次豐富，甚至融入海萊茵過世後才發生的恐怖炸彈事件。這也是斯派瑞格兄弟繼《血世紀》之後與霍克再度合作。彼特為電影配樂，曲風鼓樂很具魅力。你可想像：手中的鼓棒交叉錯位敲擊，以及隻手連續彈奏的戰鬥力。那些鼓樂不斷地說服自己、與自己戰鬥，也與自己心中的世界對應。這些樂音伴隨著霍克所說的：

「當你知道她是誰，你會明白你是誰，也許你還會準備好理解我是誰了。」

怎麼看待性別是影片的重要觀點。酒吧吧台後方有兩道門，鏡頭多次帶到標示著男士與女士的門。「未婚媽媽」的專欄，以女性觀點為讀者解惑。尤其是當John壓抑欲淚的衝動說著：「嗨，我的名字是Jane」，可接收到他那股強烈的哀傷。John對Jane說：

「沒有人一帆風順，但妳和我也許有相同的苦難。」John自述：「我不明白為何父母拋棄了我……這世上最大的苦難都是有前因的。我不再是個女人，也不知道怎麼做個男人。」自出生起就被拋棄的遺憾，以及性別認同的疑惑，是霍克飾演的這名角色所要追索的身分。於是，我們可以推斷他童年受到創傷而造成解離症。

霍克不僅是演員、導演、編劇，也曾寫過小說。在他的演藝生涯裡，有幾次飾演作家，例如《凶兆》、《紐約我愛你》。於是，在演繹作家寫作時，可以將特有的情感入了魂。當打字機在片尾收束在《Time, Love, and an Unmarried Mother》這本書稿，也在霍克對骨董店女店員問的：「你寫作的內容是激情、傷感、嫉妒之類的嗎？」他回答：「不是之類的，事實上就是這些。」這角色能理解自己是誰？他的內心對著觀眾說：

「能不能改變未來，我，我不知道。我唯一能確定的是：遇見你是我生命中最棒的事。」

片尾，霍克的兩手掌支撐在左右額際，鏡頭推向他的臉，旁白是多麼強烈的字眼：

「I miss you dradly.」

畫面就此停在霍克的臉以及那股眼神，極具魔力。想念自己、想念所有階段的自己、找到自己、愛上自己，甚至是槍殺自己，並不能產生新的自己。這是超越平行宇宙的時間概念，與電影《蝴蝶效應》或《星際效應》的概念不同。多重人格的痛苦與悲傷，與根據諾貝爾文學獎得主，葡萄牙作家喬賽‧薩拉馬戈（José Saramago）的小說所改編的電影《雙面危敵》（傑克‧葛倫霍主演）的雙重人格不同。

就科學家而言，人類的腦部很複雜，這包含了腦內的主人如何探索自己。因此，當觀眾看到霍克頭部明顯的開刀縫線，可以感受其身體外在與內心的震盪，透過總總殘破的縫補與修復，難以統合為同個人。這也驗證於提出「我思故我在」的笛卡爾所認為的⋯心靈與身體是存在於分開的空間裡。

《超時空攔截》可以當作是科幻題材電影，更可以說是飽受心靈煎熬的人生提問，如片中自語：「**歡迎你來到新生命的起點，也許你無法接受你將創造的未來。**」片中出現的月亮是隱喻。**悲傷，是整部片最大的特質。**美國當代心理學家保羅‧艾克曼（Paul Ekman）將早年其他心理學家整理出的十二種基本情緒，另外加上四種情緒，並將他原來也列有的「悲傷」情緒刪除在這表格裡。他認為「悲傷」過於「複雜」而無法列入情緒表。

我思考著⋯這觀點非常突出也深刻。悲傷可以形露於外，透過面孔的表情辨識；

表五　《超時空攔截》劇情的時間軸

1970.11.16
1945.09.13
1963.04.03的17點05分
1970.03.02的8點45分
1992.02.21的9點
1964.03
1975.03紐約
1945.09.13的9點45分
1963.06.24
1985.08.12的23點01分
1975.01.07的12點整
1985.08.13
1975.03紐約自助洗衣店凌晨1點

也可以隱藏得幾近於無表情。如果悲傷不僅是情緒，或說是過大於其他情緒，那麼，究竟悲傷可以以什麼樣的語言、文字、圖像、音樂、行為去表達呢？

輯二
紀念我親愛又疏離的爸媽

念，是
以心承托

念，在
心臟無從尋找的地方

心念
跳躍於過去與現在
如一條隱藏的
線

穿越

＊本輯篇章曾刊於：蘋果日報副刊專欄、香港文學雜誌、聯合報繽紛版、人間
福報家庭版及人間福報副刊『樵言悄語專欄』。不以發表的年月順序排列於
此書，且如《歸鄉》劇情，先以媽媽「出場」，既之是「爸爸」，再以時空
轉換回童年，停格。

心電感應

看到一塊大石頭扎到媽的腳踝！當時我唸國二。

絕對不是痛傳導到我的身體，而是不可思議的驚恐，讓我從床上倏然坐起，下意識地看時間：7:05 am。為什麼會夢到媽被石頭扎傷？（不算是夢境，而是直接呈現一個「畫面」）再無睡意，環伺整個家，沒見媽的蹤影，她一大早出門？

事後才知道：媽為了籌措哥念私校的學費而出門，不慎被路邊水泥製的水溝蓋（不是「畫面」裡的大石頭）翻覆扎傷了腳，急診入院由院長親自開刀。院長說，若是遲了些時候送醫急救，整條腿得截肢。由於傷得不輕，腳踝挖開的傷口，以大腿的皮膚植皮。白淨的大小腿留下傷疤，但可以感覺媽並未自憐自艾、也不委屈。她是為生活、為兒子奮鬥。至今猶見腳踝內側凹陷的傷疤，我總想：還痛嗎？記得媽說漸漸不痛了。我不太相信，但也不曾針對這點再問她。當時她受傷的時間正是清晨七點過幾分鐘，她也

不訝異我的心電感應。按理，我在她的孩子裡與她關係最疏冷，樣貌個性也不像她，為何有這麼強烈的心電感應？

倒是，這件意外發生後，媽的雙胞胎妹妹心急人意，將手伸進還在脫水轉動的洗衣機裡，頓時割裂手指，截掉一小節，從此恢復不了原樣。**雙胞胎姊妹一腳一手都受難，她們隱約察覺命運的連帶性。**

二○○二年十二月，我的大阿姨，也就是媽的雙胞胎妹妹，來不及送醫去世。失去親人的痛有多痛？媽一直不肯透露絲毫，其實，她應該是深懼死亡的陰影。**時常覺得媽把她的勇敢強悍用錯了地方，但我始終找不到方法告訴她。**

跳樓驚魂

不知道為什麼，我們又住進飯店，是度假？沒看見爸。

哥的房間附客廳，媽卻對著我說：「妳弟弟怎麼睡？沒床單、沒被子。」該讓、該犧牲的總是我。夢裡，我實在氣不過，賭氣：「把我的床給他嘛！」「妳怎麼睡？」媽問。「我睡沙發。」媽依我所指躺在沙發試試是否舒適。

突然，一支喪葬隊伍從我、媽、妹面前走過，就在我們的房內。媽越過我，猛地打妹，聽得出手勁很大。媽氣呼呼地問妹：「妳幹嘛看？」指的是喪葬隊。不待答案，媽接下來捶打的對象是我，我的反應卻是：力道好輕！是身體不好？還是捨不得用力打我？

媽仍是不需答案。走幾步，往外推開有些高度的窗子，矯捷地一躍而下！這間房是第十幾層樓。先是聽到媽的叫聲、接著是物體碰撞聲。我跑到窗口看見：媽平躺在路面，但沒有溢血的痕跡。

大喘著氣，我的眼像攝影機即刻映入一串紅色的數字…9:51 am。是床邊右前方的音響鬧鐘顯示的時間。原來是一場惡夢。這時最怕電話鈴聲響起……我靜默數分鐘後才敢打電話問候。沒事！疑惑的是：媽只有一個兒子呀，爸的另一個兒子總不可能和我們度假吧，且那時我們還沒與爸的另個家庭相處過。

這個惡夢四天後，二○○二年十二月二日下午，媽的雙胞胎妹妹來不及送醫即去世。妹說，是我在夢裡幫媽解厄添壽，希望是吧！雙胞胎常有共通的奇特生命經驗。

家，是把自己搬出去

為了避免哥與狐群狗黨種下禍根，媽面臨兒子的青春期危機，不得不效法孟母三遷，我家從東區的熱門地段搬遷至文教區。卻沒料到她的長女在此區頗負盛名，一群蒼蠅般的男孩總在我放學時，聚在我家樓下大門前，擋住我進門，除非我與他們為友。

斡旋者S在晚間約我在巷尾見面，指著身旁帶煞氣的男孩說：「他得罪妳，妳不要生氣，今天他專程找妳訂個時間請妳吃飯。」見我不說話，煞氣男很衝動：「瞧不起嗎？有種妳拿刀殺了我。」「殺你？我還嫌髒了我的手。」我冷然回答。煞氣男氣得直想揮拳，被S攔住。他們看得很清楚：我面無懼色。只是至今仍不懂，當時我怎會說出這麼帶江湖味的話。事後隱約揣測是S設的計，真正想約我的是他。S唸書毫不費力，卻常使小點子，誤用他的聰明伶俐。

獨行者阿平，理平頭、騎著改裝得很炫的機車，帶著孩子般的笑容說：「只要妳答應當我的朋友，妳想修理誰都沒問題。」說實話，我不討厭阿平，他的莽氣毫不造作，只是，我一向很清楚自己不要什麼，於是，我笑著搖搖頭。

媽大傷腦筋，解決兒子的交友問題，又引來女兒的麻煩事。「別人看妳穿短裙像太妹，哪知妳乖得很！妳哥的個性容易受人影響，近朱者赤近墨者黑，妳倒是很有想法，不會變壞。」幸好媽很信任我。

或者是下意識預告家庭的異變，媽不停的更換家中電話號碼，連我也來不及記住，**記不住的就得拋離。**媽再不必為子女搬家，而是中午離婚後，她得怎麼重建一個家？我和妹頭一回負責打理搬家事宜，暫時找到住處，卻有無數個紙箱原封不動，因為：還會再搬家。這是多年前的事了，媽終於又買了一間屋，但她總憂心這個家不見了。

護身符

夜，像硯臺的墨一樣濃黑。

我卻悠哉地在就讀的小學操場坐翹翹板。翹翹板一上一下一上一下，鐵板輕微地嘎嘎響，音律很單調。

突然感覺頭暈噁心，眼前的景物連黑色都無法辨認，而翹翹板的大紅色長桿也失去了顏色。艱難虛弱地爬起身子，這才發現是做夢啊，當夜我正躺在床上，哇一下，吐出晚餐，把墨綠色毛衣弄髒了。還來不及嚎哭，媽媽已敏捷地到我床邊為我重新換上衣服，拍拍我，讓我可以繼續安睡。

多年後想起這個夢，浮起問號：翹翹板得兩個人坐才能維持一上一下，像是盤到高空，接著又盪到地面。我怎麼能夠在夢裡一個人坐出翹翹樂？又怎麼會盪到嘔吐？我太會做夢了，童年的夢總是在大街上奔跑。

賣力奔跑，無論如何絕不回頭，因為身後有一個身穿白長袍、披著黑長髮的女鬼追著我。臨機一動，心想怎麼跑也跑不過女鬼，乾脆蹲下來，抱住頭，就像是我長大後每每頭暈時，只要一蹲下身子就不暈了。

鬼，真的不見了！我好高興，也很訝異自己的「招數」居然生效。或許是太得意吧，還沒充分體驗恐怖滋味，竟然醒了過來。偏偏媽媽在這時又來到床邊為我們兄妹蓋被子，我假裝熟睡，其實是害怕這個媽媽不是真媽媽，而是剛才夢裡的女鬼跑到現實生活裡。偷眼瞄到紅色窗簾，心底認定紅窗簾是我的護身符呢。

直到多年後媽媽去世了，每回惡夢驚醒，開始想念有媽媽的身影。這才知道，媽媽是我的護身符。

妳看到我了嗎，念

「妳從葉子會看到土嗎？妳會看到小昆蟲喝露水嗎？」

夜裡，一個很特別很特別的好朋友馬克來訊息問我。

我回答：有啊！我有個小小的廚房，是整所房子裡陽光最好的區域。這座區域有兩扇小小的窗，窗邊外有幾只盆景，其中一只盆景，一年四季、日日夜夜開著小花。某個白日裡，一隻小鳥在那盆景的藤蔓上盪起鞦韆，盪了不少時間哩，就像是小孩盪鞦韆，我，並沒驚嚇，依然盪著。就這樣，我陪著牠、看著牠超級自在地享受晃蕩的快樂。這畫面美極了！令我看得癡迷！日後，藤蔓越來越長，我不忍修剪，期待這隻小鳥再來。

但，沒機緣再看到牠。牠是哪種小型的鳥類？只見過蜜蜂、蝴蝶採蜜（後來更驚見蒼蠅也會採蜜），倒是頭一遭近距離看到鳥在小盆景的花間閒盪。記得，曾在當天向媽媽與妹妹說起這番奇遇奇景。

馬克建議我去看葉子、去看土，會看到很多有趣的事物。他還特別說明不能看盆栽，要到戶外，往紮紮實實的土壤裡觀看。因葉子、因花朵、因土壤、因飛行的鳥、因我屬於風的族類，我循著風的方向潛入記憶、潛入夢裡。不刻意造夢、不需孵夢，因為自有記憶起，日日有夢境就是我生活的一部分。隨著心進入夢裡。

心、腦的記憶能載多少重量與厚度呢？

一直清楚知道自己一向是義重，未必情深。透過夢，才了解我對他們的愛與念，遠遠超過我所知。

我有無數個上百上千上萬上千萬個關於媽媽的夢。媽媽在世時與往生後的夢境差異很大。她在世時脾氣不好（也許是被生活折磨而致無法溫和以待），我不願與她爭論，只能在夢裡感受我自己的憤怒，經常被她氣醒。偶爾是喘醒。妹妹說，我的靈魂純淨，常在夢裡解救了媽媽。每當媽媽身體不舒服時，我在夢裡必定疲累至極。等我醒來，媽媽的身體已健健康康。而當媽媽往生後，她在我的夢境裡溫柔慈祥，總帶著笑容。我甚至可觸摸到媽媽身上的體溫，感受屬於媽媽的香暖。

在這，我想對那隻在我窗邊溫馴的鳥訴說兩個夢：

大約小學五年級，媽媽還不知她要出國找親戚時，我已夢到媽媽遠離。我站在小學操場，望見媽媽的臉孔鑲在一只風箏製成的電視機，飄離地面飄飛升天，她在螢幕裡望

著我，眼神憂傷。幸好，有一條繫著風箏的線連結不知定點在哪的地面，媽媽與我可以保持一定的距離，彼此遠觀。

自那個夢之後，當媽媽回到台北，深夜裡依舊如常地，分別到哥哥、我與妹妹的房間為我們蓋被子，確定我們不會著涼。我們的確是超會踢翻被子，被子不是撂到腳下方，就是滑落至床下。我總是假裝睡著，默默祈禱這個媽媽趕快離開房間，我以為「她」是某個妖怪的化身，而我的親媽媽早已不知去向。這個迷思與懼怕，始終沒告訴媽媽。

幾年後，爸媽離婚了，媽媽出國旅遊散心。妹妹與我送媽媽到機場，臨別時，母女三人隔著媽媽離境的玻璃門無言地看著，媽媽的眼神哀戚。我與妹妹哭得很傷心、淚落個不止。明知媽媽只是旅行，不是生離不是死別，幾天後就會返家。但總感覺這是傷離別，心傷，心會痛。

媽媽往生後，無數的夢境裡，其一的夢境是我站在公車車廂的最後端，隔著一張寬大的玻璃窗看著倒退的街景。突然，望見媽媽奔跑向我。她一直跑呀跑，與我揮手了嗎？媽媽腳底下的街道在那一瞬間漫起水，水，佈滿……整條街，水不深，卻讓我心驚，焦心而醒。

念，是無時無刻放在心底。念，是以心承托。念，在心臟無從尋找的地方。念，在每一個今天、每一個當下。

心的位置離前胸後背是這麼這麼地薄，卻總能乘載無限的重量、卻總能穿越時空……土、葉、花、鳥、風、夢、玻璃窗，將思念延伸、遠送。終於懂得，這就是情深！

我
飛躍
揚起
落下
月
圓圓
水
彎彎

天空與海的對話

當風喚醒樹梢的葉子搖呀搖，我的頭也跟著輕輕晃起、身子似乎也如鳥翼展翅飛向

樹枝，找到原本屬於我的巢穴、屬於我在天空輕舞的彩紙。當我展翅滑過之處，隨著我

的心念與環境本身揉合為適合的色澤。

台北市地標一○一，一週七天，隨著週日為始至週末，分別在夜晚點亮紅橙黃綠

藍靛紫。看著當晚亮起的顏色，即使忘記身處週幾，只要在手指頭或心版上數著七種

色彩，就可瞭然。傍晚起，天空真美，雲層進行著日與夜的交班，雲朵的變換是多層次

的，且幾乎每秒置換著，一層又一層。一至夜晚，一○一點上燈，一層層同色的燈光亮

起，每晚的色澤感隨著雲層與氣溫，形成个同的「亮點」。從前，並不喜歡這建築物，

感覺很突兀，燈光也未必吸引我，但多回以手機拍攝任何一角可以拍攝得到一○一的夜

景時，幾乎震懾到我的視覺感受，繼之是心靈感受，再又是陷入手機中的景緻，如詩如

畫如風景明信片。於是，抬頭；於是，舉起手機；於是，凝視；於是，驚嘆；於是，沉

醉。這些動作都是我，隨之，我的腳步變得更輕盈，步與步如快速的飛天梯，往上滑。

步與步之間，不再是節奏關係，而是時空的微妙融入。

鳥，喜歡鳴叫。我只有對能談得來的人嘰嘰咕咕地談，談興可以很濃，也可以無語

地以心傳言。某些鸚鵡會說話，爸爸家有兩隻鸚鵡，名叫小乖乖與小甜甜。其中一隻很

活潑、愛說話、愛觀察人、愛與人互動，小眼珠子咕嚕嚕地看著人。爸不在以後，牠倆

的下落呢？習慣日後的生活嗎？

多數鳥類的羽毛鮮麗多姿，絲綢緞帶似地惹人遐思。哎呀，這下，才思索著：貓頭鷹也是鳥類，曾看過鄰居在陽台院落養了一隻貓頭鷹，縛著貓頭鷹於鳥類的角架上。貓頭鷹有個方方大大的頭、好大好大的眼瞳，在漆黑裡，見著牠，會嚇一跳吧。之後，我卻無法不被貓頭鷹吸引。黃春明有篇極富創見的小說〈貓頭鷹VS.鷹頭貓〉，多麼豐富的寓含。聽黃春明老師聊天時，親自唸起這篇小說，更好聽哩！而小熊維尼故事裡，在他們居住的森林，被喻為最博學的是貓頭鷹。

這是夜的聯想，再來談蝙蝠，黑色，也是大眼睛，夜間飛行，只在白天倒掛著睡覺。蝙蝠不是鳥類，是哺乳類動物，唯一會飛的哺乳動物。多數人看到蝙蝠會怕吧，牠們喜居潮濕陰暗處，於是，吸血鬼形似蝙蝠。憶起少年時，我家冷氣有異狀怪聲，是蝙蝠！不知媽媽哪來的勇氣，徒手抓住躲在冷氣機裡的蝙蝠，繼之，放生，讓蝙蝠外飛而去。倒是，蝙蝠怎會住進冷氣機的防塵網呢？一直是個謎！而我最喜歡的蝙蝠是DC漫畫改編為電影的「蝙蝠俠」。他出生富貴，童年親眼目睹爸媽被害，於是，他成為他居住的罪惡之城的正義之士。居住在洞穴中研發各種機關，在夜裡打擊罪犯。飾演過蝙蝠俠的演員裡，我最喜歡的是克里斯汀‧貝爾，他具有憂鬱、孤冷、神祕的氣質。而更具神祕感，不易親近，又展現極大魅力，即使年歲日增了、即使背稍駝了，依舊耀眼的是

丹尼爾‧戴‧路易斯。他是我心目中可以演陰暗角色，陰暗並不代表是負面或是陰險，

而是難以猜解（可不是拆解喔）的人物，永遠有著鷹一樣銳利的眼神。

老鷹，看來「很不美」，卻是鳥類裡，我最為喜歡的。飛得高遠，飛降而下獵物的

姿態快速且犀利精準。曾看到一隻保育類的鷹，據附近的居民說，牠常出現哩。牠現在

還在嗎？還好嗎？在城市生活辛苦嗎？看過一部外國紀錄片，以大約二十年時間紀錄一

隻老鷹，忘了牠的鷹族系名。牠住在紐約中央公園附近的豪宅頂樓住家，不喜歡住在森

林或公園裡。牠建立了家庭，愛妻愛子，妻去世後，牠很傷心。之後，再建立與守護家

庭。鷹，神祕嗎？喜歡孤立嗎？人類觀察鷹；鷹也同時觀察人。鷹的家發生變局，參與

的拍攝者與被拍攝的相關人物，在這麼長年中，各有流變的故事，也發生動人的故事。

天空可以晴空萬里，也可以呼風喚雨降下冰雹。若從天空一瞬間降到海呢？大海深

沉靜謐，也凶險吧。德國導演文‧溫德斯的作品一向很吸引我，最新作品《當愛未成往

事》（Submergence）的男女主角都是那麼優秀的演員，在影片的愛情敘事上雖呈現了些

細節，卻少了更為微妙的火花。倒是，對海有了很深、很迷人的描述，例如：深海有幾

層、深海為何不能進行光合作用。海，會讓人更恐懼？還是可以進入思念裡的聚合？

既然我喜歡鷹，為何我不是鷹？鷹愛吃肉，而我不愛吃肉呀，所以，我終究不是

鷹。於是，我想像有隻鷹，揚開大翅膀，信心昂揚、美麗優雅地飛，輕盈地在海面跳

舞，海，綻放比一〇一更為燦爛的色澤。就在此時，我轉化為鷹，是愛吃蔬菜的鷹。蔬菜也可以展開多種美麗的顏色，但是，我會不會惹得蔬菜哭泣？再於此時，我見到了海中月，與天上的月，一樣嗎？

這是祕密！

時間與記憶融合，開出陽光

時間，在中文裡都有個「日」字。日，又切割為兩個「口」字，或說是兩個挾寬的「日」字。有趣吧，提醒著我們時間跑到旁邊、跑到裡邊。我們在那之間，言說著時光。

那麼，時間可以任我們雕刻成什麼模樣？可以將時間切割？或是停駐於哪段時間點？從沒和媽媽談過，但我總認為她最喜歡的時光應該是我們遷居於某城市的一年時間。一年，很短，卻很完整。雖然，我們都得適應居住的新家，我與哥哥妹妹三人分別往返於不同的地點上學。白天，媽媽可以日日走路到外婆、舅舅的家；晚上，媽媽與先生及三名子女，我們五口人一起晚餐。外婆偶爾會到我們家過夜，清晨唱著歌喚醒我們。

當年，媽媽的生活裡填滿了家人的身影。

那道通往外婆家的路，當時還未被劃分為建地，我們不走馬路，而是行走在直線的田埂步道，草與秧苗，襯著白日、金光、紅霞、星月，色澤明朗鮮麗。記憶中，舅舅

家有隻大狗，我曾因為把牠當小馬，被咬傷了膝蓋。哭了？我已不記得。這倒喚醒更為幼小時期的畫面，爸爸超愛狗，當時就是因為我把狗當小馬，沒記取教訓，才會在舅舅家遭小殃。自此，我很慎重地看待狗，即使是小小狗，我也保持著距離，看著爸爸難得回家時，與狗親暱地招呼著，我似乎只留下爸爸微笑的模樣。至於，我與狗的緣分也很奇妙，曾為一隻名為歡喜的狗寫了本兒童繪本《歡喜回家》，為某一段時間記錄生命也點亮記憶。

如果說，腦海的記憶是最佳的相機，那麼我們還需要相機？

曾有人在拍照時告訴我：「妳想成為哪種人哪種樣貌，默念著那人的名字，相機就會把妳拍出那人的模樣。」哇，有這款相機？我愣了僅僅一秒，真的認為每個人都是獨特的人，也不是可以輕易地被模仿。於是我疑惑又堅定地回答：「我只想成為我，成為吳孟樵。」繼之想想，那位擁有神奇相機的人，是想激勵出被拍攝的人自在地漾出心底的神韻。

近期我愛以手機臨機拍攝景物，那是被景物吸引的動人時光。當相機快門或是手機的相機功能喀嚓的一瞬間，如同兩對眼睛的相融與牽引。景物之美，以肉眼親見更甚於手機停留的當下。為此，我深感世間萬物所散發出的美，令我的腳步不由得放緩，只為觀看這份感動，偶然還會爬升出幸福感。

杜斯妥也夫斯基童年深受童話故事影響，當他成年開始寫作後，多以生活艱辛酸的小人物做為小說裡的重要角色，文學風格與探索的內容影響後世極深。在長篇小說

《群魔》有段這樣的兩人對話：

「當全人類得到幸福，時間將不復存在，因為不再需要時間。」

「那麼，時間藏到哪裡去了？」

「沒有藏到哪裡，時間不是物體，而是概念，它將從人類的理性中消失。」

從十九世紀的杜斯妥也夫斯基來到二十世紀，同樣是俄國人的導演塔可夫斯基（柏格曼心目中最偉大的電影人）的體悟裡，塔可夫斯基說：「時間與記憶彼此融合，彷彿是一枚勳章的兩面。記憶是精神概念……一旦失去記憶，人就成為虛幻存在的囚徒，因為他跌出時間之外，無法理解自己與外在世界的關係……」

我在心底模擬著「跌出時間之外」的畫面。那是黑洞般無法聚焦的世界，也或許會帶來驚奇的魔幻之旅？

伊朗導演阿巴斯（一九四一～二○一六）的一首長詩〈一隻狼在放哨〉與時間應和：「……今天／我的信仰是／生命美如詩……今天／如同每一天／被我失去了／一半用來想昨天／一半用來想明天……」。他把每一個今天當作流失，想著昨天與明天。他的心與腦，必然流動得很快速，用以捕捉所有他想表達的世界。

吳爾芙生前飽受精神之苦，很能體會時間的流動，她的小說《歐蘭朵》，主角歷經三個世紀，近四百年的時間之旅，性別、出生地與生活景況全然不同。因歐蘭朵，我們看到所謂的「人」，不是狹隘的女性或男性，而是要成為一個更完整的人，這之中所受到的衝擊與經驗不會是虛空。

霍金從愛因斯坦方程式解釋宇宙的時間有起始點，那是從宇宙演化的「大霹靂」開始的。在此之前的「時間」毫無意義，物質與時間必須一起並存才有意義。

科學家以精確的演算分析時間，於是感性的人必仰賴想像或是創作進入另一個時空點，所以，才會有這麼多的科幻小說、電影電視電玩，讓人回到過去或是飛入未來。還有許多的心理學書籍，以條列或是案例，告訴人們怎麼消化時間在自己身上所留下的痕跡。仔細思考，唯有看待「當下」才是真正的擁有時間。心靈作家艾克哈特・托勒說：「時間是所有痛苦與問題的根源。」**人的問題是受到時間箝制了心智本身。**

想起了多年前有人送我一本《心經》，當下立即感受到超凡超美的意境，短短的文字裡，字字如珍珠閃耀。雖然我一直沒參透人生的苦痛喜樂，易陷於心理時間，卻時刻提醒自己：「觀自在菩薩，行深般若波羅蜜多時，照見五蘊皆空，度一切苦厄……無有恐怖，遠離顛倒夢想……。」而今邁入二十一世紀的第二十個年，好似進入一個即將被陽光溫暖地灑在身上的年，我隱約看到希望之光，讓時間的流動雕刻出開悟的能量。

叮嚀，但不親吻的母愛

貧血在琴鍵上漾出姿態，那是蒼白

熱湯在星火上波動起舞，於是豔紅

蝴蝶飛舞在年月週與日之間

媽媽叮嚀，但不親吻

露台連接窗與夢與花

那是

五月的心思

豈只

五月

許許多多的夢境裡，以近日此則訴說：

一個空間方正的大廳，中間空地上沒有任何家具，靠牆是一張直接放在地板的雙人床墊，那是我的臥鋪。聽見媽媽問起：「鋼琴的罩子在哪？」我比了比方向。此時，發現靠近露台的落地窗邊還有一張雙人床墊，一樣是擺放在地板，是媽的床。我心想：「緊靠窗邊，不會冷嗎？」同時還想著不曾問過媽的心境：「孤單嗎？」

瞥見鋼琴就座落在靠落地牆邊的第二個位置，已然罩上白紗，顯得清淨幽雅。卻沒見到媽的身影，想著，於是，我走到露台，驚喜地發現超級寬敞的露台比我夢中剛出現的盆景多上幾盆。此時氣候怡人，是白日，且是舒適的居住空間。

我又入內尋找媽媽，發現通往走道旁邊有幾道門，牆壁上有個洞，至少有三只時鐘分列在牆上，時鐘沒有直接鑲在牆壁裡而半垂落，且見到管線外露。我伸手想處理這些管線，卻見一隻白色毛茸茸的小生物，我見不到牠的眼睛在哪。牠拉扯著我，我想掙脫開，不是怕這生物，而是擔心我不能處理現下要處理的事情。

夢在此時醒過來！夢境裡的空間與景物都不是我真實生活裡的經驗。隔了多日想起三只時鐘是譬喻哥、我，和妹嗎？在媽的心裡，我們也許就是需要她偶爾為我們上緊發條。

於是，於是，我不需要多想，畫面都在我腦海：媽愛熱鬧，幾乎是天天出門，自從不愛出門後，常見她不是躺客廳沙發，就是回臥室躺

於是，我又繼續多次夢到媽。於是，

著。在臥室裡，經常是見到她雙眼望著大花板，或是側躺面對靠牆的窗，床緊貼著牆壁，其上是一面窗。當我進入她的臥室，經常是望著她的背影。臥室的窗簾是我親自選購、親自安裝，幾乎是終年遮蔽透明的窗。客廳陽台外的竹簾也是我選購，以阻擋西曬的陽光。但是，我不曾問過媽：「為何不讓陽光灑進屋內？」不需問，是太了解她的想法。她勇敢，卻有過大的憂懼，是內心沒有安全感。強悍，使得她勇往直前，她決定的事很難有人可以置喙。

媽很了解也信任我的夢。大約十二、十三歲時，我們住進台北市東區知名的社區，搬家前暫住媽的朋友家，某天下午睡覺，夢境裡的街景是台北知名的景點，但當時我不曾去過。夢裡，我奔跑著；夢醒，我大喊：「不可以搬進去。」萬萬沒想到，還沒見到新家前，就在住家樓下寬闊的行人道，哥要我坐上他正在騎的腳踏車上，我的腳板被行進間的車輪扭轉碾壓。還記得當年拄著拐杖，是最後一個進到新學校、最後一個進入班上做自我介紹的學生。那學期，整整拄著拐杖上課一個月，差點不敢拋掉拐杖踏地行走，是媽一再要求我得靠自己的腳走路。

也是那一年，我陪媽去醫院探視她的朋友。等我醒過來之後，坐在輪椅上，被院方要求得住院。那年大概沒人知道我幾乎日日頭痛，直到住院那一天才知道是貧血。沒錢住院太久，三日後出院，得吃補品與打針，幸好打針的日子不算長，但是我還記得因為

是靜脈注射，非常的痛。醫囑得日日喝豬肝湯。媽很少下廚，為了我，必定每天一大早親自到市場買豬肝，也親自烹煮，長達一年的時間，未間斷。她不在家的日子，必然央請親戚煮給我喝。每天早晨我面前有超大一大碗的豬肝湯，色澤清爽不腥羶，正因湯品色澤與味道不腥羶，我始終無法習慣他人煮的豬肝湯。

哥是媽媽寵愛的孩子，獨享的事物非常多。他也愛豬肝湯，但是唯有這件事，媽沒讓他喝上一大碗，而是一小碗。只有我和哥同時在餐桌上享用著，還記得哥喝得很專心。妹妹不愛豬肝湯的味道，見了豬肝湯，閃得老遠。

不記得媽曾否緊緊擁抱我或是親吻我，但是，媽很愛為我打開瓦斯爐不斷地溫熱湯鍋裡的湯。我愛喝滾燙的湯，每喝一碗，媽就重新溫熱一遍。看著我喝湯的模樣，媽會漾出難得的笑容，我喝得好滿足呀！**湯，成了我記憶媽媽的其一，那是耐心**。許多年後，我才從別的醫生口中獲知「兒童不會貧血」。那麼，當年是什麼？我明明見著了醫院的單子寫著「嚴重性貧血」。另一位醫生謹慎地說著：貧血分很多種。問爸爸，爸爸說不記得醫生的說法。欣喜的是唯有那一年貧血，之後驗血完全沒有貧血跡象，而暈倒的狀況比起童年少了許多。

妹妹與我類似，常感到頭暈，她是隱性地中海型貧血，不曾真正暈倒。還有些親戚也是隱性地中海型貧血，而我沒有地中海型貧血。妹妹與我一樣可以敏銳地感應機器的

運轉，因此不能靠電梯或電動鐵捲門太近，否則會頭暈。或許是這樣，無形中讓我與很多事物保持距離，頭不暈，心卻是沸騰地思考，也飄散地難以收束。

以此註記，謝謝媽媽！五月的第二個週日是多數國家的母親節，五月四日文藝節是哥的生日。媽的三只時鐘各有滴答聲，滴答滴答滴答地響著……謝・謝・媽！也想告訴媽：「沒有人是孤單的，這世上沒有『貧』這個字眼。血，不蒼白。心，可以創造美好的世界。」

化身為魚之後……

當我正要開口說話時，突然意識到自己變成一條魚，只能張著嘴，說不出半個字。

意識之後，才是清醒，察覺這是一場夢境。當下我驚慌？正確說來是驚訝，而沒有驚恐慌亂感。想像著，如果我是魚，會害怕的該是離開水源。以前家裡有個大魚缸，由我餵食飼料。缸裡多數是橘紅色的金魚，某日早上發現地面有隻魚，大概是游著游著，不小心跳出水面後，終究沒能回到水中。面對此景象，大概是我人生中很大的震撼之一，當時我十幾歲，被這一幕驚嚇得難過許久，記得還掉了淚，不肯再添加金魚，那是不願意再有傷感之情，即使我與牠們未必有很深的情感。

魚會說話？會傳達感情？人類不是魚，無法全然得知。牠們居住在哪裡才會快樂呢？我們也無從得知。但是，我深信從「游」姿可以知道牠們「快不快樂」。那是一隻鴨子帶給我的「啟示」。鴨子與魚們在一處游呀游，這隻鴨子逗趣地躲在牆邊，竄出又竄回。直到我發現鴨子的眼神，才知道牠正在看著我，於是我跟牠玩躲貓貓，牠更起勁

地玩起竄出划游兩三步，又竄回躲在牆邊看我。牠就這麼地來來回回多次，表情淡定又諧趣，眼睛貼近牆看著我。我想著牠是跟魚們玩膩了，突然發現我這陌生的生物。也想著，幸好我不是貓，否則會把一旁的魚們嚇跑。然而，這夢境，讓我變成一條魚。我當時想說什麼呢？是被困住的魚？白由的魚？游向哪的魚？化成魚，是體會無法說出口的話？還是根本無法言語？

不語，可以隱藏較多的感覺或情緒。

獲得國際安徒生插畫大獎的繪本《追夢小黑魚》，來自伊朗的童話：小黑魚總想著要離開這條小溪，去看看外面的世界。無論媽媽怎麼勸說，牠決心游出媽媽認定的世界去尋找大海。途中，小黑魚遇到什麼事？牠能到達大海？

這讓我想起媽。媽媽總有很多規定，不准這不准那，原因都在於「保護」，但經常是過度的保護。記得我曾跟媽媽說：「就算我會跌倒，也得讓我體驗呀，才能知道日後可以不跌倒。」我想當然耳，媽媽不會同意我這看法。

多年來，我不會把爸媽媽的生活情境弄混，很少把他們放進同一個夢境裡。近日卻發現同時夢到爸媽，我與他們同處，聊著要去哪吃飯。接著，我們三人外出，在街上，才一轉瞬，發現爸媽牽著手走路。只是，我忘了他倆是誰先牽誰的手。只記得，夢中的我非常感動，也帶著驚訝與安心的混合感覺。我雙手環抱住媽媽，邊摟邊說：

　化身為魚之後……

「我會讓妳每天都感受到幸福。」

這必然是很深很深的情懷：

讓媽媽感受到幸福是件很重要的事。

在夢裡，似乎覺得這該是爸爸對媽媽說的話。我們三人走了很長很長的路，經過些不適合的餐館，於是，我招輛計程車，打算讓爸媽坐後座，當我打開前座車門要進入前座時，赫然發現自己與他人到了階梯很多又很高的劇院排隊。那是劇院改裝而成的戲院，有著寬敞舒適的大座椅，正要看電影哩。爸媽何時退出這個夢？但是，他們一直留在我心底。書寫、做夢……都是與他們相遇的方式。

那麼，夢中我這條魚究竟要說些什麼？當我受委屈或是憤懣時，多數時候我是不善於開口表達，甚至會隱藏情緒（除非是特定人或特殊狀況）。情緒會決定我們的生活品質，但那不代表我會讓情緒不起伏。

二十世紀心理學家席爾文‧湯姆金斯（Silvan Tomkins）是最早提出情感理論（Affect Theory）的專家，他以情感的概念來探討情緒，而情緒是激發生活的因素，所有重要的選擇都出自於情緒的激發。

偶爾，我很羨慕有人能夠脫口說出該說的或不該說的話，我總像是被堵住了口。

心，把我的口封印，真正該說的溫柔話語沒說、真正的憤怒沒出口，但我總找不到怨懟憤怒心，頂多就是情緒好或是情緒不好。很佩服歐文・亞隆（Irvin D.Yalom）這樣的存在主義精神醫學家勇於揭出自己的恐懼心、厭惡感。這些，我頂多可以化作小說抒發。

某晚與一位老師彼此分享亞隆的作品，這位老師要我對其他人說說亞隆怎麼把自己與媽媽化作夢境做治療。（當然不是真的夢，而是亞隆以此作自我療癒。）他和媽媽對話，彼此有抱怨之言，也衷心感謝媽媽。最後，他請媽媽別再到他夢裡。媽媽說：「這不是」你的夢，這是『我的』夢。」真是非常有意義的觀點：夢境屬於誰、以及怎麼詮釋。

我卻很開心在夢裡看到爸爸媽媽。即使媽媽生前很辛苦或脾氣不好，但她在我夢裡，百分之九十九點九九是美好溫柔的模樣，我很珍惜。但是，我多數時候是那條張口不能言說的「魚」。心理學家的研究是：人可以很容易地掩藏表情，但是「聲音」很難於掩飾。湯姆金斯說情緒升起時，會有發出聲音的衝動，且各個情緒有不同的聲音。人雖可嘗試壓抑聲調，但只要一開口說話，就很難不透露內心的情緒。

這麼看來，我即使隱身於夢中，依然處於自我意識很強的狀態，不敢輕露「話語」。那麼，我這條「魚」到底想說什麼？到底，想．說．什麼？

媽媽開心的模樣

世上最美的語音，是⋯MAMA、媽媽⋯⋯那是遍及世界各地、不約而同的類似語音。

要怎麼記憶住所有屬於媽媽的一切？

自小可以感應到媽媽即將遠行、意外受傷、不舒服，為何這次感應不到媽媽真正遠行的日期呢？媽媽選擇這天，讓子女們從容到來，模樣是安穩地熟睡。臨終前，會痛？想到什麼嗎？

思念媽媽最開心的表情、愛吃的食物、去過的餐館、走過的街道、罵人的表情、睡覺的神態、體香、體態⋯⋯

從小不斷地被惡夢驚擾，夜半驚聲尖叫，只要聽到媽媽在她的房間裡傳來⋯⋯「沒事沒事！妳只是在做夢。」我必定鎮住情緒，安穩入睡。

從好多年前起，隱約地害怕失去媽媽，察覺憂懼的起因是偶爾走過媽媽常去的地方、與媽媽一起去過的餐館⋯⋯必會莫名地升起愁緒，將來會如何地如何地思念媽媽。

這般的痛割人心啊！

多麼想念媽媽以前可以大聲罵人，這代表她身體好；多麼想念媽媽喜歡出門，這代表她對生活充滿活力；多麼想念她愛吃東西、多麼想念她愛漂亮……多麼……多麼……再多的期待與時空前移，都喚不回媽媽！媽媽累了，想睡覺了，不要打擾她，讓她了結這一世的牽掛與病痛，讓她新生，讓她……獲得幸福與安樂。

二○一一年十月三十日午後，媽媽安詳睡著了！我不想承認這個事實，對著醫院病房的窗外猛顫抖，無法轉身看媽媽。但，心裡早就準備著總有這一天。無論媽媽是清醒時是昏睡時，偶爾輕聲提醒媽媽不要害怕、不會孤單、不要牽掛……要相信自己有能力面對將前往的安好世界。

二○一一年十一月一日傍晚，不禁在路邊落淚，我不認識的女子擁住我安慰我，讓淚盡情如雨奔流。皮包裡的手機立即發生靈異現象。這下，我哭得更厲害！頻頻在心裡對媽媽訴說：「對不起！我想妳！」

媽媽總是叫我要堅強，卻又不喜歡我從不哭泣。近幾年更是說：「妳好、妳不好，都不要跟我說。我放心妳，是因為妳比較堅強。」不得不這麼認為，媽媽送給我的最大教育是：堅強以對。

淚，要怎麼流，才能適當地釋放自己？要怎麼收，才能讓媽媽安心？

二〇〇〇年，媽媽陪我去雲南，來自世界各地與當地的作家都稱呼我媽媽是「漂亮媽媽」。媽媽陪我在當地新開發的廣場親手聯合種植一株樹苗，這株樹，媽媽在天上必會看見長得怎樣了吧。似乎是媽媽的綠地，迎風和煦舒適。媽媽，謝謝妳！妳一定要安好健康，心無掛礙地享受專屬於自己的美麗天堂。

要怎麼記憶住妳？

生死問題沒人能完全解答，套句外國小說《關於我和那些沒人回答的問題》改編成電影《永遠在一起》裡的一段話：

「如果每次想到我都很傷心，那要怎麼好好地記得我呢？」

媽媽，妳的聲音、妳的倩影、妳的心情、妳開心的模樣……早已刻在我心底，愛妳呀，媽媽！

書寫，送給一生愛美的爸爸

一年有四季，分屬冬春夏秋，若為此著色，會為季節安上什麼顏色？就像是為家人思索專屬的色彩，又會是什麼呢？

對爸爸，我怎竄出藍色與咖啡色哩？多麼不同的色系，卻可使用在他身上，如同他屬於風向系列的「天秤」，力持平衡。印象中，他的衣著中，最不可少的是手錶與筆。

他喜愛書寫日常，手握的筆，無論是高檔的筆或是即將失去墨水的筆，在他運筆下，每一筆每一劃，出現的字，飄逸且穩實，可以橫出紙張飛向人間，留駐於閱字者的瞳孔底、心內深處。喚醒閱字者某件可能遺忘的，如藏於雲霧間的記憶。

爸與他的小妹妹（我的小姑姑），兄妹倆感情最好，星座都屬天秤。妹也是天秤，爸在九月、妹在十月。我也屬風的族類，是雙子。

記得曾與妹合資買生日禮物送爸。在爸二○一七年生日時，我依約去學校分別為七、八年級的學生演講，巧的是……校長與爸（的名字）有個字相同。演講後，我去取

訂購的書。其中一本是余德慧的書，朋友強烈推薦我閱讀，可以為生命解惑。另外一本是北野武的書，當我在網路午看，立即地、毫不猶豫地購買。尤其是書中提到了父子關係。隨手一翻，無論是哪頁，都很吸引人閱讀。**在爸生日這天，我，閱讀，以此作為轉化性的記憶與祝福。因為，爸沒法在這天接到小姑姑或是我的電話了。**

北野武在他的黑幫電影作品中，經常是戴墨鏡、臉抽搐、雙腿叉開。這是他正宗的銀幕標記。暴力血腥畫面搭配舒緩音樂視底，是北野武平衡電影語言的特色。

黑幫，本就砍人、被砍，流血是必然，若僅有武力，佈盤的棋局不會精采，也較難創造出死亡的格局。

死亡，在北野武的少年記憶裡，很多，很多！

我爸當然不是黑幫人，我只是從北野武的父子關係，想到人人都有個自己回憶中的父女（父子）關係。

日子再往前推移一些些，我要去看爸，在高鐵站內看到以小說、以劇本、以電影、以廣告受人注目與喜歡的導演吳念真，他的電影《多桑》不僅描述台灣早年的採礦生活，更是吳念真紀念爸爸的作品，他的爸爸是礦工，且因職業而染了塵肺症的故事。

在路上每遇到名人，我總不好奇，也不表現出「認得」的表情。但是，吳念真的文與聲音深入人心，再加上，這一日，是去看爸爸，多具特殊意義，於是，我上前和吳念

真合拍一張照片。吳念真的表情極富戲劇性，親切大方。

當晚，我入住爸家附近，充滿音樂氛圍的旅館，領受爸曾告訴我他住在這的心情。

望著牆上的演奏琴圖案、牆邊安置的木櫃是大提琴造型。他曾和阿姨開車到外縣市聽音樂會。我試想著：「原來呀，爸也喜愛音樂。」睡了不到四小時，天未亮，起身，與隔壁房的哥哥一起延路走到爸家。

就以這天記憶這個日子，送給爸爸。我把事先寫好的信與文章放入爸的身邊，在旁人的協助下，枕貼在他右耳邊。我本知道他來自小康之家，他的爸爸（我沒見過的爺爺）被員工拐款潛逃。爺爺三十九歲去世，從此家道中落。近日，我才知道爸算是來自富裕之家，熱鬧地段有幾所爺爺的房子，開了香燭店與米店，還有碾米廠。被管理財務的員工捲款而逃。若在電影裡，會怎麼表現？

童年，我穿著家居服、腳上趿著拖鞋，外出為媽媽買廚房用品，會被爸爸唸著：「怎能穿這樣就出門？」小學時，放學途中，我最愛邊走邊吃零食，曾在不自知的狀況下，被爸爸發現。回家後，自然地又被爸說：「邊走邊吃很難看呀」。從此，我即使免不了偶爾邊走邊吃，那段提醒的話，兀自悄悄地警惕我。難怪呀，爸一生總是衣著筆挺、風流倜儻，是源於自小的環境吧。年老時，他仍會為自己的衣服整燙、擦亮皮鞋、不合身的衣服必去修改。甚至隨身攜帶兩把梳子，一把梳頭髮、一把梳極為濃密且很長

很長的眉毛。

我獨自站立在爸旁邊，許久；盯著他的臉龐細看，許久。怎地？前個月我才去看爸，爸還開車載我去吃飯，炎夏逼得人沒胃口，我說：「多少吃一點吧，一口也好。」陪著他，為他與我各點份蘿蔔糕與冷飲。爸愛開車，曾開車載著阿姨，一天內行駛一千多公里旅行。他說：「沒車就像是沒了腳」。而今，他可自在了吧！

再沿經因他的強烈建議，縣市政府才施作的陸橋。新聞可以google得到，當年這附近的小學生過馬路時，時有車禍。為顧及學童安全，校長請爸幫忙。在爸的行文下，順利建造。見了橋，似見了爸。生命，可以以多種方式延續。

為爸上色彩、為爸送上幾首音樂、為爸書寫……。此時，想像著爸如常展眉、微彎著眼，笑了吧！高瘦的身形在自家路口望著、揮著手道再見。

把劍化為和煦的風

當心與念，跳躍於過去與現今，如同一條隱藏的線，穿越到你所思所想的另一端。

因此，才會有種說法：當有人思念你時，耳朵會癢。

心，會不會感受癢？於我而言，是酸是苦是痛，當然也有甜蜜與幸福的感受。

近日某天的中午前，從親愛的二堂姊那裡獲知她媽媽（我的大伯母）的事。難怪，近來老覺得怎地很久沒有堂姊與小姑姑的消息，原來，她們是理解我忙碌而沒告訴我一些事。也許是感冒的藥效太重，當天下午在圖書館睏極，時常矇眼，又強撐精神打字，想到什麼就亂打字，亂拼亂組織。由於「亂」，返家發現鑰匙不翼而飛。不翼而飛的感受，像是某些雜亂的事物該拋該丟就得拋去。又像是某些事物，註定得飛了遠了。

進入家裡後，昏躺於木質地板，像條不能呼吸的魚，完全——完全——動不了。腦袋與心思似乎要串連幾小時後才接通，感應到心的節奏。我不能——不能——不想到大伯母：

大約在我一歲或一歲多一點點時，我待在樓上的家，那個家當時是四代同堂。因為痛，我一直哇哇哭著。阿祖耐心地哄我哄我。此時，大伯母買菜返家，笑盈盈地把她剛買的一紙袋的餅乾取出一片讓我吃。是因為這樣嗎？我嗜愛吃餅乾，多年來常可一人一排排啃食掉一大盒餅乾。

因緣流轉，失了聯絡。N年後，大約是二〇一七年吧，我才見到吳家好多親戚，當然也見到大伯母。大伯母身體雖然不好，皮膚卻是白嫩，耳聰目明。他們三代同堂，女兒兒子媳婦圍繞著，發自內心地孝順。我看得開心，說實話，也有些難以置信，在台北市已很難看到這樣的三代同堂。

吳家人（尤其是男人）的脾氣非常暴躁，但是，堂兄弟們卻是篤實可靠，性情好。我這條懶惰魚，曾在青少年被哥哥譏諷「毫無鬥志」。那時我才十幾歲，不知人為何要有鬥志。

我可曾為人生任何一件事奮鬥過？義無反顧地奮鬥？我思索著：「當然有」。這條懶惰魚，沒有水，卻感到周遭的水漫延漫延——流淌，卻無法讓時光倒流，無法再看到某些家人。這些努力與奮鬥，如何——如何與他們分享？

我的外貌常被說冷傲，當夜升起，走出圖書館，忍著飢餓感，更得忍受污濁的空氣與天色。**繼續思索著，為何劍會被說冰冷，那是劍必須如此才能發揮作用。劍，才不會**

有水痕。

好幾小時後,我才漸漸感受思念大伯母的痛、試著想像二堂姊的感受,也不得不想起媽媽爸爸,還有……我不願輕易說出口的妹妹。有些事不說出來,似乎可以假裝沒發生過吧。

但有些事,還是得面對。在爸的告別式裡,我把我原來坐在前排的座位讓出,給彼此都是第一回見到的同父異母妹妹改坐到前排。我看著前排幾位爸的子女,突然發現多巧呀,各別代表著不同的媽所生的孩子。觀看著他們的肩背,每個人,都是故事呀……

再過一陣子,依然是去看爸,當下的過程簡直是在心版上寫小說,不禁浮起好多畫面與曾有的對話。爸這位親生女兒的媽媽也來了,他們數十年沒見,必是情義深重,特來送爸最後一程。

就我所見過或聽過的爸的女友們,包括阿姨(爸的第二太太)。我開始去思考爸的朋友曾告訴我:「妳爸需要談戀愛,才能活得好呀!」

幸好這三年多來與爸聊了不少,也親見了他的生活。他不只是需要愛情,他的愛裡有承擔。算是有肩膀的男人吧!

妹曾說,爸把人生的「苦果」留給女兒們。我不信「命」,不信!運,得去學著轉動。即使,命,改不了!也可試著將運氣之軸轉朝向陽光站。當遇到炙人心的烈陽,再躲

把劍化為和煦的風

到陰黑的洞穴吧。或是就此住在洞穴，偶爾伸向陽光處，曬曬身曬曬心。

想著爸，我的心窩與眼眶頓時發熱發燙發燒⋯⋯持續了好一陣子。

多年前，爸在餐宴後微醺地與我話別，目送我上車，微笑地問我：「以後，妳會來送我嗎？」我懂他話裡的意思，卻不語、無法言語、更不想承諾無法預測的事。心底訝異著：爸，原來是在乎我唷！我也帶有某種快意，不給答案，是種心情上的快意。爾後，我懂得了⋯感恩能有個爸爸可喊、有個爸爸可以彼此噓寒問暖⋯⋯。我喜歡，也習慣於每天在路途中、在餐前餐後、寫稿前⋯⋯與他在電話裡閒話家常。

這天，行經的某些路，他曾開車沿路介紹著呀，甚至，這段路，爸的車曾差點火燒車，我們經過陌生人的幫助，以及我臨時習得的「技巧」，安然地回到爸家中。

歸，原來是種幸福！

歸，我得回台北了！這一天，白日是朗朗的藍天、傍晚是紅得詭異的雲天，接著是進入夜的大月亮。月，陪伴著，一起走著⋯⋯。人生就是這麼朝夕變幻著。告訴自己⋯勇敢地思與憶吧，這些會苦會澀，卻是必然的途徑，總有天會滋生出燦爛的幸福感。讓爸體會到他也能擁有大伯母那般的幸福。在此也要祝福大伯母天上安好！

行文到上一段該結束時，意外地接到二堂姊傳送爸年輕時的幾張照片給我。我看得一直笑。好有趣呀！都是以前沒看過的照片。其中一張，是爸媽的結婚照。我問：「從哪找到的？」二堂姊說是在大伯母家整理遺物時看到的。是心念？這麼「巧」！

這回，忘了帶鑰匙，等著鎖匠來開鎖，也開出記憶的河流。前幾天的夢境裡，爸帶我到兩處遊樂園玩，與以前一樣愛兜風。當我把心劍輕輕地傳遞出，我知道：

那把劍化為和煦的風，飄揚——揚出幸福，是心上的標竿，向陽——微笑！

年，在門前迎新說嗨

年，對我來說是什麼？正在思考、努力思考、用心思考。童年就真是穿著一身的新

與暖。看著一旁小立櫃的其中一張照片，是哥哥與我元旦時立在大門邊合照。當時我一

歲半（爸爸習於在照片背面註記拍攝的日期），戴著毛線帽，一身的毛大衣與毛長褲，

手扶著牆邊對著鏡頭眉開眼笑。哥哥穿著小西裝，一身貴族樣，額頭的髮是剪得斜平式的

瀏海，眼睛大且烏黑，像個混血小王子，閃神望向另一方，是媽媽在鏡頭外逗著他吧。

幾年後，妹妹出生了，我最喜歡帶著她打開衣櫃，坐到衣櫃裡，假想著那是馬車車

廂、是火車車廂、是祕密基地、是通往神祕的處所。我會在那裡說故事，甚至是爬到頂

櫃，爬上爬下的。我是家中運動神經最差，也最不愛動的成員，卻不畏懼高處、不畏懼

爬鐵絲網、不畏懼爬窄小的窗門……。現在想來，至今常沒帶鑰匙、掉鑰匙，是童年就

偶爾發生的事。小時候，甚至是得借來椅子梯子爬高翻身進入後門，再進入屋子裡，繼

之穿過前門，打開大門，接引著待在前門外等我接應的妹妹，讓她像個小公主一樣地從

容平安地回到家。及長後，反倒是她像姊姊，因她個子高、膽子大，總是一副衝鋒陷陣

的模樣。我連日常用品都無法分辨怎麼購買，她偶爾會幫我代買。

衣櫃最能滿足我的好奇心。於是，當我閱讀到香港中譯本《納尼亞傳奇》的第一

集《獅子·女巫·魔衣櫥》時，大為吃驚。衣櫥對我的魔力、想像力與召喚力，可以在

這書上得到認同。儘管我所買的版本翻譯拗口，但很能體會打開衣櫥後所展開的奇幻冒

險，門與門後都充滿了驚奇，在一片看似黑漆、深度無限的世界裡，能讓想像力奔馳。

這套書七本，作者C·S路易斯鑽研神學、中世紀文學。他筆下的獅子是我喜愛的角

色。獅子不僅是森林之王，也是創造力量的角色。

C·S路易斯與《魔戒》的作者J·R·R·托爾金是同世代的作家，彼此是好

友。他們都以筆以腦以心建構出孩子的奇幻世界。《哈比人歷險記》是托爾金為他的孩

子們所講述的故事，而他對語言學的專精，更是使用到精靈與其他角色的詞彙上，當這

些角色發著朦朧略帶詩意或是驚悚的語句時，讀者似乎可以感受到大自然會呼吸，每個

物種都有其語言與想法。這也是托爾金日後的《魔戒》風靡於世的因素。而電影更是具

體地拍攝出令人讚嘆的世界。樹可以走路、可以講話、具有身而為人類的悲憫與正義感、

的是亞拉岡，他具有王者風範與流浪情懷的融合感、具有拯救者的角色。而我最愛

具有愛情裡的深重情意。我不禁揣想著：托爾金正是亞拉岡。托爾金與弟弟在媽媽過世

後，被他所敬重的神父收養，雖是住在寄宿學校，沒有家庭生活，但是，媽媽在世時所給予的十二年的愛，為他的心靈奠定了根基。愛的基底有助於將來是否能愛自己與信任別人的因素之一。

年，對我來說還有什麼？想起來了！爸爸在我童年與青少年時期，每年會送我一本很大的日記本，於是，我會簡單的記錄日常，也觀賞日記本上的圖片風光，本子上附有各地的景貌。爸爸對於台灣各地的道路歷史很熟悉，喜歡開車，這也是他整理記憶的方式之一吧。

妹妹喜歡搜集很多盒子；我依然對樹櫃與門產生好奇心，偶爾把記憶之門暫時打開、關閉，打開、關閉，再聽其自然起鬨。也對一列列行進中的列車有股強烈的速度感在心底飛奔。這樣的速度感，讓我串連出電影《駭客任務》中的列車，奔向的是追尋或選擇的過程。依稀記得片中有段對話：「選擇只是一種幻覺，它只是由有力量的人創造出來給沒有力量的人的幻覺。」如果選擇是出於自我的衡量與決定，那麼，幻覺是來自心底根源的示現？或是他人的強烈暗示？於是，才有了另段的對白：「我們唯一的希望、我們唯一的平靜，是去了解、了解『為什麼做了這個選擇。』」《納尼亞傳奇》有句對白：「當你選擇成為別人，你將失去自己。」做出決定不難，而是「了解」的過程。年，是否可以依這番過程去「了解」上一個年，並且調整下一個年？

你呢？你會對什麼樣的情景產生好奇？進而想去「了解」？

在楊牧編譯的詩集《葉慈詩選》看到〈黎明〉這首詩裡的其中兩行，特別吸引我：

「無心的天體在個別軌道裡，
星辰於斯淡去而月亮出現。」

星星、月亮之後，就輪為太陽現身囉。面對陽光、面對新年，不就是得發自內心地

說：「新年快樂」嘛！

時間的色盤

色彩是否對應出自己的心所流動的情感溫度？關於色彩，我有些困惑，更有些執著的喜好。二○一八年農曆年前後氣溫差異極大，時而像夏季豔陽熾烈；時而又真回到冬季寒風冷冽。假想著大地中的草樹與花果亂了時序，不知該幾時現身與地球打招呼。

一向嗜愛黑與白色。黑色衣物予我自在與安心的效果，有股大方與神祕的特質。黑，像一種磁吸力，引向神祕的特殊地，又可把自己隱身起來，保護著。據說，黑色是宇宙的底色。唐朝詩人韋應物的詩有這句：「青蒼猶可濯，黑色不可移。」白色是基本光，包含光譜中所有顏色光的顏色。因此，所有顏色都可由它來調節吧。想起杜甫的「多事紅花映白花」，會是花世界齊鳴的溫度？白色，與黑色的色調完全相反，我酷愛相反的特性吧，具有亮潔與返璞歸真的清淨感。

接著是喜愛藍、綠、灰的顏色。可深可淺可濃烈可淡柔。在我眼裡，猶如天地的自然色調。淡雅清嫩如天的藍、深沉靜謐如海的藍；清麗鮮活如葉的綠、墨色深厚如地的

綠；灰色在我心裡無論是深灰淺灰白灰黑灰，都具有冷靜淡定看世界的中性特質。

比較排斥鮮麗如紅色粉紅色黃色，好似與好運道、活力、富貴劃清界線。這些顏色若是穿在我身上，會不自禁地感到侷促與不自在或窘迫。但是，在二〇一八年年初，紅，一直與我保持聯繫，粉紅、桃紅紛紛映現，更有對於「紅」與「黃」的記憶。

對於居住處的執拗認定，十幾年來堅持不擁有電視、不蓋被子。無論夏季冬季，睡覺時一律身蓋棉質的被套，裡頭沒有棉被。幾名知情的朋友要帶我去買棉被，我拒絕。媽媽曾在年前趁百貨公司的特價邀我去買高檔的整套棉被，我驚詫著何須如此辛苦排隊買名牌？以為是媽媽要添新貨，原來是她堅持要我擁有，也便於她到我住處暫歇時有她喜歡的被子。但是啊，媽媽才來住過一晚。記得當時買了這一項新品後，媽媽與我像是彼此怒目相視的動物，卻又隱忍著即將爆發的情緒。而今想來，都是不善於表達情感，讓本該屬於溫暖的關懷之意轉為不知所措。我依然寧可在冬季像支冰柱，之後把那套被子送給正需要的親戚。

時間的色盤轉動著，是因緣吧，性格熱情且體貼的朋友「宜」，在一場所聽到我長年沒被子，把她剛請朋友自韓國買回的新被子，還沒拆封哩，她本來是要買給自己，卻大方地贈予我。展開新被子，是灰色帶粉紅邊的粉嫩色系，觸感溫柔輕暖。乍看粉紅與灰白繽紛如小花朵的圖樣，讓我些微害羞，很不像我大剌剌的個性。第一夜睡得超級

暖，不得不笑嘆自己始終是個大笨蛋，不知如何養身。被子的質感柔美得令我每天睡到天荒地老仍不願起身，像是置入天地粉嫩有著片片花瓣與雲朵包覆的世界裡。每回接觸著這條新被子就讓我湧起李白「飛在白雲端」裡的幸福感，亦是感恩。

年假前，最常往來的一位親愛的阿姨送給我一件來自東歐的桃紅色夾克，這樣的色彩我不敢穿出門，在寒流來襲下，套上，暖呀，尤其是人情味濃厚溫馨。這件成了我起床後的寶貝。

再就是情人節前一晚與朋友吃法式料理又逛街購物。不缺外套，卻在那一夜，難得為自己買件輕薄短、披風式具現代感與古典感的深粉紅色外套。在長鏡下展身，光線與其融合成春天的顏色。情人節是小年夜，也許是不悔歲月的執念與永世（如果這想法成立的話）廣義的愛，在這天與年初二晚餐時，我大意地丟失兩項飾品。小年夜將盡之時，才猛然發現媽媽留給我的寬邊鑽戒本來是戴在手指上的，卻不見了！那只戒指薄扁具造型流線感，有其創意上的意義，更有媽媽戴過的溫度。我愛那造型，更是難忘於那是來自媽媽。

年初二晚餐，餐前以手機自拍後，下意識輕觸左耳，玉石長耳環不見了，那是來自朋友媽媽送給她的紀念品，再一次，我丟失屬於「媽媽」的物品。右耳的銀色彎月耳環還在。我喜歡在兩耳上配戴不同樣式的耳環。曾掉過無數的飾品如項鍊手鍊耳環手錶、

墨鏡、披肩、圍巾、外套。這些是身外物，但某些物件是屬於「故事」。故事還有個大紅色與大黃色的童年記憶：

在我幼稚園時期，爸爸在我課後接我返家前，帶我到專櫃買外套，那款外套有紅色與黃色。幼童大約都喜歡紅色吧，我挑了紅色，欣喜地與爸爸回家。第二天，收到爸爸獨自去買給我的禮物，正是前一天買的同款外套，是黃色。於是，我擁有兩件同款的新外套，一紅一黃。多年後，我猜，是爸爸不喜歡紅色吧，寧可多買一件給我。他不批評也不勸退我的選擇，而是寧可「多買」一件。

不記得哪時改變對色彩的偏執，只愛深沉的顏色，害怕亮麗的色彩。直到因「圖像製作」課有好幾堂得畫畫的作業，我懼怕畫畫，卻因塗鴉的色彩，讓我發現：我的內心是豐富與鮮活、歡樂與開放的溫暖世界。

我丟失了什麼嗎？該丟的，隨風隨水流去；該留的，總還是在身邊在心底在腦裡安住，顏色告訴我：這些顏色都是我，也都是保護我的星空。

在夢裡‧旅行

夢，製造了另一個世界？或是還原世界？像是蛋生雞或是雞生蛋的提問：難解難分。

幾乎日日有夢，一睡就陷入夢境，睡眠品質深受其擾，多數時候，我心甘情願，

因為那是遠觀一場場脫序卻有趣的夢境；偶爾是接收有心來入夢的人所傳達的心意。於

是，我甘願，也幾乎是享受於夢境世界，卻不迷信，也不刻意追索答案。因為，夢與生

活，本就是在一個更大的體系裡，共存。如同一個自我的小宇宙。

幼年起最常有的夢境是在路上嚇得飛奔。記得，我只要一蹲下，害怕的夢境就會消

失。沒想到，少年時的貧血症，只要一頭暈，蹲下，就是最好的趨緩方式，只是偶爾來

不及預防時，暈倒，成了常有的事。

預知夢僅有幾個，都在事後證明是真確的事件。曾在夢裡比媽媽搶先知道她將出

國、曾夢過陌生的老師往生、曾感應好友生病、曾預知搬家後將發生某事，依然是在

路上奔跑，只是不知會是我的腳被哥哥騎的腳踏車輪軸絞傷，整整數月才康復。也曾有

「托夢」：夢見往生四年的外婆來告知某事。全家族只有我被告知；還有數年沒音訊的朋友，罹癌即將過世前到我夢裡一起散步走階梯、唱歌給我聽、還告訴我她很快樂。之後，聽她家人說起她住院的日子，正是我夢到她的當天。在夢裡，我們走了很長很長的路，彼此很愉快，醒後，我還學著她哼著她吟唱的世上從沒聽過的歌。過分鐘後，我心頭抖顫，憂懼朋友有難。但她在夢裡真的好快樂呀！

人人都會做夢，卻也有人說從不做夢（絕對是忘記），或是只做黑白夢。然而我的夢境都是彩色。多數的夢可以自行解析；某些夢不以內容顯現，而是以形式，例如，我總走在各式建築物裡，熟門熟路的穿梭來去。或是不斷地拔腿奔跑、或是突然有陌生人闖入，我得想盡辦法逃脫。而某些夢，讓我分辨不清身在哪個世界，例如，常在夢裡看到媽媽，不記得她與我已不在同個世界。偶爾在夢裡記得了，哀與痛極度讓我難受，時常在還沒醒來前，即已聽到自己的哭聲。

當我還沒真正懂得「正視」夢這件事，早在創作小說初期，以夢為主題，建議小說中的主角勇敢走入一再入夢的夢境裡，瞧清楚夢中人的長相。夢，必然有個不可小覷的秘境。數年後，我曾夢見往生的朋友要我仔細聽囉，接著是講了個名字。夢境快速消失。本沒太在意，醒後數小時，在網路搜尋夢中提到的名字，對我而言是個陌生姓名，卻在我腦袋裡轟然一響，這是個提示呀。該怎辦呢！我透過轉介，找到夢中顯示名字的

人，互通了簡訊。只是、只是接下來該怎辦呢！我放著不處理，因我無法告訴陌生人我夢到的因由。

科學證實每晚的睡眠大概可以分為四至五個週期。夢，是處於快速動眼期。近日的連續夢境一次持續四小時，不斷電的奔跑又奔跑，很想知道這樣算不算運動呀。佛洛伊德最著名的學說是《夢的解析》，他主張：「夢是我們壓抑某些慾望的結果。這些慾望通常顯得太過陌生，因此，夢只有透過象徵的手法提及這些慾望。」夢，有趣的是讓人自問與自答，勇敢的話，可以自行深入為自己剖析。對於夢的執著或是不在意，因人而異。只是，我偶然窘於在夢裡進入他人（熟識或不熟的人，甚至是沒見過的人）的私領域，像是瞧見他人正在進行的私密事件，卻來不及閃避。

曾在一本書看過日本作家吉江孤雁（明治十三年—昭和十五年，亦即一八八○年—一九四○年）一篇談夢的文章，敘述的夢境彷如前世入了今生的夢，單身男人夢到了他的太太與子女。隨著山坡與愛妻分離，孩子們在他身邊大哭。他在夢裡感到難以忍受的寂涼。這段形容，我偶爾、數次翻閱著，像是找到知音者對夢的描述，那般深沉的悲切，沒走過「山路」的人是無法知曉情感的輕與重，以及放下或承擔的起迄點。

那麼，壓抑型的人，可以在夢裡奮力一搏、宣洩不滿嗎？慟哭與怒吼都算是吧。把這樣的夢當成身心靈健康的運轉，真無不可。夢，很「個人化」，很隱藏很隱密。個性

矜持者，難免會被個人的大腦限制某些情緒。每個人或多或少被自己不同的情緒困子拴住，不敢輕易地讓某些情緒如脫困脫繮的野馬野獸奔出。那麼，會不會把自己反關在牢籠裡呢？我想，還是得勇敢地看待自己的夢。

與佛洛伊德在心理學上產生分歧觀點的榮格，在與佛洛伊德分道揚鑣之後曾憂鬱數年。榮格強調夢具有補償作用，不偽裝、不欺騙。他和病患討論夢境：「你如何看待這個夢？當你想到這個夢時，心底聯想到什麼事情？」那是把解析夢的鑰匙嘗試交給患者。「上門求診的病患」這名稱在今日現代，或許得改換字詞。現代人求助或是求教於專業的心理醫師或心理諮商者，成為顯學。

我倒堅信，夢跑得比你心底對自己的認識還快，且深入。只是，你敢認識你自己多少。

童年，我有兩個不同的夢境，每年固定一次來到我夢裡「上演」，內容與角色一模一樣，無論是對話或是場景，絲毫沒更動，只是上色調改變。一直認為很神祕也沒找人解夢，如今，未必需要解夢。這兩個夢，其一，主要是爸爸與我；另一，是媽媽、大阿姨、妹妹與我。如今寫著這篇文章，我□解惑。突然懂得：那是擔憂被遺棄與丟失重要人物的深層恐懼。

需要和「夢」對話嗎？至今我依然沒太多想法，只是順著夢、看著夢。夢多得如

流水，從未想過要以紙筆或電腦記憶住。某年，我開始將較重要且有深層意義的夢，簡潔地記錄在特選的筆記本裡。我把「它」當作一個特殊的空間場域，很少「打開它」，如同將鮮明、美麗、痛苦、哀傷、溫暖的畫面與聲音暫時保管在本子裡，**形成它們的世界**。等我更勇敢時，我將一一開啟，且以微笑與溫潤的心看待它們的陪伴。

九久的天橋流水與山路

九春夏秋久

以這五個字為起始記憶你：你喜歡秋天嗎？你在九月出生，也在九月搬了人生裡最後一次家，你都好吧！

十七年來沒見過你，我們都各有堅持的生活方式，但我不會忘記打電話給你賀年。

二〇一四年春天，因人間福報舉辦的活動，我受法師的邀約到「惠中寺」，你到那裡與我會合，我們乍見的那一瞬間，喜悅；合照時，我眼眶紅了；你見了，也泛紅了眼

眠。第二次見面是夏初，是我第一次到你家作客，感受你的家庭生活。你依然喜歡小飾品，一一陳列得很整潔，我送的小物件與請人以你的名字所作的水墨畫，你都佈置著。

那回見面後，我回首過往而心情震盪，在火車座位上忍不住以外套掩面痛哭。也因在你城市的車站大廳遭陌生人突襲，以及另一件事的影響，我頹然地足不出戶整整、整整兩週，大概是情緒的劇變引起身體抗議，皮膚嚴重起疹子。懶得看醫生的結果，變成慢性蕁麻疹，即使日後看了多位西醫與中醫師，仍是日日不定時、沒固定位置起紅疹、發癢，總是瞬間時起、時消，其實，是很有趣的觀察。

見面之後，我每天打電話給你，問候你。偶爾搭高鐵或台鐵去看你。你的衣著永遠是畢挺合宜、做事很有條理、很有時間感，導覽了些風景與美食。你的生死觀很瀟灑，曾說日後在這橋下撒一撒就好。我說這可不能隨意撒呀，可以申請植葬花葬海葬之類的，但我沒跟你細談，悄悄希望時間的秒數變慢。你沒病，只是太孤單、只是心臟老化。你帶我去山上，這是阿姨生前特意選擇的地方。她比你年輕，體格健碩，卻敵不過病來襲，先你而去。你看著她的「位置」，再比著你未來的位置，笑著告訴我：「知道自己將來會在哪裡，很好哇！」是呀，能做到「知道」，很好！

我要謝謝你翻轉我對你的某些印象，在我看到你這麼體貼地照顧阿姨，你不再是一般人認定的Dandy，而是有情有義之人。雖你必然讓一些女性傷心、失望，但你也有所承擔。

你知道嗎？我時常夢見我媽，偶爾夢見你。有時是你們在同一天輪番各自到我夢裡；有時是出現在同一個夢境裡，你們齊聚，真叫我驚訝！這天，你、我媽、我妹又在同個夢裡一起出現。好吧，這個月來寫你。我不怕做夢，即使再苦再崩裂的惡夢都不怕，更何況是你呀。至今，我似乎已可超越傷感，感受到愛與幸福。很想念偶爾去探望你，住在你家時，我在二樓的臥室聽到你或是你到一樓客廳聊天的聲音，讓我感覺安心。有時是你去買早餐帶回家等我起床吃，有時是等我起床後再一起出門遊玩。我喜歡將醒未醒時聽到「聲音」，那是生活有節奏的聲音。

近日電影《花椒之味》的劇情很類似我家狀況，你知道嗎？鍾鎮濤的角色很類似你。鍾鎮濤在這部片裡有三個不同女性生的女兒。而你不僅有三個不同女性生的女兒，另有一位領養的女兒，還有兩位不同女性生的兒子。兒子與你的緣分時起時落；女兒較為貼心。但是其中一個女兒因有人不當的傳話而造成誤會，父女永遠不可能彼此再聯繫，而這女兒還是你很疼愛的女兒呀。看來我近日能夢見你與這女兒同在一夢境裡，是好事吧，見到你們團圓。

你另一位女兒對你幾乎沒什麼印象，二〇一九年初，她拿著幼年時期的幾張照片辨識當年景物，讓我很心疼。這位女兒喜歡佛法，還是佛教志工。就在這年的六月底邀我一起到山上探望你，為你誦念整部「地藏經」。她恭謹虔誠的心，每每讓她的臉散發出

動人的光芒。你必然很感嘆沒有更多機會認識你這位健康開朗的女兒，她的身高遺傳了你，你會很欣賞很愛這女兒。當這部經誦唸到「兄弟姊妹之諸親，生長以來皆不識。」她說這是她的感懷，幾年來唸著唸著，就盼來兄弟與姊姊。我的心陷落，想像她嚐過的苦。唸經當下，我輕輕地拍撫她的肩背。

我們從山上又繼續往城市也往山路順道旅遊，離你家很近，不忍心、不好意思繞個巷道過去看看你家的花草依然茂盛嗎？但是，可以見到因你建議才建設的天橋，這是利人的設施，我不由得感到欣慰，謝謝你以此示現生命的意義。

鄭秀文在《花椒之味》飾演大女兒，當她喊著「爸，我很想你」，我開始泛淚。你，是我爸爸，是我爸爸！我身為「長女」，自二〇一四年起，我們才相聚三年多。你在天上收到我以你為論述的作品嗎？我很感謝你送給我這位學佛的同父異母妹妹，我們旅行的一切行程都由她悉心安排，她在山路裡開車，豪大雨中堅持送我回台北，穩實的開車技術就像你。

記得少年時期，妹妹與我曾在你生日時預先買了小小禮物送你，忘記你收到時是什麼心情，也不記得我們有沒有屬於冬天的記憶。你不常回家，我總感覺終生沒有父母為伴當「後盾」，我以另種方式，你們見不到的方式對抗自己，幸好是在閱讀與書寫中獲得一些抒發，但是，非常地慢，緩慢。放心，我會學習悠然且順心地生活。

九月，很美的季節。你與我的同父同母妹妹是天秤座，是最具俊男美女稱號的星座，維持美好挺拔的模樣，濃眉高鼻大眼與菱角嘴必然要展現燦亮地微笑唷。

那座天橋、那座小圳、那彎美麗的山路都是你不在場與在場，屬於「父親」的言說。

爸，你離開兩年了，我知道⋯你很好。

（二〇一九年九月，爸爸離開我們滿兩年。）

談情說愛的季節

你，會為季節塗上什麼顏色？

以哪種語詞描繪季節的心情？或是，以心情為季節塗上顏色？

四季的轉換如人的年紀，春夏秋冬各有景致與心情。

夏日，是：讀書、訪友、旅遊、戲水、補眠、看電影、當然囉，也是談戀愛……的季節。

社區圖書館在夏日聚上人潮，是闔家歡樂共讀、是莘莘學子為大考奮鬥、是找個清涼地……。一對大約二十歲的情侶，我真不知該為男孩慶幸？覺得他很噁心？還是讚佩女孩？但，整個畫面既突兀又溫馨……

他們在圖書館內溫書或許已很久，男孩累到癱趴在桌面的書本上，眼鏡垂至肉肉的鼻頭，嘴巴虛軟的張開，如被釣上岸甩在船邊，來不及補充水分的魚，貪戀死亡般懶得掙扎，幻想著進入深深的海域，沉沉沉……猛然，被不熟悉的液體嗆到，本能抬起歪斜

傾倒的脖子。一個熟悉的笑臉迎上，她，為他及時以手帕擦拭懸滴的黏稠口水，並扶正他的眼鏡。從此，這條流口水的魚變成坐正的人，繼續溫書。女孩明知坐在對面的我，對他們的一舉一動全入眼底，卻未曾看我一眼，夠溫婉！夠勇敢！

一樣是大庭廣眾、眾目睽睽，這女孩，比捷運站內、公車裡、餐廳、路邊，隨時可見卿卿我我、沒了骨頭支撐，隨時需要對方貼緊擁抱的年輕情侶來得真實、有情有義。

有對老夫妻與我同樣專注地看著這對男女。老先生對老太太說：「記得嗎？當年，很久很久以前，我們在學校的圖書館看書，我拼命看書，妳拼命睡覺，就是這樣流口水。幸好我隨身帶著手帕，輕輕地幫妳把口水擦掉，還怕吵醒妳咧。」

老太太急得東張西望，似乎很怕被旁人聽到這段話·······看到沒？他就是愛現，非得這樣說，才能及把眼神移開。老太太乾脆大方地對我說：

老太太對老先生說：「就跟你說了嘛，我上輩子是狗，這是散熱。散熱，你懂不懂啊！」

接著，老夫妻正在討論接下來要到哪晚餐：流口水／擦口水的情侶繼續很有精神的看書。

這這這······真是最美的夏日。令人嫌惡的口水，是這等美妙的圖像與用語。

不禁回想到童年，大約八歲吧。爸爸要出差，我頑皮地隨他跳上火車，看著媽媽一臉的驚訝樣，我回答：「馬上下車。」這是我的小小詭計，我哪會下車啊！我要隨爸

爸搭火車。那是夏日裡的火車。爸爸毫無不耐或生氣的樣貌,讓我隨意坐著,一同吃便當、一同到了另個城市。

隔日返家,夜裡,意外地,聽到爸爸對媽媽說:「這女兒睡覺時流口水耶,真該當時強迫她在火車開動前下車。」

屬於夏日的口水,喚起我童年小小的記憶,談不上陰影,卻是記住口水的意象。而今,多年後的夏日,口水,成了甜蜜的畫面。

＊此篇原載於二○一一年七月二十日《人間福報》家庭版,篇名是〈夏日唾液印記〉。曾被選入二○一二年出版的國中教師用書《閱讀放大鏡一》,篇名更改為〈談情說愛的季節〉。此篇也在黃春明發行的《九彎十八拐雜誌》二○一三年五月第四十九期轉載。以此篇作為「輯二」的家庭回顧,願與世間的苦談和、與美談情說愛。

▌媽與我（吳孟樵）　雖然外表看似叛逆，我是爸媽心底最不擔心的孩子

▌吳孟樵青少年時期

▌童年時爸媽與我（吳孟樵）

▎ 談情說愛的季節 ▎

吳孟樵　作品

敏感躍動的心魂

以，寫作得到沉靜
以，電影得到啟發
以，千奇百怪的夢境透視自己

出版書籍

《不落幕的文學愛情電影》影評散文集，爾雅。
《豬八妹》青少年小說，小魯。（此書當時進入博客來與誠品的排行榜前端）
《歡喜回家》彩色精裝版兒童繪本，幼獅。
《豬八妹的青春筆記》青少年小說，幼獅。（獲得新聞局中小學生優良課外讀物推介）
《愛看電影的人》影評集，爾雅。
《二月十四》電影小說與電影劇本，華文網。
《半大不小≠沒大沒小》青少年小說（首次創作青少年小說），幼獅。（獲得新聞局中小學生優良課外讀物推介）
《儂本多情》電視小說（福建‧海峽雜誌曾轉載），尖端。
《少女小漁》電影小說，爾雅。（嚴歌苓原著；張艾嘉執導。）
《我喜歡我自己》──台灣現代生活啟示錄》（簡體版）生活隨筆及採訪集，北京，現代出版社。
《青春無悔》電影書，幼獅。（此書包括電影劇本與幕前幕後訪談；電影當年入圍最佳改編劇本、最佳音

創作小說（高跟鞋狂想曲系列）

已在皇冠雜誌、工商日報、中央日報發表九篇，其中一篇〈夢裡的高跟鞋〉於二〇〇〇年底，與黃春明老師同獲世界華文小說優秀獎（北京‧世界華文文學雜誌頒發）。第十篇編劇成電影，並出版成書《二月十四》。（此系列隨著寫作重心改變，而轉為創作青少年小說。）

創作青少年小說與繪本

因為寫青少年小說與影評，而累積非常多場的演講經驗，多針對校園裡的青少年，也有孩童或是大學生、醫學院研究生，以及一般大眾的演講場次，與大型的審片演講活動，是生命熱力來源之一。（目前重心是寫散文與影評，以及演講。）

曾刊載於：

《中市青年》雜誌

《幼獅少年》雜誌

《火金姑》兒童文學雜誌

《小鹿》兒童文學雜誌

雜誌專欄

近年：

在人間福報的副刊連續三年寫「樵言悄語」生活散文，另以「櫻桃」為筆名也是持續三年寫「當音樂響起」音樂專欄。這兩項副刊專欄寫至二○二○年春天。

持續在人間福報「家庭電影院」版寫電影專欄。

自從開始看試片寫影評以來，至今在報紙或雜誌的影評專欄不曾斷歇，已累積至少數百篇影評。

曾在：

《工商時報》及其他報紙寫「城市愛情」小說。

《國語日報》少年文藝版寫作「那些電影那些人」專欄。

《中市青年》雜誌多年耕耘寫作「豬八妹」系列小說專欄與電影專欄。

《幼獅文藝》雜誌寫「電影迷熱門」專欄八年。

《台聲雜誌》寫電影與散文專欄十年。

《蘋果日報》副刊吳孟樵「烈愛傷痕」專欄，無意間訓練吳孟樵寫作極短篇。

中央電影公司「電你網」網站「吳孟樵專欄」，部分篇章已在爾雅出版社結集成書《愛看電影的人》。

其他文章散見於中央日報副刊、中國時報副刊、聯合報副刊與繽紛版、中華日報副刊及其他報紙、雜誌。

電視台與廣播電台

曾擔任新聞局、文化部專業人士審片委員多年。

主持過數場電影發表記者會。

應台視、中視、公視、民視、非凡、ＴＶＢＳ、壹電視等多家電視台專訪評論電影及其他議題。

曾在警察廣播電台與教育電台固定談當週電影，導讀多年。也受訪於其他電台。

編劇

* 《二月十四》，獲電影輔導金，全片於新加坡拍攝。獲得：美國德州休斯頓影展劇情片金牌獎。

* 《橘子紅了》，一九九八年將琦君同名小說改編為電影劇本，曾入圍電影輔導

金。雖未形成電影，喜愛琦君作品的讀者，可在中央大學中文研究所──關於「琦君」活動的網站上見到。

* 《我的心留在布達佩斯》，吳孟樵改編自己的第一篇創作小說《繡花鞋的約定》，於中視金鐘劇展單元劇播出。這部片很受觀眾注意。幾年後，吳孟樵以《我的心留在布達佩斯》片中去世的主角為主體，寫了續篇小說《復活記》。
（此篇小說刊載於皇冠雜誌）

* 《出差》，吳孟樵自己最滿意的劇本作品。（尚未形成電影）

* 《婚期》，改編自平路的同名短篇小說，於台視分四集播出。
（＊上列幾部曾開拍的作品，導演是美國紐約大學ＮＹＵ電影碩士周晏子。）

《吳卿的金雕世界》，負責撰寫紀錄片旁白。（卓杰導演）

另有幾集公共電視作品

撰寫音樂會導讀文章與現場導聆

曾獲作曲家史擷詠之邀於二〇一一年共同為台北電影節活動演講，並受他之邀參與同年他製作與作曲編曲且演出的盛大作品《電影幻聲交響SHOW──金色年代華語電影音樂劇場》（在中山堂演出）的部分工作。吳孟樵負責所有音樂篇章的導讀文，且在演

出當晚負責上下場音樂的導聆。此活動就在當晚成為史擷詠生前最後一項音樂志業，也是他畢生最在意的音樂形式。

新美學49　PH0233

新銳文創
INDEPENDENT & UNIQUE

《歸鄉》的親子關係與俄
羅斯文化：這位導演，讓
我想起我爸媽

作　　者	吳孟樵
責任編輯	尹懷君
圖文排版	楊家齊
封面設計	蔡瑋筠

出版策劃　新銳文創
發 行 人　宋政坤
法律顧問　毛國樑　律師
製作發行　秀威資訊科技股份有限公司
　　　　　114 台北市內湖區瑞光路76巷65號1樓
　　　　　電話：+886-2-2796-3638　傳真：+886-2-2796-1377
　　　　　服務信箱：service@showwe.com.tw
　　　　　http://www.showwe.com.tw
郵政劃撥　19563868　戶名：秀威資訊科技股份有限公司
展售門市　國家書店【松江門市】
　　　　　104 台北市中山區松江路209號1樓
　　　　　電話：+886-2-2518-0207　傳真：+886-2-2518-0778
網路訂購　秀威網路書店：https://store.showwe.tw
　　　　　國家網路書店：https://www.govbooks.com.tw

出版日期　2020年5月　BOD一版
定　　價　400元

國家圖書館出版品預行編目

《歸鄉》的親子關係與俄羅斯文化：這位導演, 讓
我想起我爸媽 / 吳孟樵著. -- 一版. -- 臺北市：
新銳文創, 2020.05
　　面；　公分. -- (新美學；49)
BOD版
ISBN 978-957-8924-92-5(平裝)

1. 電影片　2. 影評

987.83　　　　　　　　　　　　109003912

讀者回函卡

感謝您購買本書，為提升服務品質，請填妥以下資料，將讀者回函卡直接寄回或傳真本公司，收到您的寶貴意見後，我們會收藏記錄及檢討，謝謝！
如您需要了解本公司最新出版書目、購書優惠或企劃活動，歡迎您上網查詢或下載相關資料：http:// www.showwe.com.tw

您購買的書名：＿＿＿＿＿＿＿＿＿＿＿＿＿＿＿＿＿＿＿＿＿＿＿＿

出生日期：＿＿＿＿＿年＿＿＿＿＿月＿＿＿＿＿日

學歷：□高中 (含) 以下　　□大專　　□研究所 (含) 以上

職業：□製造業　□金融業　□資訊業　□軍警　□傳播業　□自由業
　　　□服務業　□公務員　□教職　　□學生　□家管　　□其它＿＿＿

購書地點：□網路書店　□實體書店　□書展　□郵購　□贈閱　□其他

您從何得知本書的消息？

　□網路書店　□實體書店　□網路搜尋　□電子報　□書訊　□雜誌
　□傳播媒體　□親友推薦　□網站推薦　□部落格　□其他＿＿＿＿＿

您對本書的評價：（請填代號　1.非常滿意　2.滿意　3.尚可　4.再改進）

　封面設計＿＿＿　版面編排＿＿＿　內容＿＿＿　文／譯筆＿＿＿　價格＿＿＿

讀完書後您覺得：

　□很有收穫　□有收穫　□收穫不多　□沒收穫

對我們的建議：＿＿＿＿＿＿＿＿＿＿＿＿＿＿＿＿＿＿＿＿＿＿＿

＿＿＿＿＿＿＿＿＿＿＿＿＿＿＿＿＿＿＿＿＿＿＿＿＿＿＿＿＿＿＿

＿＿＿＿＿＿＿＿＿＿＿＿＿＿＿＿＿＿＿＿＿＿＿＿＿＿＿＿＿＿＿

＿＿＿＿＿＿＿＿＿＿＿＿＿＿＿＿＿＿＿＿＿＿＿＿＿＿＿＿＿＿＿

11466
台北市內湖區瑞光路 76 巷 65 號 1 樓

秀威資訊科技股份有限公司　　　收

BOD 數位出版事業部

..

（請沿線對折寄回，謝謝！）

姓　　名：＿＿＿＿＿＿＿＿＿　年齡：＿＿＿＿　性別：□女　□男

郵遞區號：□□□□□

地　　址：＿＿＿＿＿＿＿＿＿＿＿＿＿＿＿＿＿＿＿

聯絡電話：(日) ＿＿＿＿＿＿＿＿＿　(夜) ＿＿＿＿＿＿＿＿＿

E-mail：＿＿＿＿＿＿＿＿＿＿＿＿＿＿＿＿＿＿＿